浙江省高职院校"十四五"重点立项建设教材

U0120786

数字摄影摄像

江山永　孟志军　林月波　张舒

许丰轮　编著

中国轻工业出版社

图书在版编目（CIP）数据

数字摄影摄像 / 孟志军等编著. —北京：中国轻
工业出版社，2024.3

ISBN 978-7-5184-4751-0

Ⅰ.①数… Ⅱ.①孟… Ⅲ.①摄影技术—教材 Ⅳ.
①J41

中国国家版本馆CIP数据核字（2024）第000221号

责任编辑：陈 萍

文字编辑：王 宁 责任终审：李建华 设计制作：锋尚设计
策划编辑：陈 萍 责任校对：郑佳悦 晋 洁 责任监印：张京华

出版发行：中国轻工业出版社（北京鲁谷东街5号，邮编：100040）

印 刷：艺堂印刷（天津）有限公司

经 销：各地新华书店

版 次：2024年3月第1版第1次印刷

开 本：787×1092 1/16 印张：12.5

字 数：360千字

书 号：ISBN 978-7-5184-4751-0 定价：59.00元

邮购电话：010-85119873

发行电话：010-85119832 010-85119912

网 址：http://www.chlip.com.cn

Email：club@chlip.com.cn

我们每天都被影像所包围，有从太空拍摄的浩瀚宇宙的影像，也有来自日常生活中看似毫无意义的影像碎片，影像已经渗透到我们生活中的每个细节。影像数据的复制与传播通过手机就可以轻松完成，影像复制时代已经到来。

在这个时代几乎每个人都成为影像的生产者与传播者，技术的发展让影像与文字一样成为最常见的表达工具之一，拍照片和录视频正在和写字一样成为每个人所必备的技能。手机便携的特点，使我们用影像记录周围的世界变得易如反掌。手机已经开启了一个全新的影像时代，每个人都是摄影师，每个人在生活中都可能成为导演。照相机和摄像机也已经完全数字化，越来越小型化、便携化和廉价化，传播也更便捷，而且图片和视频也在不断地相互融合，照相机同时兼具了摄影和摄像的功能。摄影摄像技术的快速迭代，短视频的井喷式发展，势必会给摄影摄像的创作理念和技法带来较大的改变，并且这些改变已经在悄然发生。

为了适应当下数字影像技术发展的新要求，培养与时俱进的数字摄影摄像人才，笔者编写了该教材。本教材为浙江省高职院校"十四五"重点立项建设教材，其编写以当下的数字摄影摄像技术为着眼点，培养学生兴趣，所选的教学案例非常适合高职院校学生，同时该教材也可以作为摄影摄像入门的参考书。本教材的具体特色如下。

一、"项目+思政"双重引擎驱动

以岗课赛证融通为目标，重组教材内容；以工作流程为编写框架，塑造"项目+思政"双重引擎教学模式；以项目任务为驱动，把影像企业相关岗位的真实任务、"1+X"新媒体编辑职业技能等级证书中的技能要求和相关职业技能竞赛要求组合包装成训练项目，把知识与技能融合在项目之中，在项目中锻炼学生。同时，把"思政"作为课程教学和项目选择的驱动引擎，体现地域特色，融入新时代创新创业故事，做到潜移默化、润物无声。

二、"新技术+新形态"双向赋能助推

本教材内容涉及了近几年新兴的拍摄器材及其衍生技术，例如延时摄影技术、

高速摄影技术、手机拍摄技术和航拍技术等，力求能够反映影像行业的最新技术成果。本教材虽然以传统纸质教材为载体，但是融合了移动互联网技术，嵌入二维码，通过手机扫描二维码就可以把相关的图片、案例视频、讲解视频等内容呈现出来，形象直观。这种方式非常契合本教材的内容，弥补了文字的缺点，有利于学生的学习与实践。

三、"实践+创意"双重训练提升

双重训练指既注重动手实践也注重选题创意。注重实践教学，让学生在动手实践中消化知识、发现问题，再反向促使学生学习理论知识。选题创意是影像创作的灵魂，所以选题创意能力也是本教材的重要内容。

本教材主要由摄影和摄像两个模块构成，共有十个项目。全书由温州职业技术学院孟志军教授负责大纲编写及统稿，并由其编著项目六、八；项目一、二、三、四由温州职业技术学院林月波老师编著；项目五由温州广播电视传媒集团记者许丰轮编著；项目七由温州职业技术学院张舒老师编著；项目九由温州职业技术学院江山永老师编著；项目十由温州职业技术学院孟志军教授、浙江华臣太合影视文化有限公司副总经理练建军和温州广播电视传媒集团记者王琨编著。

衷心感谢我的同事曹益诚、房婷、朱雷鸣老师，他们不厌其烦地帮我处理了书中的多张图片和表格。

衷心感谢我的同事王明川老师，他为本书提供了多张高品质的摄影图片。

最后，衷心感谢我教过的所有学生，我在传授他们知识的同时，他们同样带给了我很多的启发与灵感，正是同学们的聪明才智和富有创意的影像为本书提供了丰富的案例。

<div style="text-align: right">

孟志军

2023年10月于温州

</div>

目录

摄影模块

摄像模块

项目五

选用数字摄像器材

项目六

**好视频源自好的开始：
如何进行选题创意**

项目七
如何拍摄视频

项目一

认识数码相机

　　记录生活、尝试创作、收获惊喜，这是摄影最迷人的地方。作为摄影的主要工具，数码相机拥有越来越先进的技术和便捷的操作方式。掌握数码相机的使用，能够更加轻松地拍摄美好瞬间。本项目将介绍摄影成像原理、相机的结构和基本功能，帮助拍摄者快速入门数码相机的使用。让我们一起开始精彩的摄影之旅！

📖 知识目标

1. 了解相机的成像原理。
2. 掌握数码相机的结构及其基本操作流程。
3. 掌握数码相机的养护方法。

📷 技能目标

1. 能规范持握相机，并用正确姿势进行拍摄。
2. 能正确安装镜头、电池和存储卡。
3. 能正确完成基本拍摄流程。

📷 素质目标

1. 养成严谨、仔细的摄影工作态度。
2. 培养敏锐的观察力。
3. 增强自学和探究问题的能力。

任务一　相机的成像原理

一、暗箱成像原理

在17世纪的欧洲，画家发明了一种暗箱，可以将房间的场景缩影在一个小盒子里，给绘画带来极大的便利，后来便发展成为相机。相机的成像原理基于光的直线传播和光的衍射现象，成像的要素包括以下几个方面。

1．光孔

一个密闭的盒子，开凿一个小小的光孔，允许光线通过。

2．光线传播

阳光照射在物体上，反射到暗盒时，光孔将光线漏到盒子里面。由于光孔尺寸非常小，光线通过时会发生衍射现象。

3．衍射现象

衍射现象指光线会弯曲并扩散出来。光线从不同的方向进入光孔，通过衍射扩散后，最终在暗箱里面形成倒立的实像。

4．成像

早期在暗箱内涂抹银盐，可以把光的衍射产生的影像，渐渐固定在箱壁上，这样就形成了照片。

由于暗箱没有镜头，影像无法聚焦，因此早期照片的细节极为模糊。后来人们开始不停地改造暗箱，加入镜头、取景器、胶片、电子感光元件等，产生的影像精度越来越高，成像的速度越来越快，在功能上满足了多数人的需求。而原始的暗箱成像技术，继续被少数艺术家用于艺术摄影和实验性摄影创作，依然散发着独特的艺术魅力。

二、数码相机工作原理

1．光线进入镜头

当摄影者按下快门按钮时，光线通过镜头进入相机。镜头中的透镜组会将光线聚焦在感光元件上。

2．光线照射感光元件

感光元件是相机中最关键的部分，主要有两种：CCD（电荷耦合）和CMOS（互补金属氧化物半导体）。当光线照射到感光元件上时，光敏元素会产生电荷。光线的亮度和颜色会影响光敏元素产生的电荷量。

3．电荷转换为数字信号

感光元件上的电荷会被电路读取并转换为数字信号。每个像素点都会产生一个对应的数字值，记录下图像的亮度和颜色信息。

4．图像处理

相机内置的图像处理器会对数字信号进行处理，包括降噪、锐化、色彩校正等操作，以提高图像质量。

5．图像存储

处理后的图像数据会被存储到相机的存储媒介（如存储卡）中，用户可以通过连接相机到电脑或使用读卡器来将图像传输到计算机或其他设备上。

6．取景和显示

数码相机通常配备取景器和显示屏。取景器通过反光镜和透镜将光线反射到摄影者的眼睛，使其能够观察到即将拍摄的场景。显示屏可以用来实时显示拍摄的图像或回放已拍摄的照片和视频。图1-1和图1-2分别为数码单反相机和数码无反相机的取景/曝光状态图。

图1-1　数码单反相机取景/曝光状态图

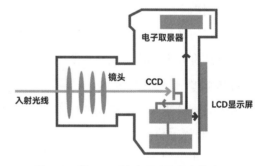

图1-2　数码无反相机取景/曝光状态图

任务二 数码相机的结构与种类

一、数码相机的结构分析

1. 镜头

数码相机可以使用可更换镜头，镜头负责将光线聚焦到感光元件上。镜头通常由多个镜片组成，包括凸透镜和凹透镜，通过调节镜片的位置和焦距可以实现对焦和变焦功能。不同的镜头具有不同的焦距、光圈和视角，可以满足不同的拍摄需求。

2. 光圈

光圈是镜头的一个重要参数，用来控制镜头进光量的大小。它由一个可调节的圆形孔组成，其决定了通过镜头进入相机的光线量。光圈的大小通常用 F 或 $f/$ 加一个数值来表示，例如 $F2.8$ 或 $f/2.8$。F 值越小，光圈孔径越大，进光量就越大；F 值越大，光圈孔径越小，进光量就越小。

3. 快门按钮

快门按钮是控制相机曝光的装置，位于相机上方、食指易触碰的位置。按下时，相机开始曝光，松开时停止曝光。按快门按钮的持续时间会影响图像的明暗程度。

4. 快门

数码相机的快门位于反光镜后面，负责控制光线进入感光元件的时间。快门有两个部分：前幕和后幕。当用户按下快门按钮时，前幕会迅速打开，紧接着后幕打开，暴露感光元件，结束曝光时，后幕先关闭，紧接着前幕关闭。快门速度指快门从打开到关闭的持续时间，通常以秒（s）为单位表示，如1/125s，1/1000s等。

5. 感光元件

数码相机使用数字感光元件（如CMOS或CCD）来捕捉图像，代替传统相机里的胶片。感光元件包含大量的光敏元素，当光线照射到感光元件上时，光敏元素可以感知光线的强弱和颜色，并将其转换为电子信号，然后保存到存储卡上。

6. 反光镜

数码相机中的反光镜位于镜头和感光元件之间，通过反射进入镜头的光线到取景器，使用户能够通过取景器观察到实时影像。当用户按下快门按钮时，反光镜会迅速弹起，使光线能够直接进入感光元件。但是在数码无反相机中，已经将反光镜去掉。

7．取景器

取景器使摄影师在拍摄前可以观察画框的内容，一般位于相机的顶部和背部，并通过透镜或电子显示屏显示实时的场景图像。

8．对焦装置

对焦装置用于调整影像清晰度，确保图像的主体清晰地呈现在相机的感光元件上。专业的数码单反相机配备自动对焦和手动对焦两套装置。自动对焦通过对焦传感器、对焦马达和对焦模式选择等来完成高品质图像的获得；手动对焦则需要拍摄者通过转动镜头上的对焦环实现对焦。自动对焦（AF）和手动对焦（MF）可以通过镜头上的"AF/MF"切换键进行选择。

9．测光系统

测光系统是相机中用于测量场景光线强度的系统，以确定正确的曝光参数（快门速度、光圈和感光度）。测光系统的主要目的是确保图像在拍摄时具有合理的亮度和对比度。

10．图像处理器

数码相机内置了图像处理器，用于处理感光元件捕捉到的图像数据。图像处理器可以进行一系列的图像处理操作，如降噪、锐化、色彩校正等，以提高图像质量。

11．存储媒介

数码相机通常使用存储卡（如SD卡或CF卡）来存储图像和视频。用户可以将存储卡插入相机中，将拍摄的图像和视频保存在其中。

数码相机（以佳能R5数码相机为例）各部位的按键如图1-3至图1-8所示。

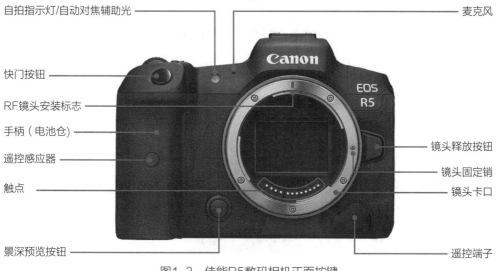

图1-3　佳能R5数码相机正面按键

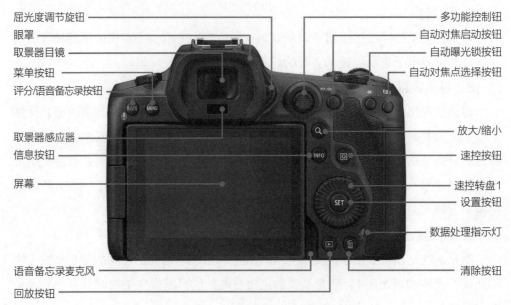

屈光度调节旋钮

眼罩

取景器目镜

菜单按钮

评分/语音备忘录按钮

取景器感应器

信息按钮

屏幕

语音备忘录麦克风

回放按钮

多功能控制钮

自动对焦启动按钮

自动曝光锁按钮

自动对焦点选择按钮

放大/缩小

速控按钮

速控转盘1

设置按钮

数据处理指示灯

清除按钮

图1-4　佳能R5数码相机背面按键

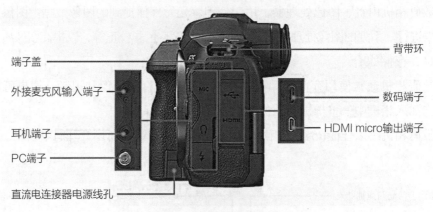

端子盖

外接麦克风输入端子

耳机端子

PC端子

直流电连接器电源线孔

背带环

数码端子

HDMI micro输出端子

图1-5　佳能R5数码相机右侧面按键

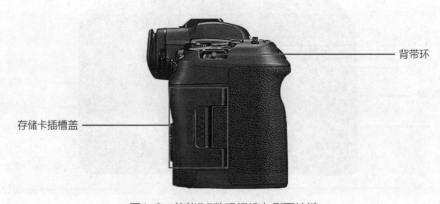

存储卡插槽盖

背带环

图1-6　佳能R5数码相机左侧面按键

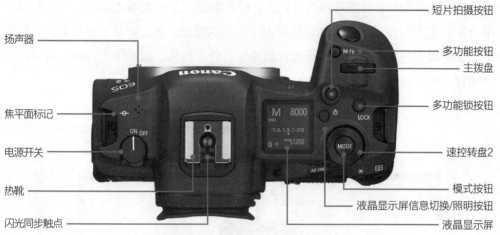

图1-7 佳能R5数码相机顶部按键

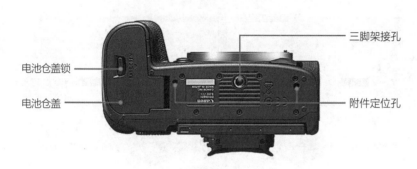

图1-8 佳能R5数码相机底部按键

二、基本拍摄流程

在充分的准备工作后，就可以开始拍摄了。首先，准备一款适合当天拍摄主题的镜头，同时设置好各项参数，如图像格式、白平衡、测光模式、感光度（ISO）、驱动模式、对焦模式等。当选好拍摄对象时，首先拿起相机，眼睛靠紧取景框或调整好LCD屏幕的角度，调整身体重心，保持既轻松又平稳的持机姿势。在构图的同时，半按快门按钮。这个动作意味着启用相机的两个功能：测光和对焦。镜头内部测光系统会测定画框内环境的光线，在画面底部出现曝光情况标尺，提示摄影者目前的光圈、快门组合达到的曝光总量是合理、不足或过曝的状态。摄影者根据测光结果对光圈、快门参数进行调整，让曝光量接近标尺中间"0"的位置，完成调光后就可以准备拍摄。在按下快门按钮前，需要确定画面主体部分是否焦点清晰，如果不够清晰，可以再次半按快门按钮，直到清晰为止。测光和对焦都调整好后，就可以全按快门按钮，此时镜头内的光圈被打开，传感器接收光线，照片曝光完成。此时，

可以在LCD屏幕中查看照片的效果。结合照片附带信息检查曝光情况，学会看照片直方图。直方图显示的曝光区域如果偏左，表示曝光不足，需要增加曝光；如果偏右，表示曝光过度，需要减少曝光；如果左右分布均衡，表示曝光合理。拍摄的基本流程如图1-9所示。

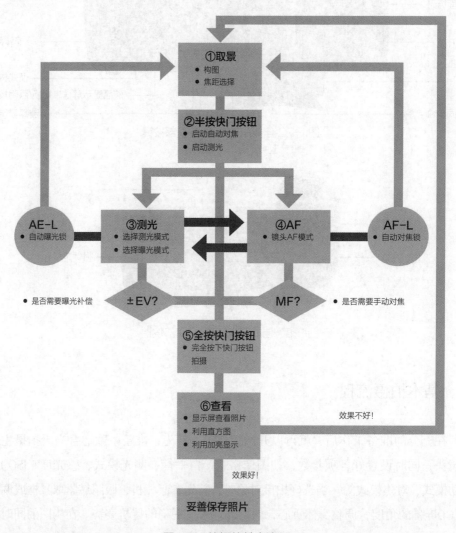

图1-9　拍摄的基本流程

三、数码单反相机的分类

1. 入门级数码单反相机

入门级数码单反相机为刚入门的摄影爱好者设计，如图1-10所示的佳能850D相机，机身小巧、轻盈，操作简易，采用APS-C半画幅格式，初学者能很快上手。

但是，入门级数码单反相机的重量和成本控制在较低水平，机身用料和做工方面不及专业级的单反相机坚固耐用。

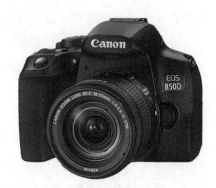

图1-10　佳能850D相机

APS-C半画幅传感器的特点是尺寸相对较小，通常为22.2mm×14.8mm或23.6mm×15.6mm。虽然其尺寸比全画幅传感器的尺寸小，但仍然能够提供较高的图像质量和较好的性能，并且由于尺寸较小，可以适配更便携的相机体积。

与APS-C半画幅传感器尺寸接近的还有Four Thirds（4/3）传感器和1英寸传感器。

Four Thirds（4/3）传感器是由奥林巴斯和松下共同开发的标准尺寸传感器，其尺寸为17.3mm×13.0mm。这种尺寸的传感器适用于一些微单相机，可以实现较小的机身尺寸和较轻的重量。

1英寸传感器尺寸为13.2mm×8.8mm。它是一些无人机中常见的传感器，能够提供较高的图像质量和较好的性能。

2．准专业级数码单反相机

准专业级数码单反相机为较资深的摄影者设计，如图1-11所示的佳能90D相机。虽然该相机仍用APS-C半画幅格式，但在相机性能上，能提供接近专业的品质，如极佳的ISO和影像表现、相当高的连拍速度、快速的自动对焦能力、机身防水和防尘性能等。

3．专业级数码单反相机

专业级数码单反相机为大部分专业的摄影人士设计，如图1-12所示的佳能5D Mark Ⅳ相机，具有稳定、耐用的性能，其采用135全画幅的影像传感器，配合135

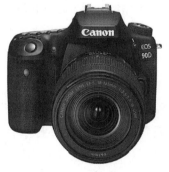

图1-11　佳能90D相机

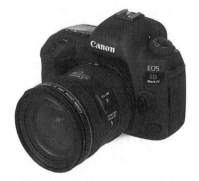

图1-12　佳能5D Mark Ⅳ相机

系统的镜头，能满足专业摄影师在各种不同光线条件下的拍摄。

全画幅（Full Frame）传感器尺寸为36mm×24mm，与35mm胶片具有相同大小。这种尺寸的传感器可以提供更大的感光面积，能够捕捉更多的光线，有更好的低光性能和动态范围。

4. 中画幅数码单反相机

中画幅数码单反相机，如图1-13所示的哈苏H6D-100c相机，采用传统的中画幅单反机身设计，以满足专业人像、时装、风光和产品的拍摄需求。中画幅传感器（Medium Format Sensor）的尺寸比全画幅传感器大，但比大画幅传感器（Large Format Sensor）小，通常为33mm×44mm，40mm×54mm，40mm×50mm或60mm×70mm。

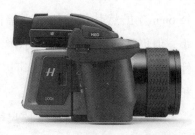

图1-13　哈苏 H6D-100c相机

其尺寸接近120胶片的尺寸，能提供4000万～8000万像素的超高解析度。

中画幅相机通常比全画幅相机更昂贵、更庞大和更重，适合对影像要求极高的专业影棚拍摄。相较全画幅相机而言，中画幅相机具有以下优势。

（1）更大的感光面积。中画幅传感器的感光面积比全画幅传感器大，能够接收更多的光线，提供更好的低光性能和动态范围以及更高的图像质量。

（2）更高的分辨率。由于具有更大的感光面积，中画幅传感器可以容纳更多的像素，因此具有更高的分辨率，这使得中画幅相机能够捕捉更多的细节和更精确的图像。

（3）更好的景深控制。由于相同的视角下，中画幅传感器具有更大的感光面积，使得相同光圈下的景深更小，这使摄影师能够更好地控制焦点和背景模糊效果。

5. 大画幅数码单反相机

大画幅相机指画幅尺寸在4in×5in（约100mm×125mm）及以上的数码相机，如更大的尺寸8in×10in（约200mm×250mm），通常用于专业摄影或需要高画质和大动态范围的拍摄场景。与小画幅相机和中画幅相机相比，大画幅相机具有以下几个主要特点。

（1）较大的感光元件。可以捕捉更多的细节和更大的动态范围，提供更高的画质。

（2）更多的像素数量。由于感光元件尺寸较大，大画幅相机通常具有更多的像素数量，从而可以拍摄更高分辨率的照片，细节更加清晰，适用于大尺寸打印或需要进行后期裁剪的情况。

（3）更好的低光性能。大画幅相机的感光元件尺寸较大，具有更大的感光面

积，因此在低光条件下具有更好的表现。大画幅相机可以更好地控制噪点和保持细节，使得在弱光环境下拍摄的图像更加出色。

（4）更广阔的动态范围。大画幅相机的感光元件尺寸较大，能够捕捉更广阔的动态范围。这意味着在同一张照片中可以保留更多的细节，无论是在亮部还是暗部，都可以得到更好的曝光控制和细节保留。

（5）更多的手动控制选项。大画幅相机通常提供更多的手动控制选项，以满足专业摄影师对于曝光、对焦、白平衡等参数的精确控制需求。这使得摄影师可以更好地掌控拍摄过程，并实现个性化的创作风格。

总之，大画幅相机是为追求更高画质和更广阔的拍摄范围而设计的相机。它们适合需要专业水平图像质量的摄影师使用，例如商业摄影、风景摄影、人像摄影等领域。然而，大画幅相机也更大、更重，并且价格更高，对于一般摄影爱好者来说，可能不是必需的选择。

任务三 镜头的结构和种类

一、镜头的卡口

数码相机的镜头卡口是指镜头与相机之间的接口，用于连接镜头和相机机身。不同品牌和型号的相机使用不同的镜头卡口。常见的卡口包括尼康F卡口（Nikon F Mount）、佳能EF卡口（Canon EF Mount）、索尼E卡口（Sony E Mount）、佳能RF卡口（Canon RF Mount）、富士X卡口、奥林巴斯/松下Micro Four Thirds卡口等。

二、镜头的组成部分

镜头是由多个光学元件组成的复杂光学系统，包括7个主要部分，其结构如图1-14所示。

1．透镜

透镜是镜头最基本的组成部分，它由一个或多个光学玻璃片组成，通过折射和聚焦光线来形成图像。透镜的形状、曲率

▨：非球面镜片　　▢：ED玻璃镜片

图1-14　镜头结构

和材质等特性会影响光线的聚焦和成像效果。

2．光圈

光圈是镜头的一个重要部分，它由一系列可调节大小的光圈叶片组成，控制光线的进入量。通过改变光圈的大小，可以调节图像的曝光量和景深范围。

3．对焦系统

对焦系统用于调节镜头的焦距，使被摄物体清晰地成像在感光材料或传感器上。对焦系统通常包括一个对焦环和一个对焦马达，通过手动或自动对焦来实现清晰的图像。

4．镜头框架

镜头框架是支撑和保护镜头的结构，通常由金属或塑料制成。镜头框架还可以与相机机身连接，使镜头能够与相机一起使用。

5．滤镜

滤镜是一种附加在镜头前的光学元件，用于改变图像的颜色、对比度、色温等特性。常见的滤镜包括偏振镜、中性密度滤镜、颜色滤镜等。

6．镀膜

镀膜是应用于透镜表面的一层薄膜，用于减少光线的反射和散射，提高图像的清晰度和对比度。

7．其他辅助部件

镜头还包括其他辅助部件，如防抖系统、变焦环、光学稳定器等，这些部件用于提供更好的拍摄体验和图像质量。

三、镜头的分类

镜头可以按照不同的标准进行分类，如按焦距分为标准、广角、长焦镜头；按镜头类型分为定焦、变焦镜头。

1．标准镜头

标准镜头也称标准焦距镜头或正常焦距镜头。它的特点是焦距与人眼的视角相似，通常在35mm全画幅相机上的焦距约为50mm。焦距与视角的关系见图1-15。

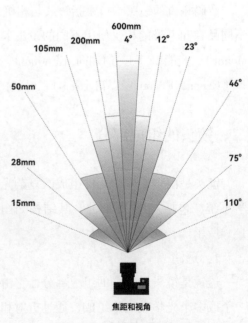

图1-15 焦距与视角示意图

标准镜头具有以下特点。

（1）视角接近人眼视角。标准镜头的焦距约为50mm，与人眼在水平方向上的视角相似。因此，通过标准镜头拍摄的图像在透视感和空间感上与人眼的观察类似，被认为是一种较为自然的视角，能够捕捉到逼真的图像。

（2）较小的体积和重量。标准镜头往往体积较小，方便携带和使用，因此它成为摄影师的常用镜头之一。

（3）良好的景深控制。标准镜头常常配备较大的光圈，可以实现良好的景深控制，得到令人满意的清晰主体和虚化背景。

（4）较低的成本。在同等品质的镜头中，标准镜头相对于其他类型的镜头来说，价格更低。这使得它成为初学者和预算有限的摄影爱好者的首选镜头之一。

图1-16　佳能RF50mm
F1.2 L定焦镜头

图1-16所示的佳能RF50mm F1.2 L定焦镜头即为标准镜头。

2．广角镜头与超广角镜头

广角镜头是一种焦距较短的镜头，其视角比人眼所能看到的范围更广阔。一般来说，广角镜头的焦距小于50mm，如24，35mm等，相应的视角在70°以上；超广角镜头的焦距小于24mm，如14，16mm等，视角在90°以上。广角镜头和超广角镜头的特点如下。

（1）宽广的视角。广角镜头能够捕捉到更宽广的景象，使得被拍摄的场景看起来更加开阔。

（2）近距离拍摄能力。由于广角镜头的视角较宽，它可以在较短的拍摄距离内捕捉到更多的景物。这使得广角镜头成为拍摄近景、室内场景和人物特写的理想选择。

（3）增强透视感。广角镜头在近景物体和远景物体之间产生较夸张的透视效果，使得拍摄的图像具有强烈的立体感。

（4）扭曲效果。广角镜头在拍摄时易产生扭曲变形效果，特别是在靠近镜头边缘的地方。这种扭曲效果往往增加画面独创性，如弯曲的建筑、夸张的人物特写等。

（5）景深大，背景虚化弱。由于广角镜头的焦距较短，其最大光圈相对较小，因此画面景深大，背景虚化弱。

图1-17为佳能RF15～35mm F2.8 L广角镜头，图1-18为佳能EF14mm F2.8 L超广角镜头。

图1-17　佳能RF15~35mm　　　　图1-18　佳能EF14mm
*F*2.8 L广角镜头　　　　　　　　*F*2.8 L超广角镜头

3．长焦镜头与超长焦镜头

长焦镜头是一种具有较长焦距的镜头，通常焦距大于90mm。长焦镜头通过改变镜头与图像传感器之间的距离来调整焦距，能提供更大的放大倍率和更远的拍摄距离，常用于拍摄野生动物、体育比赛等主题。超长焦镜头是指焦距超过200mm的镜头，该镜头能更好地捕捉远处的细节，常用于航空、天文摄影等。然而，超长焦镜头重量大、焦距长，拍摄时对相机的稳定性要求高，需要配合三脚架、快门线等辅助设备进行拍摄，以尽量避免晃动。

长焦镜头和超长焦镜头具有以下特点。

（1）小景深。由于长焦镜头的焦距较长，对远处空间有压缩感，得到小景深，产生独特的背景虚化效果，可以很好地突出主体。

（2）大光圈。长焦镜头通常具有较大的最大光圈，这使得它在光线较暗的环境下仍能拍摄清晰的图像。同时，较大的最大光圈也有利于实现背景虚化效果。

图1-19为佳能RF70~200mm *F*2.8 L IS USM长焦镜头，图1-20为佳能EF400mm *F*4 L超长焦镜头。

图1-19　佳能RF70~200mm　　　　图1-20　佳能EF400mm *F*4 L
*F*2.8 L IS USM长焦镜头　　　　　　超长焦镜头

4．定焦镜头

定焦镜头是一种焦距固定的镜头，与变焦镜头相对。它的焦距无法调节，如50，85，135mm等。定焦镜头的种类有很多，如标准定焦镜头、广角定焦镜头和长

焦定焦镜头。定焦镜头的主要特点如下。

（1）图像质量。由于焦距固定，定焦镜头较变焦镜头在图像质量上更加出色，如具备更好的光学性能，提供更加锐利、清晰的图像和更好的颜色还原。

（2）光圈表现。定焦镜头具有更大的最大光圈，如$F1.2$或$F1.4$。这使得它们在低光条件下拍摄时，能够捕捉更多的光线，减少暗部噪点，提供更柔和的背景虚化。

（3）尺寸和重量。由于焦距固定，定焦镜头比变焦镜头更小巧轻便、更易于携带，适合日常拍摄和旅行摄影。

图1-21　佳能RF85mm F1.2 L定焦镜头

（4）促进学习和创意。使用定焦镜头需要更多的思考和创意。由于焦距固定，摄影师需要移动自身来调整构图和视角，这有助于提高摄影技巧和培养创意构图的意识。

图1-21为佳能RF85mm F1.2 L定焦镜头。

5．变焦镜头

变焦镜头是一种可以调节焦距的镜头，它可以通过改变镜头内部镜片组的间距来实现对被摄物体的放大或缩小。与定焦镜头不同，变焦镜头具有可调节的焦距范围，可以在不改变相机位置的情况下改变画面的视角。变焦镜头的主要特点如下。

（1）可调焦距。变焦镜头具有可调焦距的特点，可以通过旋转或拉动调焦环来实现对焦点的调整。通常，变焦镜头的焦距从广角到长焦距都有涵盖，如24～70mm，70～200mm等。

（2）多种视角选择。通过调整焦距，变焦镜头可以提供多种视角选择。在广角端，可以拍摄更广阔的景观或大场面；在长焦端，可以将远距离的主体放大，拍摄细节或远距离的主体。

（3）灵活性和便利性。变焦镜头的可调焦距使其具有更大的灵活性，用户可以通过调整焦距来快速适应不同的拍摄场景。这也避免了更换多个定焦镜头的问题，提高了拍摄效率。

（4）光圈不恒定。一般来说，变焦镜头的光圈范围比定焦镜头窄，如常见的变焦镜头的光圈范围为$F3.5$～$F5.6$。这意味着在使用较长焦距时，光线会相对较暗，需要更高的ISO或较慢的快门速度来获得适当的曝光。

图1-22　佳能RF28～70mm F2 L USM变焦镜头

图1-22为佳能RF28～70mm F2 L USM 变焦镜头。

6．特殊用途镜头

（1）微距镜头。微距镜头是一种专门用于拍摄近距离小尺寸物体的镜头，它具有较短的最短对焦距离和较高的放大倍率，能够将物体放大并清晰呈现细节。微距镜头的主要特点如下。

①较短的最短对焦距离：微距镜头通常具有非常短的最短对焦距离，可以将镜头非常接近被摄物体，以便放大物体并捕捉细节。

②较高的放大倍率：微距镜头通常具有较高的放大倍率，可以使物体在相机传感器上呈现更大的尺寸。这使得微距镜头非常适合拍摄昆虫、花卉、珠宝等小尺寸物体。

③细节清晰：由于放大倍率高，微距镜头可以捕捉到物体的微小细节，例如纹理、线条和色彩。它们通常具有较好的解析力和成像质量，能够呈现出高度细腻的图像。

④小景深：由于微距镜头通常具有较大的光圈，拍摄时可以获得较小的景深效果。这使得被摄物体能够与背景产生明显的分离，突出主体。

微距镜头适用于许多领域，如昆虫摄影、植物摄影、珠宝摄影、食物摄影等。它们可以捕捉到平常看不到的微小细节，展现出令人惊叹的世界。对拍摄小尺寸物体感兴趣的摄影师来说，微距镜头是一种非常有用的工具。图1–23为佳能RF100mm *F*2.8 L 微距镜头。

图1-23　佳能RF100mm *F*2.8 L
微距镜头

（2）柔焦镜头。柔焦镜头是一种特殊的镜头，它可以在拍摄时创造出柔化或模糊的效果。与普通镜头不同，柔焦镜头会主动产生一种故意的模糊或柔化效果，以创造出更加艺术性的图像。柔焦镜头的主要特点如下。

①柔化效果：柔焦镜头通过在光学设计上引入特殊的光学元素或涂层，可以产生模糊或柔化效果。这种效果通常表现为光晕、光斑、边缘模糊等，使画面看起来更加柔和、梦幻或浪漫。该镜头常用于人像、风光、静物主题的拍摄，在画面中创造出独特的情感和氛围，增加照片的表现力。

②低对比度和细节损失：柔焦镜头的柔化效果会导致图像的对比度降低和细节损失，从而更趋向柔和、朦胧的艺术效果。

柔焦镜头不适合用于一些需要清晰细节和高对比度的场景，如运动摄影或需要强调细节的摄影。

（3）移轴镜头。移轴镜头具有能够实现移动和倾斜功能的机制。移轴镜头允许

摄影师在拍摄时调整镜头的位置和角度，以实现透视校正和景深控制，从而创造出独特的视觉效果。移轴镜头的主要特点如下。

①移轴功能：移轴镜头可以在水平或垂直方向上移动光学轴线，这种移动可以改变景深，使拍摄的图像具有更大的焦点范围。

②透视校正：移轴镜头可以纠正拍摄建筑物或其他垂直结构时的透视畸变。通过移动镜头的轴线，可以使垂直线条保持垂直，避免图像中的建筑物倾斜或变形。

③拼接照片：移轴镜头还可以用于拍摄多张照片，并将它们拼接在一起，以获得更大的视角和更高的分辨率。这对于景观摄影或需要广角视野的场景特别有用。

④高质量光学性能：移轴镜头通常具有优秀的光学性能，包括高分辨率、低畸变和色彩准确性。这使得它们成为专业摄影师和摄影爱好者追求卓越图像质量的良好选择。

图1-24为尼康PC-E尼克尔24mm *F*3.5 D ED移轴镜头。

图1-24　尼康PC-E尼克尔24mm *F*3.5 D ED移轴镜头

（4）增距镜头。通过在原镜头和机身之间叠加安装增距镜头，可以增加原镜头的焦距，实现更大的放大倍率，让摄影者能够捕捉到更远的主体或细节。增距镜头的主要特点如下。

①较长的焦距：增距镜头通常具有1.4或2的放大系数。例如，在100mm镜头中装上放大系数为2的增距镜头，焦距即变为200mm；如果装上放大系数为1.4的增距镜头，则焦距变为140mm。

②压缩景深：由于增加了焦距，增距镜头能够带来更小的景深效果。这意味着主体更加突出，背景更加虚化。

③需要较高的光圈值：由于焦距增加，增距镜头需要配合更大的光圈来保持足够的曝光量。这意味着在弱光条件下拍摄时，需要增加ISO或使用辅助灯光。

图1-25　尼康尼克尔 Z DX 24mm *F*1.7增距镜头

图1-25为尼康尼克尔 Z DX 24mm *F*1.7增距镜头。

（5）鱼眼镜头。鱼眼镜头是一种广角镜头，其特点是具有极大的视角，可以捕捉到非常宽广的景象。它的名称来源于其视野范围类似鱼眼的观察方式。

鱼眼镜头具有非常短的焦距，通常为8～16mm。这种超广角镜头可以捕捉到180°～220°的视角，甚至可以拍摄到全景或圆形的图像。这使得鱼眼镜头非常适合于

拍摄宽阔的风景、建筑物、室内空间，以及用于特殊效果的摄影。

图1-26 佳能5.2mm *F*2.8 双鱼眼VR镜头

鱼眼镜头有两种类型：全景鱼眼（180°）和圆形鱼眼（360°）。全景鱼眼可以捕捉到整个水平和垂直方向的视角，而圆形鱼眼则可以捕捉到全方位的视角，形成一个圆形的图像。图1-26为佳能5.2mm *F*2.8双鱼眼VR镜头。以下是使用鱼眼镜头的一些建议。

①畸变效果：鱼眼镜头的特点之一是具有强烈的畸变效果。利用这一特点，可以创造出独特的视觉效果，产生弯曲的线条和圆形的图像，如拍摄建筑物、城市街道和人群等。

②近距离拍摄：鱼眼镜头具有较大的景深，适合近距离拍摄，从几厘米到无限远，可以将近景和背景同时拍摄进画面，得到清晰的影像，如拍摄花朵、昆虫、食物、山脉等。

③对称效果：鱼眼镜头善于表现对称效果，如拍摄建筑物、桥梁、湖泊等。

④边缘效果：鱼眼镜头的边缘效果通常较为特别，可以尝试在拍摄日落、夜景等场景时，利用鱼眼镜头的边缘效果增强画面的吸引力。

任务四　数码相机的选购

一、选购的关键因素

1．预算

首先确定预算范围，这将有助于缩小选择范围，避免过多花费。数码相机的价格范围很广，从入门级到专业级都有不同的价格。

2．拍摄需求

明确主要拍摄需求，如风光、人像、产品、微距拍摄等。不同题材的摄影创作，对相机和镜头的特性有不同的要求，尽可能选择适合自己的产品。

3．画质要求

如果拍摄者追求高质量的照片，可以考虑选择具有更高分辨率和更大感光元件的相机。一般来说，传感器越大，像素越多，图像质量越好，但同时也会增加相机的尺寸和成本。此外，还要注意相机的图像处理能力和低光性能。

4．镜头系统

镜头是相机的核心组成部分，会对图像的清晰度和视角产生影响。不同品牌和型号的相机配备的镜头系统有所不同，了解镜头的品质和可用性对于相机的选择十分重要。选择一台具有丰富镜头系统的相机，可以让拍摄者在不同场景下拍摄更多样化的照片。

5．重量和手感

相机的外形大小、重量会影响拍摄，相机太大或太重，就会容易抖动，从而影响拍摄的效果。同时，外出拍摄时，相机的重量也对体力是一个大考验，所以相机的便携性是很重要的。

6．评价和评论

阅读其他用户和专业摄影师的评价和评论，可以帮助拍摄者了解相机的优缺点，做出更明智的选择。

最后，建议前往实体店或专业摄影器材店进行实际体验和比较，以便更好地了解相机的手感和性能。

二、选购相机时的检查

选购相机时，可以通过以下几个方面来检查。

1．机身外观

检查相机机身是否有明显的划痕、变形或损坏，确保相机外观完好，连接处牢固、严密。

2．操作按键

按下相机的各个按键，确保按键的操作灵敏度和反馈正常。

3．电池仓和存储卡槽

检查电池仓和存储卡槽的开合是否顺畅，确保电池和存储卡可以正常安装和取出。

4．镜头

（1）外观检查。仔细检查镜头的外观，确保没有明显的划痕、裂纹或损坏。同时，检查镜头上的标识和序列号，以确认其真实性和完整性。

（2）清晰度和对焦检查。将相机设置为自动对焦模式，对准一个远处的对象，然后半按快门按钮，观察取景器中的画面。确保画面清晰，没有模糊或失焦的部分。同时，检查对焦环的灵敏度，确保可以轻松调整焦距。

（3）光圈和快门检查。调整相机的光圈和快门，观察其是否能够正常工作。光圈应该能够平滑地开合，快门应该能够准确地控制曝光时间。

（4）灵敏度和色彩检查。拍摄几张照片，使用不同的ISO设置，观察照片的噪点和细节。同时，观察照片的色彩还原是否准确，是否有色偏或色彩过度饱和的情况。

（5）镜头变焦和变焦环检查。如果镜头具备变焦功能，确保变焦环的操作顺畅，焦距能够平稳地变化。同时，观察变焦时是否有异响或卡顿的情况。

5．视图

通过相机的取景器或LCD屏幕，检查相机的视图是否清晰，确保没有模糊、偏色或其他问题。

6．拍摄功能

调整相机的各个拍摄模式，检查相机的自动对焦、曝光、白平衡等功能是否正常。

7．快门和连拍

拍摄几张照片，检查相机的快门是否工作正常，连拍是否流畅。

8．视频功能

录制一段视频，检查相机的视频录制功能是否正常，画面是否稳定，声音是否清晰。

9．连接口和无线功能

检查相机的USB接口、HDMI接口和其他连接接口是否正常。如果有无线功能，可以尝试连接手机或电脑，确保无线传输功能正常。

10．配件

检查相机配件是否齐全，如电池、充电器、数据线、相机包等是否配备。

三、相机的维护和保养

1．避免剧烈震动

相机的结构精密，使用中宜轻拿轻放，尽量避免碰撞或剧烈震动，否则易造成内部零件损坏。

2．防潮

相机在不使用时，应放置在密闭的防潮箱或防潮柜里，避免因为空气潮湿而引起发霉现象。防潮可以使用摄影专用的电子防潮箱，带有湿度计和可循环使用的干燥盒；也可以使用普通的密封箱，加入湿度计和电子干燥盒。另外，在拍摄时尽量避免雨淋。

3．避开高温

在户外拍摄时，应避免长时间暴晒，同时也要避免长时间放置在阳光直射的车里。因为高温易使相机老化，尤其是镜头内部的胶合层容易开胶；并且相机的电池

为锂电池，车内高温加上摇晃、碰撞，易导致起火或爆炸。

4．防尘

镜头的镜片表面有一层镀膜，怕酸性物质和灰尘，若手指不小心按在镜片上，需要及时清理，否则镀膜容易和手上的汗液及油渍发生反应而被破坏。镀膜层比较脆弱，经不起摩擦，如镜片沾上灰尘，需要先用吹耳球吹掉表面的颗粒物，再用专门的擦镜布在镜头表面轻轻地打圈擦拭。因此，在使用相机时，须避开粉尘大的环境，并且最好安装一个UV镜头（紫外线滤光镜），起到防尘和防止撞击的作用。不拍摄时，应盖好镜头盖，保护镜面。

5．避免接触腐蚀物

镜片上的镀膜易受化学物质的腐蚀，因此不适合存放在有化学药品的空间里，以免具有挥发性的化学气体损伤镀膜。应注意相机也应避开有樟脑丸的柜子。

6．松弛相机

相机长时间不用时，应关闭电源开关，取出电池。在关机前，最好将光圈开至最大或最小端，让相机处于松弛状态。

7．正确操作

仔细阅读说明书，了解相机的结构、功能和正确操作方法。装电池和存储卡时均应在关机状态下操作，以防止相机内部电路和数据损坏。

四、相机的使用与握持方法

1．稳定姿势

站立拍摄时，保持身体平衡，双脚分开与肩同宽，轻微弯膝，将身体重心放在前脚掌上，这有助于稳定相机并减少手持拍摄时的晃动。蹲姿拍摄时，一个膝盖跪地，另一个膝盖顶住手肘，给相机搭建一个稳固的"脚架"。

2．点按快门按钮

手臂收拢紧靠两肋，左手端稳相机，将相机取景框靠近眼睛，右手松松地搭在相机上，力度集中在食指上，屏住呼吸，点按快门按钮。此时，右手不要用力抓握相机，否则在按快门按钮的同时容易使相机抖动。

3．支撑拍摄

如果条件允许，可以利用支撑物来增加拍摄的稳定性，比如使用三脚架、单脚架或固定的物体作为支撑点。

4．呼吸控制

在按下快门按钮前，稳住呼吸可以减少因呼吸引起的身体晃动。

5．使用快门线或遥控器

通过使用快门线或遥控器，减少因释放快门按钮引起的相机晃动。

任务五　如何掌握摄影资讯

在学习摄影的过程中，增加作品阅读量是非常重要的。只有不断地看好作品，分析作品背后的技法和创意要点，才能提高自身的审美，产生创作的动力。当下，要获得最新的摄影资讯，渠道很多，如以下几种。

1．关注摄影媒体和杂志

订阅并关注一些知名的摄影媒体和杂志，如《国家地理》《摄影师》等，这些摄影媒体和杂志经常发布最新的摄影作品、技巧和行业动态。

2．加入摄影社区

加入一些摄影社区和论坛，如Flickr，500px和Reddit上的摄影板块等，这些社区中的摄影爱好者经常分享最新的摄影作品和技巧。

3．关注摄影博主和摄影师

关注一些知名的摄影博主和摄影师的社交媒体账号，这些摄影博主和摄影师经常分享自己的作品和摄影经验，也会发布最新的行业资讯。

4．参加摄影展览和活动

定期参加一些摄影展览和活动，如国际摄影节、摄影讲座和摄影比赛等，这些活动通常会展示最新的摄影作品和技法。

5．使用摄影App和网站

下载一些摄影App和浏览摄影网站，如蜂鸟网、色影无忌、摄影巴士、中文摄影论坛、奥色摄影网、美桌、图虫、站酷网等，这些App和网站提供最新的摄影作品、技巧和新闻。

任务训练

一、主题

以街拍为主题拍摄一组纪实影像，组照八张。

二、拍摄模式要求

1. 使用数码相机风光自动模式拍摄街景两张。

2. 使用数码相机人像自动模式拍摄人物两张。

3. 使用数码相机运动自动模式拍摄动物两张。

4. 使用数码相机微距模式拍摄花卉两张。

三、影像要求

1. 曝光合理，没有明显曝光不足或曝光过度。

2. 主体突出，主次关系明确。

3. 观察角度新颖，有趣味性，画面有视觉冲击力。

4. 画面色彩简洁、唯美。

欣赏更多项目一案例

项目二

数码相机设置

　　数码相机的影像设置是相机操作环节中非常重要的部分，它决定了照片的效果和风格。正确的影像设置能够帮助拍摄者捕捉到真实而有吸引力的瞬间，展现出个性化的创作理念。本项目将介绍影像设置的基本概念和常用技巧，帮助拍摄者拍摄出高质量的照片。

📖 知识目标

1. 了解数码相机按键的基本功能及其使用方法。
2. 掌握数码相机的专业术语及其内涵。
3. 掌握照片的曝光要素。

🔲 技能目标

1. 能规范操作数码相机的基本按键。
2. 能熟练运用光圈优先、快门优先、程序自动曝光三个模式进行拍摄。
3. 能熟练运用全手动拍摄模式进行基本拍摄，并达到合理曝光。

📷 素质目标

1. 培养热爱生活、热爱大自然的情怀。
2. 培养整体到局部的观察方法。
3. 培养自律和自我肯定的工作态度。

任务一　认识图像画质

一、像素与分辨率

像素是指图像中最小的单位，由一个个小方块组成。每个像素可以存储不同的颜色值，从而组成了整个图像。分辨率则是指图像水平和垂直方向上的像素数量。像素越多，分辨率就越高。

分辨率通常以横向像素数量×纵向像素数量来表示，例如1920×1080，3840×2160等。分辨率越高，图像中的细节就越丰富、清晰和细腻。

二、画质的选项

数码相机的画质选项可以控制图像的品质和大小。不同品牌和型号的相机的设置可能会有所不同，但通常会提供以下几个选项。

1．原始格式（RAW）

原始格式是指相机直接记录的未经任何处理的图像数据。这种格式可以提供最高的图像质量，但文件也最大。原始格式的图像可以在后期处理软件中进行更多的调整和编辑，以获得最佳的结果。

2．JPEG格式

JPEG是一种常见的图像压缩格式，可以在相机内部进行压缩，从而减小文件体积。JPEG格式提供了不同的画质选项，通常以"高质量""中等质量"和"低质量"等级来表示。高质量的JPEG图像会有较小的压缩比，保留更多的细节，但文件较大；低质量的JPEG图像压缩比更高，但会损失一定的细节。

3．其他压缩格式

一些相机还提供其他压缩格式的选择，如PNG或TIFF。这些格式通常提供无损压缩，可以保留更多的图像细节，但文件也相对较大。

具体选择何种画质设置取决于拍摄需求和后期处理需求。如果希望获得最高质量的图像，并能进行较大范围的后期调整和编辑，原始格式（RAW）是最佳选择。如果拍摄场景相对简单，对图像质量要求不是很高，可以选择JPEG格式并根据具体情况选择合适的画质级别。对于一些特殊需求，如需要无损压缩或保留透明背景

的图像，可以选择相应的压缩格式。

三、降噪设置

数码相机通常会提供降噪功能，以减少在高ISO设置下产生的图像噪点。以下是一些常见的降噪功能和技术。

1．高ISO降噪

高ISO降噪是相机内置的一种降噪功能，它会在图像处理过程中自动减少高ISO条件下的噪点。相机会尝试通过软件算法来平衡降噪和保留细节，以产生更清晰的图像。

2．长曝光降噪

当使用较长曝光时间时，相机会进行一定的自动降噪处理。

3．RAW格式

拍摄照片时选择RAW格式，可以为后期处理提供更多的灵活性。在后期处理软件中，可以使用降噪工具手动调整降噪水平，以获得更好的结果。

降噪处理可能会导致一些细节损失，特别是在高ISO设置下。因此，在光线条件允许的情况下，尽量选择较低的ISO，以获得较为细腻的画质，减少噪点的产生。

四、提高图像动态范围

要提高照片的动态范围，即捕捉到更多的细节和色彩，可以尝试以下几种方法。

1．使用HDR技术

HDR（高动态范围）是一种将多个不同曝光的照片合成为一张照片的技术，可以解决单张照片无法兼顾亮暗部细节的问题。HDR设置的具体步骤如下。

（1）拍摄多张照片。拍摄相同的构图和对焦但曝光不同的多张照片。一般会拍摄一张正常曝光的照片，一张过曝的照片（亮部细节保留较多）和一张欠曝的照片（暗部细节保留较多）。

（2）合成照片。使用HDR软件，如Photomatix，Adobe Lightroom或Photoshop等，将这些曝光不同的照片合成为一张照片。软件会自动将每张照片中的亮部和暗部细节结合起来，产生一张动态范围更广的照片。

（3）调整参数。在合成后的照片中，拍摄者可以根据个人喜好和需要，调整曝光、对比度、饱和度等参数，以获得最终满意的效果。

2．使用逆光补偿

当拍摄场景中有强烈的逆光时，可以使用逆光补偿功能来调整曝光，使亮部和暗部都能保持细节。逆光补偿可以防止亮部过曝和暗部失真。

3．使用滤镜

使用渐变中性密度（GND）滤镜可以平衡亮部和暗部的曝光。这种滤镜在镜头的一侧有一个渐变的密度，可以减少亮部的曝光，使整个场景的动态范围更加均衡。

4．拍摄RAW格式

使用RAW格式拍摄可以提供更大的后期调整空间。RAW格式的文件保留了更多的图像信息，可以在后期处理软件中进行更精细的曝光和动态范围调整。

5．后期处理

使用专业的后期处理软件，如Adobe Lightroom，Photoshop等，可以对照片进行动态范围的调整。通过调整曝光、阴影、高光和对比度等参数，可以增加照片的动态范围。

任务二　风格与特效预设

一、白平衡的选择

在拍摄过程中，光源的色温会影响图像的颜色表现。不同的光源有不同的色温，例如太阳光的色温较高，而荧光灯的色温较低。因此，当处于不同光源下拍摄时，图像可能会呈现出偏蓝或偏黄的色调。

白平衡是指相机校正照片中的色温，以确保白色在不同光源下呈现真实的白色，色温与白平衡的关系如图2-1所示。数码相机通常提供多种白平衡模式，用于适应不同的光照条件和场景。以下是一些常见的白平衡模式。

1．自动白平衡

自动白平衡是指相机会根据环境光线自动调整白平衡，通常适用于大多数情况下的拍摄。

2．日光白平衡

日光白平衡适用于在自然光下拍摄的场景，能够保持白色的真实性。

3．阴天白平衡

阴天白平衡适用于在阴天或多云天气下拍摄的场景，能够增加图像的暖色调。

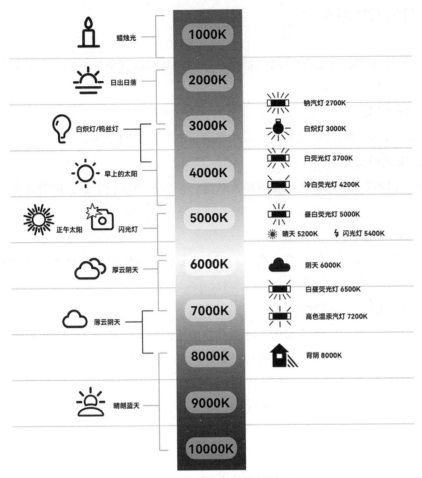

图2-1　色温与白平衡的关系

4．阴影白平衡

阴影白平衡适用于有明显阴影的拍摄场景，能够减轻阴影中的蓝色色调。

5．白炽灯白平衡

白炽灯白平衡适用于室内使用白炽灯照明的场景，能够消除图像中的橙色色调。

6．荧光灯白平衡

荧光灯白平衡适用于室内使用荧光灯照明的场景，能够消除图像中的绿色色调。

7．闪光灯白平衡

闪光灯白平衡适用于使用相机内置闪光灯或外接闪光灯拍摄的场景，能够保持图像的自然色彩。

8．手动白平衡

手动设定白平衡值，通常通过在场景中放置一个白色卡片或使用预设的色温数值来校准。

二、设置照片风格

数码相机的照片风格模式选项根据具体的型号和设置略有不同，但通常包括以下几种常见的模式选项。

1．标准模式

标准模式是相机的默认模式，旨在呈现自然、真实的图像。

2．风光模式

在风光模式下通过使用小光圈加大景深，使画面前景、中景、背景细节都能被捕捉下来。

3．人像模式

在人像模式下通过使用更大光圈，实现小景深、背景虚化的效果，将主体与背景拉开距离，更好地突出主体。

4．黑白模式（单色模式）

在黑白模式下使用单色或灰度色调进行拍摄，可以通过调整对比度和颗粒度来呈现不同的黑白效果，用于表达简约、纯粹、深沉情感的主题。

5．艺术模式

数码相机提供了多种艺术模式选项，如柔和、水彩等，可以为照片添加特定的艺术效果。

6．鲜艳模式

鲜艳模式增强了色彩的饱和度和对比度，以突出美食摄影中的色彩和细节。

7．复古模式

复古模式通过模拟老式胶卷的颜色、颗粒和质感，制造出复古的氛围和旧时代的感觉。

8．低光模式

低光模式专为在低光条件下拍摄人像的场景设计。它会自动调整相机设置，以确保在低光环境中获得更好的曝光和细节。

三、常见滤镜效果

滤镜和特效预设是在拍摄过程中有效表达摄影师偏好的工具，它们可以帮助增强照片的表现力和创造出特定的效果。以下是一些常见的滤镜。

1．内置滤镜

一些数码相机具有内置的滤镜功能，可以直接在相机设置中选择应用不同的滤

镜效果，如黑白、高对比度、鲜艳等。这些滤镜可以直接在拍摄过程中应用，无须后期处理。

2．中灰镜（ND滤镜）

ND（Neutral Density）滤镜可以减少光线的进入，使场景的曝光更加平衡。它适用于需要使用低快门速度来拍摄运动模糊效果的情况，或者在强光条件下使用较大光圈进行拍摄的情况，其可以减少光线进入，从而降低快门速度。

3．偏振滤镜

偏振滤镜可以减少反射和增加饱和度，并有效降低非金属表面、水面等的反光，增加天空的深蓝色，提升整体的色彩饱和度。

4．渐变中性密度滤镜

渐变中性密度（GND）滤镜在镜头的一侧有一个渐变的密度，可以减少亮部的曝光，使整个场景的动态范围更加均衡。它适用于拍摄逆光的场景，使天空和地面的曝光更加平衡。

5．软/硬焦滤镜

软焦滤镜可以在照片中产生柔和、模糊的效果，而硬焦滤镜则相反，可以增强照片的清晰度和锐利度使主题更加突出。

6．黑白滤镜

黑白滤镜可以改变彩色照片的灰度分布，增强不同颜色之间的对比度，使照片更加有质感和艺术感。

7．色彩滤镜

色彩滤镜可以改变照片的色调和色彩平衡。例如，使用暖色滤镜可以增加照片的温暖感，而使用冷色滤镜可以增加照片的冷色调。

四、特效预设

为了提升效率，单反相机内有一些特效的预设功能，可以无须后期，在拍摄的同时就能达到预期的效果。以下是常见的相机内部特效预设。

1．黑白

黑白是最常见的特效预设之一，可以将照片转换为黑白或灰度图像，增强照片的对比度和纹理。

2．高对比度

高对比度的特效预设增加了照片的对比度，使图像更加饱满和生动。

3．柔光

柔光的特效预设给照片增加了柔和的光线效果，使照片看起来更加温暖和柔和。

4．交叉处理

交叉处理的特效预设模仿胶片交叉处理的效果，使照片看起来有一种独特的色调和颗粒感。

5．复古

复古的特效预设给照片增加了复古的色调和风格，使照片看起来像是从旧照片中恢复出来的。

6．LOMO

LOMO的特效预设模仿了LOMO相机的效果，给照片增加了高饱和度、强烈的对比度和边缘模糊效果。

任务三　测光与曝光

一、测光与曝光的关系

测光和曝光是摄影过程中密切相关的两个概念。

测光是指相机测量场景中的光线强度，以确定适当的曝光参数。相机内置的测光器通常会根据测光模式（如评价测光、中央重点测光、点测光等）对整个场景或特定区域进行光线测量。根据测光结果，相机会自动计算出合适的快门速度、光圈和ISO等参数，以完成合理的曝光。

曝光是指相机在确定了快门速度、光圈和ISO等参数后，通过打开快门让光线进入相机达到曝光的过程。曝光的结果表现在图像的亮度和细节。

数码相机通过测光确定曝光参数，从而实现合理的曝光。测光的准确性对于获得正确的曝光非常重要。如果测光不准确，可能会导致过曝（图像过亮）或欠曝（图像过暗）的情况。因此，摄影师需要根据不同的拍摄环境和要求，选择合适的测光模式，并在需要时进行曝光补偿，以确保获得理想的曝光效果。

二、测光模式

测光系统的准确性对于获得正确曝光的图像至关重要，常见的测光模式有如下

几种。

1．全局测光

全局测光是指相机通过分析整个画面的亮度和对比度，在不同区域进行测量，以得到一个平衡的曝光。这种测光模式适用于大部分拍摄场景，能够提供相对准确的曝光。

2．中央重点测光

中央重点测光是指相机将主要关注中央区域的亮度，其他区域的亮度会有较低的权重。这种测光模式适用于需要强调中央主体的拍摄场景。

3．点测光

点测光是指相机只关注画面中的一个小点或小区域的亮度，通常是中央点或对焦点所在的位置。这种测光模式适用于需要精确测量特定部分亮度的拍摄场景，如高对比度场景或背光情况下的拍摄。

4．分区测光

分区测光是指相机会选择一个小区域进行测光，这个区域通常位于画面的中心部分，相对于点测光来说面积更大，适用于需要保持局部细节的拍摄场景。

三、曝光的要素

1．光圈

光圈指摄影镜头的光圈口径大小或光圈数值，它控制镜头的进光量，会影响照片的曝光和景深。光圈数值越小，实际光圈口径越大，光线通过越多，照片曝光就越亮，同时也会使景深越小，即画面背景虚化；光圈数值越大，实际光圈口径则越小，光线通过越少，照片曝光则越暗，同时也会使景深越大，即主体与背景都很清晰。

2．景深

景深是指照片中被视为清晰的范围，也可以理解为照片中前景到背景之间的聚焦范围。景深的大小由多个因素决定，包括光圈、焦距等。

（1）光圈的因素。较大的光圈（小光圈值，如$F1.8$）会产生小景深，即只有一小部分的景物在照片中清晰，背景和前景模糊。较大的光圈广泛用于人像摄影，以突出主体并将背景虚化，营造出艺术感。相反，较小的光圈（大光圈值，如$F16$）会导致较大的景深，即整个画面的景物都能保持清晰。较小的光圈常用于拍摄大场景的风光照片，以呈现出更多的细节和产生逼真感。大光圈和小光圈拍摄的图像分别如图2-2和图2-3所示。

图2-2 《清新》大光圈（蔡进涛 摄）　　　　图2-3 《湖面》小光圈（杨雨轩 摄）

（2）焦距的因素。较长的焦距（如200mm）会导致较小的景深，而较短的焦距（如24mm）会导致较大的景深。因此，在使用较长焦距拍摄远距离的主体时，背景会更容易模糊，而使用较短焦距拍摄时，整个画面都能保持清晰。

3. 快门速度

（1）快门。相机的快门是控制光线进入相机感光元件的装置，它通过打开和关闭来控制光线的曝光时间。快门的工作原理包括以下三部分。

①打开快门：当按下快门按钮时，快门会打开，允许光线通过镜头进入相机的感光元件。

②曝光时间：快门的开启时间称为曝光时间，通常以秒（s）为单位。快门开启的时间越长，感光元件暴露在光线下的时间就越长，图像就会越亮。相反，曝光时间越短，图像就会越暗。

③关闭快门：当曝光时间结束后，快门会关闭，阻止光线进入感光元件。此时，相机会记录下光线通过镜头形成的图像。

（2）快门速度。快门速度是指控制快门开启时间的参数，通常以秒（s）为单位，如1/2000，1/1000，1/500s等。快门速度与光圈、ISO相互关联，共同决定了图像的曝光。在快门速度参数中，较小的数值表示快门速度较快，光线进入相机的时间较短，曝光时间就较短；而较大的数值表示快门速度较慢，光线进入相机的时间较长，曝光时间就越长。通常，将1/125s作为手持拍摄的安全快门速度。低于这个速度，容易产生模糊的影像。

除了常规的快门速度，数码相机还提供B（Bulb）模式，允许摄影者手动控制快门的开启时间。在B模式下，当按下快门按钮后，快门会一直保持打开，直到用户松开按钮。

①高快门速度：较快的快门速度称为高快门速度，适用于拍摄快速运动的场景，能够冻结运动并捕捉到清晰的图像。快门速度越快，图像中运动物体的清晰度就越高，如拍摄运动员、赛车等。通常，至少需要1/500s的快门速度来冻结大多数运动。一般来说，为了避免手抖影响照片清晰度，快门速度应该至少是焦距的倒数。例如，使用50mm镜头时，快门速度应该至少为1/50s。高快门速度拍摄的图像如图2-4所示。

②低快门速度：较慢的快门速度称为低快门速度，适用于拍摄静止的场景，能够捕捉到更多的细节；也可以捕捉到运动物体的模糊效果，用于拍摄动态的人物、流动的水、车灯、星星轨迹、空中光绘效果等。低快门速度拍摄的图像如图2-5所示。

图2-4 《天鹅湖》高快门速度
（张浩然　摄）

图2-5 《光影绘画》低快门速度
（孙培林　摄）

（3）光圈与快门速度的关系。光圈与快门速度的组合决定照片的曝光值，用EV表示。在某一光线条件下，当光圈增大一挡，则匹配的快门速度需降低一挡，这样可以保持曝光总量不变。例如，在某个光照条件下，选择F4的光圈和1/250s的快门速度，可以得到EV为12。如果想要保持相同的曝光值，但是改变光圈和快门速度的组合，可以选择F2.8的光圈和1/500s的快门速度，或者选择F5.6的光圈和1/125s的快门速度。

4. 感光度（ISO）

感光度指传感器对光线的敏感程度。它用于调整相机的曝光，以适应不同的光

线条件和拍摄需求。

较低的感光度（如ISO100）表示相机对光线不太敏感，需要更多的光线才能正常曝光。这通常适用于明亮的场景和充足的自然光条件下进行的拍摄，细节表现丰富，噪点低。

较高的感光度（如ISO800，1600或更高）表示相机对光线更敏感，可以在较暗的环境中拍摄或使用较高的快门速度。然而，较高的感光度也会导致图像噪点的增加和细节损失。

在选择感光度时，摄影师需要权衡光线条件、所需的快门速度和图像质量。较低的感光度适合拍摄静止的场景和使用稳定支架的情况，以获得更好的图像质量；较高的感光度适合拍摄运动或低光条件下的场景，以获得较高的快门速度。

任务四　相机拍摄设置

一、拍摄模式

1．光圈优先

光圈优先模式，也称Av模式。在光圈优先模式下，摄影师可以选择所需的光圈值（即光圈大小），而相机会自动调整快门速度以获得正确的曝光。

在光圈优先模式中，摄影师可以通过调整光圈值来控制景深。例如，$F2.8$会产生较大的光圈开口，使背景虚化；而$F16$会产生较小的光圈开口，使主体和背景都能保持清晰。

相机会根据光线条件和摄影师选定的光圈值自动选择适当的快门速度，以确保合理的曝光。如果光线较暗，相机会选择较低的快门速度，以便光线更多地进入相机传感器。相反，如果光线较亮，相机将选择较高的快门速度，以避免过曝。

2．快门优先

快门优先模式，也称Tv模式。在快门优先模式下，摄影师可以选择所需的快门速度，而相机会自动调整光圈大小以获得正确的曝光。

在快门优先模式中，较低的快门速度，如1/30s以下，易出现运动模糊的效果，因此适用于拍摄流动的水、运动中的人物或其他需要表现动态感的场景。较高的快门速度，如1/1000s以上，会冻结运动瞬间，即使快速移动，也能得到清晰的影像。

数字摄影摄像

3．程序自动曝光

程序自动曝光模式，也称P模式。在此模式下，相机会根据光线条件和场景的亮度，自动选择合适的光圈和快门速度，以获得正确的曝光。

相机使用内置的测光系统来评估场景的亮度，并根据测光结果调整光圈大小和快门速度。这种模式下，摄影者通过微调曝光补偿，来增加或减少曝光量，以适应迅速变换的场景，尤其是室内与室外场景的转变。此模式适用于大多数拍摄场景，特别是当摄影者不确定应选择什么样的光圈和快门速度时，它可以提供方便和快速的拍摄体验。

4．全手动拍摄

全手动拍摄模式即M模式，该模式下需要摄影者自行设置光圈、快门速度和ISO等参数，以达到理想的曝光效果。全手动拍摄模式的优点如下。

（1）促使初学者更好地掌握摄影技巧。使用M模式需要一定的摄影技术和经验。初学者可以在不同的拍摄场景和光线条件下，通过不断尝试和调整曝光参数，观察不同曝光效果，更深入地理解曝光三要素（光圈、快门速度、ISO）之间的关系，提升自己的摄影技术。

（2）灵活应对特殊的拍摄情况。避免由于自动模式的限制而导致的曝光问题，可以得到更精准的曝光，表达更高的影像品质。

（3）更加自由地控制曝光。让拍摄的可能性变得更多，帮助摄影师完成自己的创意。

在M模式下，建议使用灰卡（18%灰度）进行测光，以得到更准确的曝光。由于灰卡具有适中的亮度范围，能够涵盖一般场景的明暗细节，确保照片中每个层次的细节都得到保留。例如，拍摄花卉、水果时，灰卡测光可以得到更加饱满的色彩；拍摄高反差的水波纹时，能兼顾从暗部阴影到亮部高光的每个细节。

使用灰卡进行测光时，摄影师需要将相机对准灰卡，确保灰卡充满画面，并保持灰卡与主体受光角度一致。

二、驱动模式

在摄影中，驱动模式指的是相机的拍摄模式，用于控制快门的触发方式和连拍功能。不同的驱动模式适用于不同的拍摄场景和需求。以下是常见的摄影驱动模式。

1．单拍模式

单拍模式指在按下相机快门按钮后，只拍摄一张照片，该模式适用于需要精确控制拍摄时机和构图的情况。

2．连拍模式

连拍模式指在按下相机快门按钮后，连续拍摄多张照片，直到快门释放或存储卡容量不足。该模式适用于需要捕捉快速运动或连续动作的场景，如体育比赛或野生动物摄影。

3．自拍模式

自拍模式指在按下相机快门按钮后，延迟一定时间后自动拍摄照片，该模式适用于需要自拍或添加摄影者自身在照片中的情况。

4．遥控模式

遥控模式指相机通过无线遥控器或手机应用控制拍摄，该模式适用于需要在镜头后方操作或拍摄摄影者自身的情况。

5．定时拍摄模式

定时拍摄模式指相机根据预设的时间间隔自动拍摄照片，该模式可用于拍摄时间流逝的景象或长时间观察的场景。

6．镜像锁定模式

镜像锁定模式指在按下快门按钮前，先将相机的反光镜锁定，以减少震动和提高图像质量，该模式适用于需要极高图像质量的静态拍摄，如风景或微距摄影。

三、取景器选择

1．取景器

相机的取景器是用来观察和确定拍摄画面的装置，通常位于相机的顶部或背部，并通过透镜或电子显示屏显示实时的场景图像。取景器常见的类型有光学取景器、电子取景器和可翻转取景器。

（1）光学取景器。光学取景器通过镜头和反光镜系统将实际景物反射到取景器里，使摄影者可以直接看到拍摄的画面。光学取景器的优点是画面逼真、无延迟，能够更好地感受实际拍摄场景，而且不耗电，缺点是无法显示相机设置的参数和预览效果。

（2）电子取景器。电子取景器使用感光元件和显示屏来模拟拍摄画面，将实时图像显示在取景器中。电子取景器可以提供更多的信息和功能，如直方图、网格线和实时预览效果。但与光学取景器相比，电子取景器在低光条件下可能会有延迟和噪点；在强光下取景时，显示屏容易反光，影响构图。

（3）可翻转取景器。一些相机配备了可翻转的取景器，使摄影者可以调整取景器的角度，以便于拍摄低角度或高角度的场景。这种取景器通常可以向上或向下翻

转，提供更灵活的拍摄角度。

2．取景器使用注意事项

（1）取景器清洁。保持取景器的镜片或显示屏清洁，以免影响观察画面的质量。

（2）取景器的亮度和对比度。根据实际拍摄环境，调整取景器的亮度和对比度，以获得更准确的观察效果。

（3）取景器的放大倍率。一些相机具有可调节的取景器放大倍率，可以帮助摄影者更好地观察细节。摄影者可以根据实际需求，选择合适的放大倍率。

（4）取景器遮光罩。在强光环境下，使用取景器遮光罩可以减少反射和眩光，提高观察画面的清晰度。

四、对焦模式选择

对焦就是把镜头聚焦于主体上，使主体清晰，如图2-6所示。它通过调整镜头与成像平面的距离（焦距）来实现，如单点对焦、连续对焦、追踪对焦等。对焦的准确性对于获得清晰、锐利的图像至关重要。在摄影和摄像过程中，对焦可以手动进行，也可以通过自动对焦系统实现。

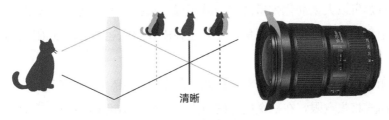

清晰

图2-6　对焦示意图

1．手动对焦

手动对焦是指使用相机或摄像机的镜头对焦环或对焦调节器手动调整镜头位置，以实现清晰焦点的过程。MF即为手动对焦，图2-7为镜头手动（MF）/自动（AF）对焦调节按钮示意图。与自动对焦相比，手动对焦需要摄影者自行判断被摄物体的清晰度并手动调整镜头位置，镜头手动对焦环如图2-8所示。

手动对焦适用于一些特殊的拍摄场景，例如静物拍摄、微距摄影、低光条件下的拍摄等。在这些情况下，自动对焦系统可能无法准确识别或追踪焦点，手动对焦则可以提供更好的控制和结果。

图2-7　镜头手动（MF）/自动（AF）对焦调节按钮示意图

对焦环　变焦环

图2-8　镜头手动对焦环示意图

2. 自动对焦

AF为自动对焦，其工作原理是通过相机内置的对焦传感器和电机来实现对焦。它利用传感器和对焦算法来自动检测被摄物体的清晰度并调整镜头位置，以实现清晰的焦点。相机会根据被摄物体的位置和对焦点的选择，自动调整镜头的焦距或镜头与成像平面的距离，以获得清晰的图像。

具体操作方法是，半按快门按钮或按下机身上的"AF-ON"按钮，相机就会快速自动对焦。同时，自动对焦还有智能锁定人脸的功能，"AF-L"即为自动对焦锁定焦点功能。

自动对焦可以大大简化拍摄过程，减轻操作负担，并提高拍摄效率。它在许多拍摄场景中都能快速且准确地对焦，尤其是在需要追踪运动物体或拍摄快速变化的场景中。

数码相机通常提供多种自动对焦模式，如单点对焦、区域对焦、追踪对焦等。单点对焦模式将焦点限定在一个固定的点上，适用于拍摄静态物体或需要准确对焦的情况。区域对焦模式可以选择多个对焦点，适用于拍摄多个物体或需要广泛对焦的情况。追踪对焦模式可以自动追踪被摄物体并保持焦点，适用于拍摄运动物体或需要连续对焦的情况。

在自动对焦相机中，对焦装置通常由以下几个部分组成。

（1）对焦传感器。对焦传感器负责检测场景中的对焦点位置和主体的清晰度。它可以通过不同的对焦方式，如相位对焦或对比度对焦，来确定最佳对焦点。

（2）对焦马达。对焦马达负责根据对焦传感器的反馈信号，调整镜头的位置，使主体处于焦点范围内。对焦马达通常通过声音或震动来指示对焦过程的完成。

（3）对焦模式选择。相机通常提供多种对焦模式选择，如单点对焦、连续对焦和跟踪对焦等。不同的对焦模式适用于不同的拍摄场景和主体，可以在不同的拍摄

需求下提供更精准的对焦效果。

（4）对焦辅助光。在低光条件下，对焦辅助光可以发出一束红色或白色的光束，帮助相机对焦传感器更好地检测对焦点，这对于在暗光环境下进行对焦非常有帮助。

（5）连续对焦器。连续对焦器是自动对焦器的一种特殊类型，它可以在拍摄过程中持续对焦，跟踪运动的对象，通常用于拍摄快速移动的主体，如运动摄影、野生动物摄影等。连续对焦器可以根据被摄对象的位置和运动速度，自动调整焦距，保持画面清晰。

五、存储格式

相机的存储格式是指相机用来保存照片和视频的文件格式。不同相机品牌和型号可能支持不同的存储格式，以下是一些常见的相机存储格式。

1．JPEG

JPEG（也称为JPG）是最常见的相机照片存储格式之一。JPEG文件使用有损压缩算法，可以在相对较小的文件体积下保留相对较好的图像质量。JPEG文件通常是最常见的共享和打印格式。

2．RAW

RAW格式是一种未经压缩和未处理的相机原始图像文件格式。RAW文件包含了相机传感器捕捉到的所有数据，包括颜色、亮度和其他图像细节。RAW文件需要后期处理软件进行编辑和转换，它可以提供更高的图像质量和更多的后期处理选项。

3．TIFF

TIFF（Tagged Image File Format）是一种无损压缩的图像文件格式，通常用于存储高质量的图像。TIFF文件可以保存大量的图像细节和颜色信息，但文件体积通常较大。

4．PNG

PNG（Portable Network Graphics）是一种无损压缩的图像文件格式，用于保存图像的透明度和其他图像细节。与JPEG相比，PNG文件可以提供更好的图像质量，但文件体积也较大。

此外，一些相机还支持如下特定的视频格式。

1．AVI

AVI（Audio Video Interleaved）是一种多媒体容器格式，常用于存储视频和音频。AVI文件可以使用各种视频和音频编解码器进行压缩。

2．MP4

MP4（MPEG-4 Part 14）是一种常见的视频文件格式，可用于存储视频和音频。MP4文件通常使用H.264或H.265视频编解码器进行压缩，可以在较小的文件体积下提供较高的视频质量。

3．MOV

MOV是由苹果公司开发的一种常见视频文件格式，常用于存储在苹果设备上拍摄的视频。MOV文件可以使用各种视频和音频编解码器进行压缩。

六、存储卡选择

数码单反相机使用的存储卡是用于存储照片和视频的媒体设备。以下是一些常见的数码单反相机存储卡。

1．SD卡

SD卡是目前最常用的数码相机存储卡之一，它具有较小的尺寸和较大的容量，适用于大多数数码相机。

2．SDHC卡

SDHC卡是SD卡的一种变种，容量更大，可以存储更多的照片和视频。

3．SDXC卡

SDXC卡是SD卡的另一种变种，容量更大，可以存储更大容量的照片和视频。

4．CF卡

CF卡是一种较大尺寸的存储卡，主要用于专业摄影和高端数码单反相机，其具有较高的写入速度和容量。

5．XQD卡

XQD卡是一种新型的高速存储卡，具有更高的写入速度和容量，适用于一些高端的专业数码单反相机。

在选择存储卡时，需要注意相机的存储卡插槽类型和相机支持的最大容量。另外，写入速度也是一个需要考虑的重要因素，特别是对于拍摄高分辨率照片和4K视频的用户来说，建议选择具有较高写入速度和足够容量的存储卡，以满足拍摄需求。

任务训练

一、主题

以瞬间为主题拍摄系列影像。

二、拍摄模式要求

1. 使用数码单反相机Av模式拍摄人物一组、风光一组。

2. 使用数码单反相机Tv模式拍摄人物一组、风光一组。

3. 使用数码单反相机P模式拍摄人物一组、风光一组。

4. 使用数码单反相机M模式拍摄人物一组、风光一组。

三、参数要求

1. 画质：RAW。

2. 白平衡：日光模式/阴影模式/阴天模式。

3. 对焦模式：单点对焦。

4. 测光模式：点测光/评价测光。

5. 取景：光学取景。

6. 驱动模式：单拍/连拍。

7. 照片风格：人像/风光/单色。

四、影像要求

1. 曝光合理，没有明显曝光不足或曝光过度。

2. 主体突出，主次关系明确。

3. 观察角度新颖，有趣味性，画面有视觉冲击力。

欣赏更多项目二案例

4. 人物主题的画面体现良好的背景虚化。

项目三

摄影构图

构图是一张好照片的关键，它是摄影师的主观行为。它是指拍摄者通过选择和安排画面元素的位置、角度及比例来构建出自己的想象，以表达画面形式美感和深层的内涵。

📖 知识目标

1. 了解构图的概念和基本形式。

2. 掌握点、线、面元素的形式美和情感表达。

3. 掌握构图的基本原则与运用。

📷 技能目标

1. 能运用构图的基本形式进行人像、风光题材的摄影创作。

2. 能运用点、线、面的形式特点进行极简主义风格的摄影创作。

3. 能熟练运用构图基本原则进行摄影创作。

📷 素质目标

1. 培养细致、敏锐的观察能力。

2. 培养良好的形象思维能力。

3. 培养丰富的想象力和创作能力。

任务一　构图的基本元素

一、构图的主次关系

1．主体

当人们看一张照片时，会很自然地寻找画面的主体。这个主体应该是有趣味性的，能传递这张照片最吸引人的东西，能成为画面的视觉中心。视觉中心可以是一个物体、一个人、一个动作、一种颜色，它在画面中通常具有较高的对比度、明度、清晰度或其他与周围元素不同的特点，从而使其在视觉上更加显眼。

2．主次关系

画面主体的表达，往往不是直接在主体上下功夫，而是从背景上。建立对比关系，是形成画面主次关系的基础，没有对比就没有主体。例如，利用小景深把背景虚化，主体就会得到很好的表现。

常用的对比方法有虚实对比、大小对比、明暗对比、色彩对比、动静对比、方向对比等，如图3-1至图3-3所示。

图3-1 《静静绽放》色彩对比（胡诗悦　摄）　　图3-2 《点击太阳》明暗对比（杜江阳　摄）

图3-3 《甜》虚实对比、大小对比（蔡进涛　摄）

二、构图的基本元素

构图是一个思维过程，需要从自然杂乱的事物中找出秩序，提炼出基本元素，进行有效组织，从而得到能表达情感的画面。什么是基本元素？摄影者可以从点、线、面入手。

1. 点

点是所有图像的基础，在形态上具有大小、形状、色彩等区别。在自然界中，海边的沙石是点，落在玻璃窗上的雨滴是点，夜幕中满天星星是点，远处移动的人也是点。

在画面空间中，一方面点具有很强的向心性，能形成视觉的焦点和画面的中心，显示了点的积极的一面；另一方面点也能使画面空间呈现出涣散、杂乱的状态，显示了点的消极性。

点分为有序和无序的点。有序是指点能按照规律的形式进行排列，如重复、渐变等；无序的点指自由的点，没有排列的秩序，呈现出丰富的、平面的、涣散的视觉效果。在摄影中，无序的点往往是奇妙的点缀。点的表现力如图3-4所示。

图3-4 《清风细雨》点的表现力（胡诗悦 摄）

2. 线

点的集合成为线。线条在画面中有很强的引导作用，能分割画面，形成画面结构，并能传达情感。以下是线的语言特点。

（1）方向性。线可以具有明确的方向性，如水平线、垂直线、对角线等，这些方向性的线可以将观众的视线引向主体。同时，不同方向的线条具有不同的情感色彩，如水平线给人稳定、平静的感觉，垂直线可以传达坚定、有力、高耸的感觉，对角线则具有动感和紧张感。

（2）分割与连接的作用。线条可以将画面分割为不同的面，构建画面的结构，产生层次感和对比效果。同时，线也可以将画面中的元素连接起来，形成视觉上的关联。

（3）形成韵律与节奏。线条的排列和重复可以形成韵律和节奏感。通过运用重复的线条元素，可以创造出有节奏感的画面，增加画面的动感和视觉冲击。线的表现力如图3-5所示。

3.面

线的集合成为面。在画面中，只要存在点和线的元素，便已形成面。这个面也称为"形""形状"。在摄影构图中，这个形可以是具体的物体，也可以是抽象的几何形。形具有以下特点，形的表现力如图3-6所示。

（1）很强的辨识度。形状的清晰度和独特性可以给观众留下深刻印象，辨识度高的形状有助于构建画面的结构和意义，使画面更易于理解和解读。

（2）能产生丰富的对比关系。画面中，不同的形状之间可以产生丰富的对比。通过在画面中安排丰富的形状元素，可以增加视觉张力。

（3）形的叠加创造图案与纹理。形状的排列和重复可以形成各种图案和纹理，为画面构建丰富的层次和多重的空间效果。

在摄影创作过程中，要善于将自然场景中复杂的元素简单化，抽象成点、线、面元素，才能有效组织画面的结构，提升秩序感和韵律美感，传达画面意境和内心的情感。在简化的同时需要注意，画面中点、线、面三者缺一不可。如果缺少点，画面便缺少了视觉中心；如果缺少线，画面则缺少了空间感。

图3-5 《背影》线的表现力（陈如双　摄）

图3-6 《静待》形的表现力（王郑　摄）

任务二　构图的基本形式

构图的形式对于画面整体视觉来说非常重要，不同的构图形式传达不一样的视觉暗示，对观众有主观的引导作用。摄影师可以根据自己的创意选择合适的构图方式。

一、常见的构图形式

1. 横构图

横构图通过横向的线条和物体排列来创造画面的平衡和稳定感，营造宽广、开阔的视觉效果，具有横向延伸的特点。同时，可以带给观者一种安宁和平静的视觉心理，如地平线、长廊等。横构图如图3-7所示。

2. 竖构图

竖构图通过竖向的线条和物体排列得到画面的垂直感和纵深感，强调垂直、挺拔、高大和伟岸的视觉心理，如建筑物、树林、瀑布等。竖构图如图3-8所示。

3. 正方形构图

正方形构图具有简洁、对称、严谨的特点，能够给人一种稳定、平衡、有序的感觉。以正方形来裁切画面，可以去掉多余的元素，让画面显得更干净。正方形构图会引导观者更加关注画面的中心，从而使画面更紧凑。正方形构图如图3-9所示。

图3-7 《田园》横构图 （严雅琴 摄）

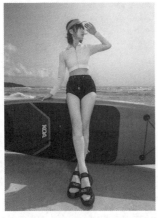

图3-8 《倚靠冲浪板的女生》
竖构图（王明川 摄）

图3-9 《洗稻谷》正方形构图
（林月波 摄）

4．对角线构图

对角线构图的画面呈现对角线的视觉引导，可以是主体在画面中呈现对角线倾斜，也可以是把主体安排在对角线上，将观众视线引导至画面的视觉中心，强调了动感，让主体看起来不那么呆板。对角线构图如图3-10所示。

5．引导线构图

引导线构图与对角线构图有相似之处，但对角线构图更强调平面化的视觉，引导线构图则更多运用空间透视线将观众目光引导至画面主要元素，使其引人注目，因此引导线构图具有空间感、层次感。引导线构图如图3-11所示。

6．留白构图

留白构图指给画面留出空白，重点突出主体，使结构简洁，给人留下丰富的想象空间。留白的思维接近中国传统绘画的审美趣味，以少胜多，画面中没有不必要的元素。同时，主体与留白部分又相互依存，相互衬托。在拍摄风光时，通常以烟、云雾、水面、草地和天空来展现留白的画面效果，对渲染画面气氛非常有帮助。在拍摄人物时，人物视线的方向留白，可以补充人物的视线空间，使观者的视线随着人物的视线方向得以延伸，增添画面的趣味性。留白构图如图3-12所示。

7．三分法构图

三分法构图是将画面的水平和垂直方向各作三等分，得到4个三分点和4条三分线，这些点和线接近画面黄金分割的位置，因此能产生视觉上的和谐和平

图3-10 《斑马线》对角线构图（胡诗悦 摄）

图3-11 《与时光对话》引导线构图（陈卓娅 摄）

图3-12 《远方》留白构图（吴坷宇 摄）

衡感。将主体安排在三分点和三分线上，可以突出视觉中心，产生优美、生动的画面分割关系，提升画面的艺术效果。三分法构图如3-13所示。

8．框架式构图

框架式构图是将主体通过一个框架的形式突显出来，框架作为陪衬，这样可以简化周围的杂乱场景、遮挡多余的元素。同时，增加画面层次感，渲染画面氛围。框架式构图如图3-14所示。

9．对称式构图

对称式构图是指主体元素沿中轴线对称排列，使两侧的形状、大小、颜色等方面保持一致或相似，从而产生重复、呼应的形式美。这种构图具有强烈的稳定感和平衡感，用以表达庄严、肃穆、工整、严谨的视觉效果。对称可以是左右，也可以是上下。对称的形式很多样，如对称的建筑结构、水中倒影、镜面倒影等。对称式构图如图3-15所示。

图3-13 《冲上云霄》三分法构图（游文琦 摄）

图3-14 《叶》框架式构图（林科羽 摄）

图3-15 《青春时光》对称式构图（蔡进涛 摄）

10．开放式构图

开放式构图是一种很特殊的构图形式。画面的主体并不完整，在画面中只出现一部分，而另一部分越出了画面，产生画外悬念空间，留给观众想象。开放式构图没有清晰的结构中心，不强调画面的均衡性，具有暗示性、想象性、随意性。开放式构图如图3-16所示。

图3-16 《思绪片段》开放式构图
（项千倩 摄）

二、构图的基本原则

1．统一与变化原则

统一指画面中出现一种或几种相似的元素，如色彩、形状、纹理等，在画面中重复出现，形成统一感。统一的元素可以增强画面的整体性，使画面看起来有序、和谐。

变化指在统一的基础上加入一些不同的元素，如大小、形状、颜色等，以增加画面的变化和区别。这种变化容易吸引观者的注意力，使画面更有趣、更有层次感。

总之，画面过于统一，会变得乏味、单调；过多变化又会显得琐碎、缺乏秩序，只有统一与变化结合，画面才能产生节奏美，既和谐又生动。

2．集中与分散原则

集中与分散原则也称作疏密对比原则。集中指画面主体在空间、纹理等排列上较为密集，视觉上较为聚拢，容易吸引观者视线；分散指画面次要部分或背景在空间、纹理等安排上较为疏松、稀少，视觉上较为分散、不起眼。通过这样的对比方式强调画面的主次关系，从而突出主体。疏密对比的形式很多样，如空间的空旷与拥挤对比、纹理的丰富与稀疏对比、色彩丰富多样与单一的对比等。

3．对称与均衡原则

摄影画面在视觉上也存在重量感，和谐的画面往往是左右平衡的。平衡可以是完全对称的，也可以是不对称的。

均衡指的是在画面中的多个元素通过不规则的排列和布局，使画面两边的视觉重量达到平衡，没有明显的倾斜或偏重。均衡可以使画面看起来既稳定又富于变化，这一原则在构图中的运用很广泛。

任务三　景别和拍摄角度

一、景别

　　景别指拍摄主体在画面中的范围大小，一般可分为远景、全景、中景、近景、特写五种。

　　需要注意的是，摄影构图时应避免边框裁剪人物的脖子、手肘、手腕、肚脐、膝盖、脚踝等关节和重要部位，也不能刚好裁剪到头发边缘或鞋底边缘，这样会带来视觉上极不舒适的感觉。

二、拍摄角度

　　拍摄角度指摄影师拍摄照片时相对于被摄体的位置和角度。在不同的拍摄角度下，主体传达给观众的视觉印象会很不一样。因此，拍摄角度对我们的创作有着重要的影响。通常将拍摄角度分为仰拍、俯拍和平拍，平拍又包括正面拍摄、斜侧面拍摄、侧面拍摄和背面拍摄。

1．仰拍

　　仰拍是指相机的高度低于被摄主体，如果拍摄人物，就是低于人物的眼睛。由于仰视伴随着透视的现象，会产生近大远小的视觉变化，所以仰拍的场景给人一种高耸、崇高之感，如拍摄树林、山脉、建筑等。在塑造人物时，仰拍能使人物显得腿长、高大，同时，也可能造成威胁和压迫感。应该注意的是，仰拍适合表现人物全景，若表现近景，则会使下巴变宽，甚至出现双下巴。另外，当以天空为背景时，仰拍可以简化画面，增强视觉冲击力。仰拍如图3-17和图3-18所示。

图3-17 《七彩的阶梯》仰拍（胡诗悦　摄）　　图3-18 《室友们》仰拍（林月波　摄）

2．俯拍

俯拍与仰拍正好相反，从上往下拍摄，机位高于被摄体。这个角度会使观众有一种居高临下、开阔舒展的感觉，适合表现场景的全貌，如拍摄城市上空，可以增加繁华都市的感觉。同时需要注意，俯拍表现站姿的人物全景时，容易造成头大身小的错觉，不能美化人物，但也可能创造另类的视觉。俯拍在表现近景人像时，可以展现完美的脸型，使眼睛看起来更大，下巴更尖，增加甜美感。俯拍还可以很好地表现人物的躺姿，与开阔的大全景结合，拓宽视野。俯拍如图3-19所示。

3．平拍

平拍是与模特眼睛齐平的拍摄角度。由于平拍最接近人眼的视觉习惯，会给人身临其境的感觉，画面平稳、客观、亲切、容易接近。平拍能最直观地表现人物的容貌，表达真实的情感，适合拍摄肖像照、证件照和纪实类的作品。平拍的缺点在于容易平淡无奇，但结合广角透视可以增加画面的视觉冲击力，如图3-20所示。另外，平拍的视角下，不适合拍摄全景人物站姿，会压缩身高，上下比例趋向五五分，没有仰拍的拔高效果。

图3-19 《戴发夹的女生》俯拍（郭羽婷 摄）　　图3-20 《伸手》平拍（王麒淞 摄）

4．正面拍摄

正面拍摄即拍摄人物的正面，这个角度能直接展现主体的外貌特征和表情，尤其是眼神的交流，让观众产生共鸣。正面拍摄如图3-21所示。

5．斜侧面拍摄

斜侧的角度，既能拍到人物的正面特征，又能拍到人物的侧面轮廓，因此看起

来有纵深感和立体感。同时，因为脸部的侧转，也容易显瘦。在这个角度下，建议光线围绕侧面轮廓照射，可以勾勒线条，收缩脸型。斜侧面拍摄如图3-22所示。

6．侧面拍摄

侧面拍摄可以突显人物侧面的轮廓特征，强调五官线条起伏的节奏美感。该角度适合于拍摄五官较立体、鼻梁高挺的模特，用侧面线条强化人物个性特征。侧面角度立体感相对较弱，如果能结合侧光塑造的话，可以增加脸部立体感。侧面拍摄如图3-23所示。

7．背面拍摄

背面拍摄主要展示主体朝向或环境特点，人物本身没有太多细节。此时，需要背景来陪衬人物，适合选择有意境的背景或空间的拍摄，可以引发观众的联想。背面拍摄如图3-24所示。

图3-21 《同窗》正面拍摄（黄紫莹 摄）

图3-22 《转身》斜侧面拍摄
（胡诗悦 摄）

图3-23 《闺蜜》侧面拍摄（黄紫莹 摄）

图3-24 《抓拍者》背面拍摄
（陈卓娅 摄）

任务训练

一、主题

以极简之美为主题进行构图综合练习，完成九个系列组照。

二、构图要求

1. 拍摄画面以点的形式为主，点、线、面结合的构图作品一组。

2. 拍摄画面以线的形式为主，点、线、面结合的构图作品一组。

3. 拍摄画面以面的形式为主，点、线、面结合的构图作品一组。

4. 拍摄点、线、面均衡的构图作品一组。

5. 拍摄黄金分割构图形式的作品一组。

6. 拍摄引导线构图形式的作品一组。

7. 拍摄对角线构图形式的作品一组。

8. 拍摄框架式构图形式的作品一组。

9. 拍摄开放式构图形式的作品一组。

三、影像要求

1. 曝光合理，没有明显曝光不足或曝光过度。

2. 主体突出，主次关系明确。

3. 观察角度新颖，有趣味性，画面有视觉冲击力。

4. 画面体现丰富的景别和拍摄角度。

5. 画面体现疏密对比，形成节奏感。

欣赏更多项目三案例

项目四

摄影用光

　　光在摄影中是"神秘利器"，它可以让平凡的场景变得惊艳，也可以让人物展现迷人的魅力。本项目将讨论光的基本特性和布光的技巧，帮助摄影者通过光影来表达内心的情感。

知识目标

1. 了解光质、光比、光位的概念和特点。
2. 掌握自然光源的特点及其造型技巧。
3. 掌握人工光源及其附件设备的特点和造型技巧。

技能目标

1. 能运用光质、光位、光比的特点进行不同画面风格的人物塑造。
2. 能运用自然光源的造型规律进行人像、风光主题的摄影创作。
3. 能熟练使用人工光源及其附件设备，围绕商业人像、产品主题进行布光和拍摄。

素质目标

1. 培养细致、敏锐的观察能力。
2. 培养良好的审美能力和创意思维能力。
3. 培养良好的沟通协调能力。

任务一　光质、光位与光比

一、光质

光质是指光线的质地，即拍摄时所用光线的软硬性质。不同的光质可以产生不同的视觉效果和情绪感受，光质可分为硬光和柔光。

硬光是一种直射光，如晴天的阳光、裸灯散发出来的光等。它的特点是方向性强，亮部和阴影反差大，界限分明。硬光适合表现粗糙的质感，可以增强立体感和力量感，也可以塑造出强烈的光泽感，普遍应用于产品摄影、建筑摄影等。

柔光是指一种散射光，如阴天的日光、经柔光设备处理的灯光等。柔光的特点是方向性弱，光线均匀，亮部与阴影界限不明确，明暗过渡柔和自然。柔光善于表现柔和、细腻的质感，可以营造温暖、梦幻、柔软的画面氛围，多用于人像摄影、美食摄影、珠宝摄影等。

硬光和柔光的拍摄分别如图4-1和图4-2所示。

图4-1　硬光（黄紫莹　摄）　　　　图4-2　柔光（黄紫莹　摄）

二、光位

光位是指灯光在画面中的位置和角度。通过调整光位，可以塑造出各种不同的光影效果和画面氛围。单灯布光可概括为十大角度用光，包括顺光、左右侧光、左右前侧光、左右侧逆光、逆光、顶光、底光等。其中的八大光位如图4-3所示。

1. 顺光

顺光也称正面光和平光，指光线的投射方向和相机镜头拍摄方向一致。顺光拍摄的特点是亮部多，阴影少，平面化，立体感不强，缺乏透视感，能弱化被摄主体表面的凹凸不平和褶皱。因此，拍摄人像时，顺光能提升人物肤质细腻的感觉，如图4-4所示，其布光示意图见图4-5。

2. 前侧光

前侧光指介于顺光与侧光之间的光位，包括左前侧和右前侧，尤其是位于相机的左侧或右侧45°。这个角度能形成良好的光影比例，突出主体的丰富影调和立体效果，人物脸部微妙的结构起伏能被很好地表现出来。前侧光如图4-6所示，其布光示意图见图4-7。

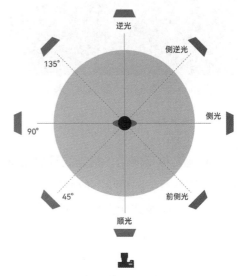

图4-3　八大光位示意图

图4-4　顺光（魏旭明　摄）

图4-5　顺光布光示意图

图4-6 前侧光（魏旭明 摄）

图4-7 前侧光布光示意图

3．侧光

侧光又称正侧光，指光线投射角度与拍摄角度呈90°。侧光的特点是亮暗各占一半，因此有"阴阳脸"的称号。这样的光线往往表现强烈的反差，制造戏剧性的效果，强化情感表达，使画面富有故事性和艺术感。侧光如图4-8所示，其布光示意图如图4-9所示。

图4-8 侧光（魏旭明 摄）

图4-9 侧光布光示意图

4．侧逆光

侧逆光又称后侧光，介于侧光和逆光之间，光线投射在被摄体左侧或右侧的后方。这个光位的特点是主体侧面出现高光轮廓线，而正面处于大面积阴影中，能较好地表现出被摄体的轮廓美感。在低调的画面中，侧逆光作为轮廓光使用。侧逆光如图4-10所示，其布光示意图见图4-11。

图4-10 侧逆光（魏旭明 摄）

图4-11 侧逆光布光示意图

5. 逆光

逆光指光线来自被摄体的后方，正对着相机镜头。逆光时，被摄主体和背景会存在极大的明暗反差。画面亮部很少，暗部居多。该光位常用于拍摄剪影效果，也可以作为轮廓灯，或者用于拍摄半透明物体，如拍摄头发时，在逆光的情况下头发会被光线打透，从而更加美丽动人。这个光位还可以用于创造轮廓和背景分离的效果，增强舞台层次感。另外，逆光还用于营造一种梦幻、神秘或浪漫的氛围。

逆光场景中常会出现眩光和光晕效果。光线照射到镜头中会产生反射和散射现象，形成眩光和光晕效果。这些效果可以增加照片的艺术感和浪漫氛围，但也需要注意控制和利用，避免过度影响画面的清晰度和细节。逆光如图4-12所示，其布光示意图见图4-13。

图4-12 逆光（魏旭明 摄）

图4-13 逆光布光示意图

项目四 摄影用光

6. 顶光

顶光是从主体的上方向下照射的光，生活中常见的顶光就是正午的阳光。虽然拍摄人像时，顶光的位置并不能让每一个角度都适合拍摄，但无论作为主光，还是作为辅助光，顶光都可以拍出独特的氛围感。顶光作为主光时，可以让模特的脸在视觉上向上转动。此时，脸部T型区域被提亮，脸颊收缩，还可以隐藏双下巴。但由于明暗反差特别大，要注意给暗部适当补光，尽量避免单灯拍摄。顶光如图4-14所示。

图4-14　顶光（魏旭明　摄）

7. 底光

底光指光线从人物的底部向上照射，会在人物的五官上方产生阴影，视觉很反常态，往往给人恐怖、惊悚的感觉。所以要谨慎使用底光，其一般运用在恐怖片或反面人物角色布光中。底光如图4-15所示。

三、特殊光位

1. 蝴蝶光

蝴蝶光也称"美人光"，其布光方法是将光源放在模特前方较高的位置，光源会在鼻底下方形成类似于蝴蝶形状的阴影。该光位突出脸部T型区域，削弱两侧脸颊，有效收缩脸型，增强五官立体感。另外，蝴蝶光会在模特眼睛中留下一个明亮的光斑，增强眼神表达，使人物更加生动。需要注意的是，人物鼻底的阴影不宜过长，不能超过上唇线。蝴蝶光如图4-16所示。

图4-15　底光（魏旭明　摄）

图4-16　蝴蝶光（魏旭明　摄）

2．三角光

三角光也称"伦勃朗光"，这个光影塑造方法来自画家伦勃朗的油画作品。当45°的前侧光照射人物脸部时，会在人物脸部一侧（眼睛下方）产生三角形光斑，此时，人物脸部明暗层次丰富，立体感提升，因此被称为三角光。三角光在人像摄影领域应用广泛，光影造型具有复古、经典、神秘的色彩，如图4-17所示。

3．窄光和宽光

人物的脸部结构可分为朝前和朝两侧的面，以颧骨最高点为界，朝前的面（两个颧骨之间的范围）被称为"内轮廓"，朝两侧的面（颧骨最高点以外的部分）被称为"外轮廓"。当光线只照亮"内轮廓"时，人物的脸型显瘦，称为窄光；当光线同时照亮"内外轮廓"时，人物的脸型显胖，称为宽光。窄光和宽光分别如图4-18和图4-19所示。

图4-17　三角光　　　　　图4-18　窄光　　　　　图4-19　宽光
（魏旭明　摄）　　　　（魏旭明　摄）　　　　（魏旭明　摄）

四、光比

光比指主体亮部与暗部的反差。反差大，即为大光比；反差小，即为小光比。

大光比表现出强烈的视觉反差，适合塑造被摄体的立体感、质感，具有较强的修饰作用。

小光比表现出较微弱的视觉反差，适合表达宁静、柔和、温馨、细腻的画面风格，如拍摄婴儿、女性、质感细腻的静物等。

影响光比的主要因素有主光和辅助光的光量强度、光源到被摄物体之间的距离和拍摄角度等。

调节光比的方法包括调节主光和辅助光的高度，调节主辅光与被摄体的距离，使用灯光和反光设备对暗部进行补光等。

大光比和小光比分别如图4-20和图4-21所示。

图4-20　大光比（黄紫莹　摄）

图4-21　小光比（黄紫莹　摄）

任务二　人工光源

一、影棚灯具

1．闪光灯

闪光灯又称电子闪光灯或高速闪光灯，是一种用于专业摄影的灯光控制装置。它通过电容器储存高压电，脉冲触发使闪光灯管放电，完成瞬间闪光。闪光灯的优点是高功率，色温稳定，可以模拟各个时间段太阳光的效果，不受天气和时间的限制；缺点是无法连续发光，受回电时间的影响，缺乏直观性。闪光灯一般用于摄影，不能用于摄像；操作上需要引闪器引闪，相对烦琐。

（1）闪光灯的作用。闪光灯在摄影中的作用如下。

①在低光环境下，闪光灯可以作为主要光源，使被摄体明亮清晰。

②在强烈的逆光或高对比度场景中，闪光灯可以作为辅助光用来提亮阴影，使整个画面的光线更加均衡。

③通过调整闪光灯的强度和角度，可以创造出不同的光影效果，营造出特定的氛围和情绪。

④闪光灯可以搭配色片来调整光线的色彩，以适应不同的拍摄环境和需要。

（2）闪光灯的分类。闪光灯的分类如下。

①内置闪光灯：相机内部自带的简易闪光灯，使用时弹起，可以应急补光，但耗电快。由于机内闪光灯不能调节闪光的亮度、距离等，补光效果不太理想，如闪光距离较近，容易在被摄体上留下生硬的阴影。

②外置闪光灯：外置闪光灯一般安装于相机机身顶部，也叫机顶闪光灯。专业外置闪光灯有各种高级的功能，如E-TTL/TTL自动闪光模式；高速同步闪光、频闪闪光以及造型闪光；可根据实际闪光量自动调整闪光输出的自动外部闪光测光；可自行设置闪光量及闪光覆盖范围的手动闪光；可与闪光曝光补偿配合使用，调节EV范围为±3的闪光包围曝光等。图4-22为尼康SB-700外置闪光灯。

③影室闪光灯：影室闪光灯是用于照相馆、影楼、摄影工作室等专业摄影场所的大功率闪光灯。该灯具较重，再配上柔光箱和灯架，体量较大，一般适合室内使用。若用于拍摄外景，有专门的电源箱配套使用。选购专业影室闪光灯需要考虑价格和性能。相对昂贵的品牌有爱玲珑，Profoto，Broncolor等，相对大众化的品牌有金贝、神牛等。选购闪光灯的同时，还需要配备一系列附件，如引闪器、柔光箱和灯架等。图4-23为爱玲珑ELC-500高速闪光灯，图4-24为爱玲珑引闪器。

图4-22　尼康SB-700外置闪光灯

图4-23　爱玲珑ELC-500高速闪光灯

图4-24　爱玲珑引闪器

2．造型灯

造型灯是一种持续光源，可以直接作为主要光源进行布光造型，也可以作为闪光灯的辅助灯光，用于观察布光的效果，检查暗部的轮廓等。造型灯具有多种类型和功能，常见的有聚光灯、投影灯、追光灯、移轨灯等。造型灯具有多种控制方式和特效功能，可以通过调整光亮度、色彩、运动轨迹等参数，实现各种创意和表现手法。图4-25为爱玲珑造型灯。

图4-25　爱玲珑造型灯

二、影棚附件设备

1．灯具脚架

灯具脚架是用于支撑灯具的设备，通常由金属或轻质合金制成，具有稳定和可调节高度的特点。脚架通常有三条或四条腿，可以通过调节腿部长度来调整灯具的高度。脚架还可以折叠，方便携带和存放。

灯架的稳固可以确保灯具的安全性和稳定性，同时也为摄影师提供了更多的创作空间和灵活性。因此，在选择灯具脚架时，需要考虑其材质、稳定性、可调节性和携带便利性等因素。常见的灯架类型有C架、K架、摇杆、顶灯架、地灯架等。图4-26为神牛折叠灯架，图4-27为神牛C型灯架和吊臂。

图4-26　神牛折叠灯架

图4-27　神牛C型灯架和吊臂

2．柔光箱

柔光箱是一种常用的灯具附件，由反光布、柔光布、钢丝架、卡口四部分组成，用于在摄影布光中产生柔和、均匀的光线和高饱和的色彩，还能减少照片上的

光斑，柔化阴影。

柔光箱有多种结构，常见的为矩形，还有八角形、伞形、条形、蜂巢形等。不同柔光箱的规格不同，较小的有40cm，较大的有200cm，还有专配外置闪光灯用的超小柔光箱，只有几厘米大小。选购柔光箱时，还需注意卡口，不同品牌的柔光箱有自己配套的卡口。图4-28为爱玲珑直径60cm柔光伞，图4-29为爱玲珑55cm×75cm柔光箱。

图4-28　爱玲珑直径60cm柔光伞

图4-29　爱玲珑55cmx75cm柔光箱

3. 灯罩

灯罩是一种用于遮挡灯泡、扩散光源的灯具附件，其主要作用是改变灯光的亮度、方向和色彩。专业灯具的灯罩有多种类型和功能，如标准罩、雷达罩、束光筒等。

（1）标准罩。标准罩体积小，光线的照射角度在50°～70°，光线的质地较"硬"，所以常常用它来模拟阳光的效果。在标准罩上搭配蜂巢，通过蜂巢的格纹可以柔化光质，如图4-30所示为爱玲珑18cm灯罩和蜂巢。标准罩搭配四叶挡光板，可以控制光的方向和照射范围，如图4-31所示为爱玲珑18cm四叶挡光板。另外，标准罩搭配多种色片，包括彩色色片和色温色片，可以分别调整灯光的色彩和色温，如图4-32为爱玲珑色片。彩色色片通常有多种颜色可选择，如蓝色、红色、绿色、黄色等，色温色片有蓝色和橙色两种。

（2）雷达罩。雷达罩也称"美人碟"，比标准罩稍大，光照范围也较大，常用于顶光或高位顺光，光线集中，是拍摄蝴蝶光的常用灯。雷达罩可以制造硬光，也可以配合蜂巢、柔光布，打出均匀、细腻的柔光。图4-33为爱玲珑44cm雷达罩，图4-34为爱玲珑44cm雷达罩+蜂巢，图4-35为爱玲珑44cm雷达罩+柔光布。

（3）束光筒。束光筒呈锥形，它能够约束光线的照射范围，将光线聚集成一束光，可以提亮被摄体的局部细节，通常用于营造轮廓光、头发光、眼神光等。束

图4-30　爱玲珑18cm
灯罩和蜂巢

图4-31　爱玲珑18cm
四叶挡光板

图4-32　爱玲珑色片

图4-33　爱玲珑44cm雷达罩

图4-34　爱玲珑44cm雷达罩+蜂巢

图4-35　爱玲珑44cm雷达罩+柔光布

图4-36　爱玲珑束光筒和蜂巢

光筒的光线可以是硬光效果，也可以使用配套的蜂巢，创造出柔光的效果，如图
4-36为爱玲珑束光筒和蜂巢。

4. 反光伞

反光伞配合闪光灯使用，用于反射光线，制造柔光效果。它可以调节光线的方向、强度和质地，创造出柔和、均匀、温暖的光效。反光伞外形很像一把雨伞，伞的内侧为反光材料，常见的有银色、金色、白色。银色反光伞可以提供较强的反射效果，增加光线亮度；金色反光伞可以为拍摄主题增添温暖的色调；白色反光伞可

以提供柔和的光线效果。图4-37至图4-39分别为爱玲珑105cm白色反光伞、银色反光伞和半透明反光伞。

5. 反光板和吸光板

反光板是摄影补光辅助工具，用锡箔纸、白布、米菠萝等材料制成。不同的反光表面，可产生软硬不同的光线。在摄影布光环节中，反光板反射主光源的光线，来补足被摄体暗部的光线，改善光影效果。反光板常见的颜色有白色、银色、金色等，白色反射面可均匀地反射光线，银色反射面可增强光线的亮度，金色反射面可赋予物体温暖的色调。图4-40为神牛RFT-10七合一反光板。

吸光板则是用黑色材料制作，可以吸收被摄体周围多余的光线，塑造人物的深色轮廓，增加立体感。

6. 静物台

静物台是用于拍摄静物的专用台架，可以支撑和摆放静物物体，如图4-41所示。它通常由金属或塑料制成，具有平整的台面和无缝的背景。静物台的背景可以调节高度，并与背景纸或其他背景材料配合使用，以营造出适合拍摄的背景环境。一些静物台还具有背景固定装置，可方便地固定背景材料。

图4-37　爱玲珑105cm白色反光伞

图4-38　爱玲珑105cm银色反光伞

图4-39　爱玲珑105cm
半透明反光伞

图4-40　神牛RFT-10七合一
反光板（金、银、黑、白、
半透明、蓝、绿）

图4-41　静物台

三、光型

1. 主光

主光是指画面中占主导地位的光，用于照亮被摄体的主要部分，也称为基调光。主光如图4-42所示，其布光示意图见图4-43。

图4-42 主光（黄紫莹 摄）

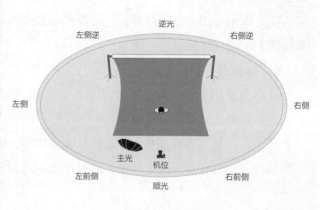

图4-43 主光布光示意图

2. 辅助光

辅助光又称补助光、副光，用于提亮暗部阴影，削弱光比，达到视觉平衡。需要注意的是，辅助光的亮度应该小于主光，形成主次关系。如果辅助光亮度等同主光，那么主体的明暗层次将被抹平。在拍摄人像时，常会在脸部下方加一块白色反光板，可以更好地提亮下巴阴影，同时去除脸部颗粒瑕疵，改善肤质。辅助光如图4-44所示，其布光示意图见图4-45。

3. 轮廓光

轮廓光是勾勒主体轮廓的灯光。当主体和背景影调接近时，轮廓光起到分离主体和背景的作用。轮廓光多为逆光、侧逆光，光质常为硬光，可以增加人物侧面的纵深感。轮廓光如图4-46所示，其布光示意图见图4-47。

4. 修饰光

修饰光是修饰人物局部细节的灯光，如人物的眼神光、头发光等，可以是前侧光，也可以是侧光、侧逆光，光线较窄。修饰光如图4-48所示，其布光示意图见图4-49。

图4-44　辅助光（黄紫莹　摄）

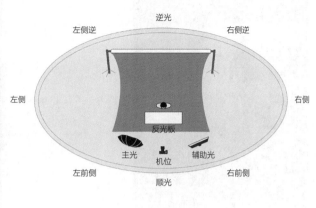

图4-45　辅助光布光示意图

图4-46　轮廓光（黄紫莹　摄）

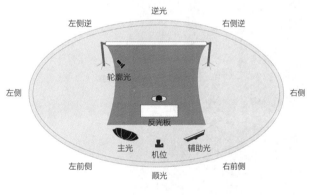

图4-47　轮廓光布光示意图

5. 背景光

背景光是照射在背景上的灯光，提亮背景，让背景更加干净，并营造主体轮廓和背景分离的效果，增强被摄体的立体感和空间感。背景光可以是单灯，也可以是多灯，创造渐变、切光等效果，增加背景层次感。背景光如图4-50所示，其布光示意图见图4-51。

图4-48 修饰光（黄紫莹 摄）

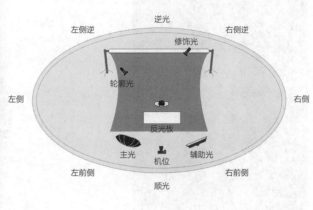

图4-49 修饰光布光示意图

图4-50 背景光（黄紫莹 摄）

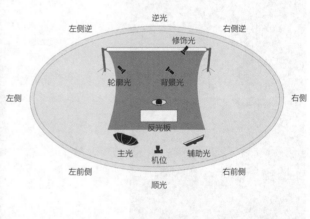

图4-51 背景光布光示意图

四、布光案例解析

1. 案例《女鞋广告片》

《女鞋广告片》作品的拍摄重点是鞋子，如图4-52所示。在这个画面中，摄影师用帽子遮盖了人物脸部细节，展现了模特修长的双腿和优雅的鞋子，巧妙地将观众的视线移向了主题。在布光方案上，使用了单灯布光，如图4-53所示。在画面

顺光方向安排一个闪光灯，位置较高，配合长方形柔光箱，可以充分展现每一个细节，并在皮鞋上形成一道白色的条状光斑，很好地突出皮料的质感和光泽感，也增加了鞋子的立体感。在柔光箱的作用下，画面明亮、细腻、柔和、干净，突显女性温柔、时尚的气质，这也代表该品牌女鞋的特质。

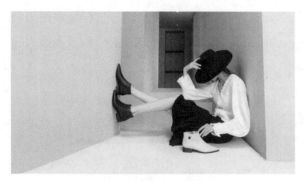

图4-52 《女鞋广告片》(王明川　摄)

图4-53 《女鞋广告片》布光示意图

2. 案例《沙滩女孩》

闪光灯不仅可以作为主光使用，在日光下也是很好的辅灯。在图4-54所示的作品《沙滩女孩》中，晴天的海边，阳光从右侧逆角度照射在模特身上，必然会在人物的正面留下深深的阴影。此时，一盏外拍闪光灯就派上用场，从顺光的位置去提亮人物的面部、衣服和鞋子，其布光示意图如图4-55所示。灯光的亮度要适当控制，不能超过阳光的亮度。日光和闪光灯形成一个主辅关系，画面看上去清透自然，色彩明快。

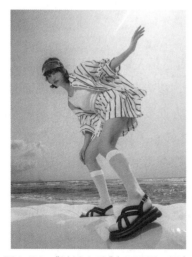

图4-54 《沙滩女孩》(王明川　摄)

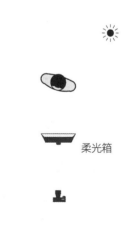

图4-55 《沙滩女孩》布光示意图

3. 案例《红色系列》

在作品《红色系列》中，主体鞋子与模特的脸部靠近，灯光需要同时照到鞋子和模特的脸，如图4-56所示。此时，为了强调鞋面的光泽和制造鞋子里面的投影效果，摄影师在模特头顶上方安排一个闪光灯，配合长方形柔光箱，制造均匀柔光的效果。然后，在右前侧方位加两个上下平行的闪光灯，分别提亮女鞋侧面轮廓和模特的服装细节，同时搭配了柔光伞和柔光箱，如图4-57所示。这样既刻画出鞋头的高光和鞋面的细节，也能塑造人物脸部正面与侧面的转折关系，以及衔接人物服装的线条和细节，突出道具红雨伞，使画面色彩更加饱满。

图4-56 《红色系列》
（王明川　摄）

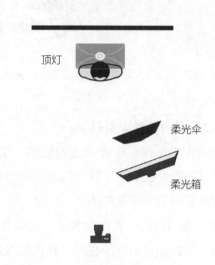

图4-57 《红色系列》布光示意图

4. 案例《拉杆箱》

在《拉杆箱》作品的拍摄中，强调金属的质感是关键，如图4-58所示。箱子表面的纹理是竖条纹，可以顺着条纹的方向布光，塑造光泽感。首先在画面的左前侧和右前侧方向各安排一盏闪光灯，配合大的长方形柔光箱，分别提亮箱子左侧面和右侧面的细节，如图4-59所示。同时，在箱体转角的位置会出现黑色的条状阴影，这个阴影来自两个柔光箱之间的暗色空间，在金属上产生了倒影。条状阴影与亮部的高反差能够突显金属的光泽感和质感。此时，在箱子上方加一个顶灯，配合柔光箱，刻画出拉杆箱朝上的面，三个面之间转折处均形成条状阴影，塑造了产品挺拔的线条。最后，用两盏闪光灯打在背景上，让背景过曝，用干净、透彻的背景来衬托箱子的质感，使产品显得更高级。

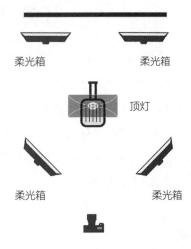

图4-58 《拉杆箱》（王明川　摄）　　　　图4-59 《拉杆箱》布光示意图

5. 案例《空中跳跃》

　　《空中跳跃》作品的拍摄现场空旷、层高跨度大，这给拍摄带来很大的发挥空间，灯光可以架在较高的位置，如图4-60所示。这个空间可以用丰富的色彩去突出氛围感，因此在画面逆光和右侧逆方向分别设置一个闪光灯，配合蓝色的色片，以便在人物两边形成蓝色的轮廓光。然后在画面左前侧安排另一个闪光灯，配合红色色片，让整个空间充满红蓝色碰撞的氛围光。在画面右侧角度再安排两个闪光灯，搭配柔光箱，在主体和灯之间加一层柔光板，作为主光源，提亮人物正面细节，如图4-61所示。由于主光的双重柔化，与红蓝硬光形成光质上的对比，增强了画面的质感和人物的动感。

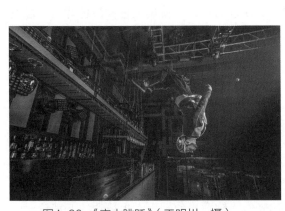

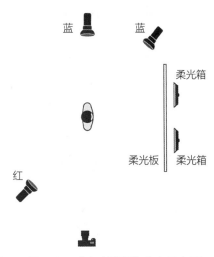

图4-60 《空中跳跃》（王明川　摄）　　　　图4-61 《空中跳跃》布光示意图

任务三　影调

影调是指画面的基调，即画面的光影和色调。它由画面的明暗层次、虚实对比、色彩关系、黑白灰布局等要素组成，这些因素决定了作品的情绪表达。明亮的影调表达出愉快、兴奋、积极的情绪；中间调给人平静、舒缓、柔美的心理；暗沉的影调则会传达压抑、悲伤的情绪。通常，将影调归纳为高调、中间调和低调，本任务重点讨论高调和低调。

一、高调

1．高调的定义

高调是指画面以白色或浅色为主基调，中间色和深色占据很小的比例，视觉上明亮、清新、干净的影调。

高调在视觉心理上，带有高雅、纯洁、唯美、开阔、轻盈的感觉，如同音乐的节奏、诗的韵律。

高调摄影常用于表现女性、儿童主题，恬淡的风光主题和白净质感的产品摄影主题。

2．高调拍摄技巧

（1）测光与曝光。高调画面的曝光特点是画面偏亮，常通过适度的过曝来提亮画面。在人像高调摄影中，常常以模特肤色为测光依据，适当增加一挡或半挡曝光。一般来说，除了人物的睫毛、头发外，画面中很少有深色的元素。应该注意的是，高调画面虽然深色很少，但不能没有深色。否则，画面会显得轻飘，缺乏影调层次。

（2）服装与布景。模特服装以白色或浅色为主，并使用白色和浅色背景，避免使用过于复杂和暗沉的背景，让画面保持浅色主基调。

（3）用光。高调摄影的主光源一般采用较为柔和的、均匀的、明亮的顺光，减少阴影对色调的影响。因此，在光质上，柔光比硬光更合适；在光位上，尽量避免逆光和侧逆光。同时，当背景上有人物的投影时，可以设置辅助灯将背景打亮，减弱或消除阴影。

3．高调拍摄案例分析

作品《午后》的画面展现午后阳光下，女生望向远方沉思的一幕，如图4-62所示。画面色调明亮，侧逆角度的自然光作为轮廓光勾勒出女生精致的五官轮廓，

脸部侧面由金色反光板提亮，肤质细腻、光洁。人物服装为白色衬衫，与肤色、背景统一成高调的画面，只有人物头发、眉毛、眼睛部分的深色元素。这个作品很巧妙地展现了高调人像的艺术魅力。

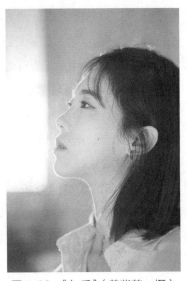

图4-62 《午后》（黄紫莹　摄）

二、低调

1．低调的定义

低调是指以黑色或深色为主基调，深色占据画面的大部分区域，而白色和浅灰色仅作为点缀，画面能形成强烈黑白反差的影调。低调摄影作品能传递神秘、深沉、忧郁、恐怖、大气、凝练等情绪。

低调摄影在表现人像主题时，画面反差最强的部分往往集中在人物脸部，力求以极少的亮部表现出丰满的人物个性和丰富的画面节奏感。因此，在光位的选择上，常用侧逆光和逆光。低调摄影创作，对摄影师的光影塑造能力有较高的要求。若光影与人物形体结合不到位，则画面会显得平淡，缺乏力量。低调摄影能刻画出人物的职业、内涵、年龄、气质等特征，常用来塑造老人、学者、政要、艺术家等形象。

2．低调拍摄技巧

（1）测光与曝光。低调摄影在表现人像主题时，常用点测光模式，对人脸受光部分进行测光，这样既能使受光部分的细节得到完美展现，也能让阴影部分统一在深色影调中。有时，在测光所得的参数上，还需要降低几挡曝光，才能达到理想的低调效果，具体视画面而定。需要注意的是，低调的画面，虽然只有少量的亮部影调，但却是画面必不可少的要素。如果没有亮部，画面会缺少反差，易造成曝光不足的问题，画面就缺乏了完整性。

（2）服装与布景。低调摄影为了保持深色的主基调，画面中除人物肤色以外的部分，如服饰、道具、背景等，应尽可能保持深色或黑色。

（3）用光。低调摄影在布光时，主光光质的选择常为硬光，以便强调人物的轮廓线条，增加视觉反差，少数主光为柔光。相对来说，主光为柔光时亮暗层次过渡较柔和、细腻，视觉反差也较弱。在光位的选择上，主光多为逆光和侧逆光，可以有效地控制亮部范围，压暗阴影。

（4）拍摄角度。在低调人像表现时，拍摄角度至关重要。该角度应该是主体人物最具概括性和表现力的角度，能有力地表达摄影师的创作意图和画面的形式美感，从而提升作品的内涵。同时，这个经典角度的选择还需要与光线的完美结合，避免出现受光角度偏差，影响照片的整体效果。

3．低调拍摄案例分析

图4-63所示的学生课堂作品的画面整体控制在低调的状态，背景、人物侧面处在阴影中，人物轮廓被灯光提亮，从而突出人物五官的结构特点和节奏感，视觉上提升了观众对人物个性的关注。作品总体达到了训练的要求，

图4-63　学生课堂作品

但在人物眼睛的光线处理上，稍有欠缺。该作品拍摄步骤分解如下。

（1）选择合适的拍摄角度。观察人物五官特征，找到最佳视角，确定好机位。被拍摄人物五官轮廓分明，比例较好，选择前侧角度进行拍摄，可以充分表现出五官的立体感和人物个性特征。

（2）构图。思考构图的景别，选择最合适的景别。光影最集中的部分在脸部，如果取全景和中景容易分散观众的视线，因此选择近景拍摄。

（3）背景与服装的选择。低调的画面很大程度上依赖深色的背景和服装，合适的布景是影调作品成功的前提。这个画面，如果穿着白色服装则直接破坏了画面的统一。

（4）布光。先思考光质和光位。此作品没有选择柔光，而是采用硬光，能强调男生五官的棱角，更符合人物特征；光位采用右侧逆光，只勾勒出五官的轮廓，没有太多复杂的细节，简洁、到位且极具表现力。此环节对于新手来说是有难度的，需要学会观察人物骨骼和肌肉的内在结构以及起伏变化的节奏感，将灯光与五官的节奏完美结合，才能呈现出美感。如果灯光与人物结构是脱离的，那么就有浮在表面的感觉，没有美感。

（5）测光。在拍摄低调作品时，测光点一般定位在人物受光的部分，这样相机就会优先考虑亮部细节的曝光需要。此时，阴影部分就得到全黑的效果，使画面大部分区域处于深色或黑色中。这也是控制画面低调效果的关键。

（6）焦点。在对焦的问题上，由于画面亮部极少，镜头自动对焦功能易出现障碍。这时，建议使用手动对焦，并配合大光圈，可以控制更加精准的焦点。

（7）抓拍。在抓拍的瞬间，需要以亮部轮廓线为视觉主体，并调整主体在构图中的位置。此作品中，采用了三分法，画面分割上达到十分舒适、耐看的比例。

（8）调整拍摄。此作品不足之处在于左侧眼睛明暗交接线的位置尴尬，使眼睛看起来稍显怪异。因此，在拍摄现场需要及时对灯光与人物的关系进行调整。亮部应该向画面左侧推移，使眼睛的轮廓显得更完整。

作品《前行》是在车灯前完成拍摄的，如图4-64所示。摄影师在模特走向车子时，瞬间定格这个画面。车灯在夜幕中呈现出绿色的光芒，从逆光的角度强调了模特前行的身姿，自然、真实、神秘而深沉，是难得的好作品。

作品《彩色的梦》中，摄影师借助从摄影棚窗帘缝隙透进来的日光，乘着模特休息的片刻，捕捉了这道光影，如图4-65所示。光影正好投射在模特的眼睛处，让观众联想到人物的梦境，旁边水杯在日光的照射下呈现出五彩的颜色和丰富的光斑，两者完美结合，使主题得到升华，展示出低调摄影的神秘和无限的想象空间。

图4-64 《前行》（蔡进涛 摄）　　　　图4-65 《彩色的梦》（金美凤 摄）

任务训练

一、主题

以影调之美为主题进行摄影用光综合练习，完成高调、低调两个系列组照。

二、内容要求

1. 高调系列的内容要求如下。

（1）以高调为主题分别创作人像、风光作品各一组。

（2）人像作品要求使用人造光，主光光位为顺光，光质为柔光。

（3）人物服装、道具和背景以白色或浅色系为主。

（4）风光作品以自然光为主，分别运用硬光和柔光两种光质进行创作。

2. 低调系列的内容要求如下。

（1）以低调为主题分别创作人像、风光作品各一组。

（2）人像作品要求使用人造光，主光光位可以是逆光或侧顺光，光质为硬光。

（3）人物服装、道具和背景以深色或黑色为主。

（4）风光作品以自然光为主，分别运用硬光和柔光两种光质进行创作。

三、影像要求

1. 视觉中心明确。

2. 观察角度新颖，有趣味性，画面有视觉冲击力。

3. 画面整体达到均衡。

4. 黑、白、灰层次完整、丰富，并具有节奏感。

欣赏更多项目四案例

项目五

选用数字摄像器材

　　影像创作的第一步就是要选用摄像器材，这往往是新手产生畏难情绪的环节。但其实该环节的要求已经降低，摄像器材的操作越来越简单便捷，只要多操作、多实践，新手就会变高手。

知识目标

1. 了解不同类型的拍摄器材。
2. 了解摄影摄像的辅助器材。

技能目标

1. 具备操作专业照相机和专业摄像机的基本能力。
2. 掌握视频拍摄的基本步骤。

素质目标

1. 通过学习照相机、摄像机的操作，养成细心细致的习惯，扣好影像创作的第一粒扣子。
2. 追求精益求精的态度，培养工匠精神。

任务一　数字摄像器材

在这个时代，每个人都能成为影像的生产者与传播者，技术的发展让影像与文字一样成为最常见的表达工具，拍照片和拍视频正在成为每个人所必备的技能。照相机和摄像机越来越小型化、便携化和廉价化，而且图片和视频也在不断地相互融合，照相机同时兼具了摄影和摄像的功能。

本任务将对摄像器材做相对系统的了解，并知晓在拍摄过程中所需的各种辅助设备。当拍摄者对摄像器材进行了系统了解后，可以根据片子的实际情况，更好地选择合适的设备。

一、常见的数字摄像器材

1. 专业摄像机

从摄像器材的体积大小来分，可以将专业摄像机简单地分为三类：专业电影摄像机、高清数字摄像机和全画幅照相机。一般来说，越大型的设备往往需要越多的人来配合，而小型的设备往往可以单兵作战。此处将主要介绍小型的全画幅照相机，因其离日常生活相对较近，方便进行学习和拍摄。当下比较流行的全画幅照相机如佳能的R5，R6，尼康的Z6，Z7以及索尼的ZV-1，A7M3（图5-1），A7S3，FX3（图5-2）等。

全画幅照相机拍摄时需要搭配不同焦段的镜头。日常常见的成像素质较高的镜头有三款，即16~35mm *F*2.8广角镜头、24~70mm *F*2.8中焦镜头、70~200mm

图5-1　索尼A7M3

图5-2　索尼FX3

*F*2.8长焦镜头。镜头型号前面的数字范围代表镜头的焦段，*F*2.8代表最大光圈恒定2.8。这三款镜头又被总称为"大三元"。

广角镜头（短焦镜头）的镜头视角大，视野宽阔，一般用来拍摄影片中的远景和全景。通常35mm以下的焦段称为广角。在拍摄广阔的风光时，广角镜头的取景范围更加适合，并且能够将从近到远的所有景物都清晰地表现在画面中。如果拍摄近距离中景或特写，会有夸张变形的特殊效果。

中焦镜头主要用来拍摄近景、中景、特写等景别。这个焦段和人眼观察世界的观看效果类似，因此该镜头的适用范围广，拍摄相对方便，是影片拍摄中最常用的镜头。中焦镜头是一颗中庸且适合入门的镜头，有着相对较广和较长的焦段，在熟悉该种镜头后建议使用50mm定焦镜头来培养构图意识。

长焦镜头的镜头视角小，景深小，适合拍摄距离较远的主体，一般用来拍摄影片中的中景和特写，容易产生比较明显的背景虚化，可以更好地突出主体。用长焦镜头拍摄时，可以拉近被摄体的距离，捕捉到他们的自然状态。

图5-3为索尼各种类型的镜头与机身。

图5-3　索尼镜头与机身

2．运动照相机和无人机

运动照相机GoPro是一款小型摄像机，它适合于一些极限运动的拍摄，如图5-4所示。微小的体积，再配上丰富的套件，使得GoPro可以轻松地固定在拍摄者的身上，在一些极限运动中，以第一视角记录现场的惊险场景与感受。这一类摄像机的出现，扩展和改变了人们拍摄视频的方式与内容，制作出了前人无法设想的影像。GoPro现已被广泛运用到冲浪、滑雪、极限自行车及跳伞等极限运动中，因此它也

图5-4　GoPro

图5-5　无人机

几乎成为极限运动专用相机的代名词。在使用GoPro进行拍摄时，建议采用更高的帧速以方便后期进行更多的升格（慢动作）空间。

随着近几年航拍无人机的普及，很多摄影师均配备了此类设备进行专门或辅助拍摄，给越来越多的观众带来前所未有的体验，如图5-5所示。例如中央广播电视总台推出的大型航拍纪录片《航拍中国》，以空中视角俯瞰中国，受到国际社会与各国民众的广泛欢迎。虽然无人机的操作简单，但是危险系数较高，因此在拍摄使用时一定要再三检查，小心谨慎，做到万无一失。操控者一定要持证上岗，同时要注意当地的政策法规，严禁在禁飞区进行航拍。

3．手机

随着手机技术的不断迭代更新，现今的手机拍摄技术越来越强。以iPhone 14 Pro Max为例，它具有4800万的像素，最高可以进行4K、60帧的拍摄，同时配备了光学防抖。这样的配置对于拍摄当下流行的短视频来说绰绰有余，如配合灯光、话筒、轨道等一系列的摄像配件，完全可以拍摄一部故事感极强的微电影。苹果公司从2018年开始，每年都会用最新的iPhone拍摄一部贺岁短片，这为手机拍摄的发展提供了很大的助力。但是，手机只能视为学习摄影的一个补充，最多只是日常练习的工具。它具有很强的局限性，只能满足基本的拍摄需求。因其感光元件太小，拍摄时一定要光线充足才能达到最优画质。无论如何，拥有一台手机比拥有一台摄像机更方便，它不断启发我们，拍摄永远在手中，随时随地开始创作。

二、辅助拍摄器材

摄像机的拍摄是一个系统工作。日常很少用单机进行拍摄，除了拍一些特殊效果。各种辅助拍摄器材能帮摄影师更好地完成拍摄任务。下面，将介绍在日常拍摄

中与摄像机紧密连接的几种辅助设备。

1．三脚架

三脚架是日常拍摄中最常用的器材，可用于固定摄像机，以保证所拍摄画面的稳定性，如图5-6所示。对于固定镜头和简单的推、拉、摇、移以及长焦距、微距拍摄，可以使用三脚架来完成。三脚架上还有一个很重要配件——云台。好的云台能在各个方向自如地运动，并具有一定的阻尼效果。阻尼既能保证有阻力，还兼顾了一定的顺滑性。这样的三脚架组合可以保证在拍摄时获得较好的推、拉、摇、移效果。如果使用手机作为拍摄设备，需要购置相关的连接件，使手机也可以被安装在三脚架上。

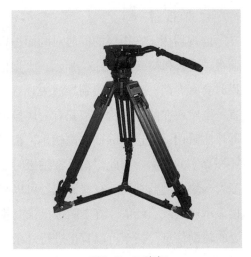

图5-6　三脚架

2．轨道

轨道，类似于火车铁轨，上面放置一辆滑车，它是拍摄时画面横向运动或纵向运动的一种辅助工具。这类轨道一般用于大型拍摄，小型拍摄尽量使用轻量化导轨。微单一般配合小型滑轨来使用，可以直接放在平台上，也可以架在三脚架上。图5-7为便携式小滑轨。

图5-7　便携式小滑轨

3．三轴稳定器

三轴稳定器是根据斯坦尼康衍生出的一个产品，通过电机辅助保持稳定，让摄影师在站立、走动甚至跑动的时候能够拍摄出稳定顺畅的画面。稳定器在使用前，一定要先进行调平，以保证拍摄画面的稳定性。稳定器是一个比较耗力的设备，一定要多加练习才能拍出顺滑的运镜。图5-8为大疆如影SC稳定器。

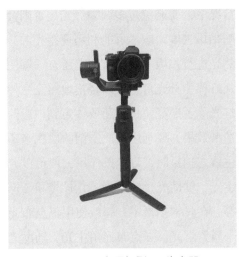

图5-8　大疆如影SC稳定器

4. 监视器

监视器用于在摄录的同时对画面进行监视、重放和检查，如图5-9所示，大型拍摄时会有专门一路信号给到导演去观看检查。虽然现在的摄像机上都配有一块显示屏作监看用，但这块屏幕普遍较小，很难还原真实的色彩。因此，在日常拍摄时需配置一块小型监视器。有些监视器可以直接显示斑马纹、峰值、直方图等摄录时重要的辅助信息，甚至可以直接进行外录，以弥补微单因小机身在内录上的先天不足。

5. 灯光设备

拍摄时，灯光也会在很大程度上影响画面的质感。对于室内拍摄或棚拍，由于离电源较近，可以搭配使用功率较大的灯光系统，按照室内标准进行布光，如图5-10所示的人物采访布光。对于室外拍摄，需要准备一些更轻便的棒灯（图5-11）或LED摄影灯（图5-12），并记得一定要带上充足的备用电池。反光板、柔光罩等其他配件，还要根据拍摄的具体要求和条件进行选择。在拍摄团队人数较少的情况下，要避免过多调整灯光，否则会影响拍摄进度，应尽可能利用现有光源、自然光进行拍摄。目前市面上还有一些便携式灯棒型补光灯，可以轻松地照亮主体。灯光除了照亮主体，还要注意到"影"的造型效果，要利用画面影调的层次来塑造主体。拍摄时，灯光按作用一般可以分为主光、辅助光、轮廓光、背景光和修饰光等。在日常拍摄中，一般使用三点布光法来布置灯光。三点布光由主光、辅助光、轮廓光三个光源组成，如图5-13所示。

图5-9　监视器

图5-10　人物采访布光

图5-11　便携式棒灯

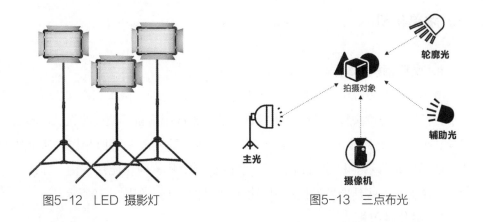

图5-12　LED 摄影灯

图5-13　三点布光

6. 收音设备

一般摄像机上都配有一个机头话筒，这个话筒能录制拍摄现场周围的声音。机头话筒有一定的局限性，对于摄像机镜头以外的声音无法很好地收录。因此，在有声音录制需求的时候，需给摄像机配置一个外置话筒，以方便声音的同期收录。便携式的无线话筒在录制时较容易受环境因素的干扰，所以进行拍摄时必须配备监听耳机，确保拾音效果，避免因声音问题导致重复拍摄。图5-14和图5-15分别为索尼无线麦克风和大疆无线麦克风。

图5-14　索尼无线麦克风

图5-15　大疆无线麦克风

任务二　数字照相机的使用

数字照相机正在从单反相机向微单相机过渡。所谓微单，即微型单镜头相机。相较于单反相机，其采用了无反光镜的设计。这样的设计使得机身可以像卡片机一样轻薄，同时保留了和单反相机一样大的传感器。本任务将以索尼 A7M3为例，演示如何使用一台微单相机。

索尼A7M3
使用讲解

一、微单相机

1. 微单相机的结构

微单相机和传统单反相机在结构上并无太大的差异。微单相机在机身的正面有一个更换镜头的镜头释放按钮及遥控传感器，顶部则配备了快门按钮、前转盘、后转盘、模式旋钮及曝光补偿旋钮，可以通过转盘即刻改变各照相模式所需要的设置，如图5-16所示。机身背面还有一个控制波轮及各种功能性按键，如图5-17所示。存储卡和一些延展性的接口则安排在机身的两侧，如图5-18所示。

2. 组装微单相机

开始拍摄前，要把微单相机组装好，步骤如下。

（1）选择镜头。首先要选择合适的镜头安装在机身上。一个好的镜头对于画质有着非常大的帮助。镜头上会有类似"FE 2.8/24～70 GM"的这一串数字，如图5-19所示。"FE 2.8"指的是索尼E卡口、恒定光圈2.8的全画幅镜头；"24～70 GM"指的是这个镜头是焦距24mm到70mm的变焦镜头，24mm为最广端，70mm为最长端。新一代的镜头集成了光圈环，在拍摄时直接在镜头上转动光圈环，以调节需要的光圈大小。这里需注意一点，镜头的最大光圈数值决定了相机能调节的最大光圈，

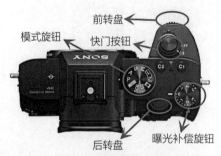

图5-16　索尼A7M3机身顶部

图5-17　索尼A7M3机身背面

图5-18　索尼A7M3机身侧面

图5-19　相机的镜头参数

因此需要结合快门、ISO来合理调节画面的明暗。不同焦距有着不同的画面摄取范围，画面范围可以缩小、放大。而且随着焦距变大，画面空间的透视关系也跟随变化，变得越窄；相反，如果焦距变小，画面空间的透视关系变广，如16～35mm广角镜头和70～200mm长焦镜头。

在更换相机镜头时要注意观察，使机身卡口白点和镜头卡口上的白点对齐，才能转动安装，如图5-20所示。

（2）选择存储卡。其次，再选择合适的存储卡，索尼A7M3采用的是目前比较常见的SD卡，如图5-21所示。SD卡的卡面上一般会有两个指标，即存储容量和读写速率。存储容量决定着这张卡最多的拍摄量，当插入SD卡开机后机身背面显示屏就会显示剩余拍摄张数。读写速率关乎着和相机连拍时的写入速度，当选择RAW格式进行拍摄时，一张图片的数据量往往较大，这时便需要选择读写速率较高的卡。拍摄完成后可以通过机身侧边的数据接口直连电脑进行拷贝，也可通过读卡器连接电脑进行拷贝。

图5-20　更换相机镜头

图5-21　SD卡

（3）装入电池。索尼A7M3采用的电池型号是NP-FZ100，这款电池主要适用于索尼A9和A7系列相机，后文讲述的索尼FX3也是这款电池。原装电池是非常耐用的，一块电池大约能拍700张照片，但外出拍摄时还是需要多配备几块电池。电池存放时不要挤压，也不要存放在潮湿环境中。副厂电池续航没原厂电池好，但价格实惠，使用副厂电池时需注意虚电情况。

二、微单相机的基本操控

每款摄影设备的操作都大同小异，新设备入手后的第一件事就是熟读说明书。不同设备的功能可能相似，但它对应的按键位置却可能不一样。下面将以拍摄一张

照片的过程为例来讲解如何使用索尼A7M3照相机。

1. 曝光

拍摄的第一步就是了解曝光。光圈、快门速度和ISO共同影响曝光，它们被称为曝光三要素。初学者要先学会正确曝光，即通过对这三项的细微调整来达到不同的曝光值及拍摄效果。机身顶部的模式旋钮可以选择所需的照相模式。常见的有四种模式：P（程序自动）、A（光圈优先）、S（快门优先）、M（手动曝光）。

（1）P（程序自动）。此模式中，光圈和快门速度是由相机根据现场环境的亮度自行设置的，在大多数情况下，都能得到最佳曝光。由于其操作简单，不必对参数进行设置，十分适合初学者。在此模式下进行测光时，可通过调整前/后转盘实现不同的快门组合。对于初学者而言，可通过此模式对光圈及快门的设置进行尝试性拍摄，了解不同设置对画面的影响。

（2）A（光圈优先）。在光圈优先模式下，根据拍摄的主题来设置光圈值，然后由相机设置最佳快门速度。此模式常用于拍摄静态的主题，如静物、动物、人像等。当设置为大光圈时，拍摄者可得到主题清晰、背景虚化的照片，从而突出主体。而设置为小光圈时，会得到主体与背景皆清晰的画面，常用于风光、新闻摄影等。

（3）S（快门优先）。在此模式中，拍摄者根据被摄物体的运动情况设置快门速度，而由相机根据现场情况，自行设置最佳光圈值。此模式常用于捕捉运动中决定性的瞬间。注意当现场环境光线不足时，即使设置较高的快门速度和较高的ISO，有时也无法保证高快门速度。因此在拍摄时一定要考虑拍摄现场的照明情况，否则会影响画面的亮度。

（4）M（手动曝光）。此模式下，相机参数均由拍摄者自行设置，适合对相机操作、拍摄原理十分熟悉，拍摄经验丰富的拍摄者。此模式更容易得到符合拍摄者创作意图的摄影作品。

通过对四种常见模式的学习，拍摄者可以了解如何调整相机的光圈、快门速度和ISO来达到一个合适的曝光量。在拍摄之前，相机会自动进行测光，从而获得画面适宜的曝光组合，以帮助拍摄者决定画面的曝光量。

在索尼A7M3中，测光模式分为五种：多重测光、整个屏幕平均测光、中央测光、点测光、强光测光。多重测光和整个屏幕平均测光的模式适合拍摄远景、全景等大场景的画面；中央测光和点测光适合拍摄近景和特写；强光测光测量亮度时强调画面上的高光区域，该模式可以避免拍摄时曝光过度。点测光可以对拍摄主体进行精准测光，它也是唯一可以改变位置的测光模式，但需要打开相机的对焦点联动功能，而且要把对焦区域设置为自由点或扩展自由点。完成测光以后可以设置一个合适的曝光补偿，以使照片更亮或更暗。至于前景或背景中的一些东西，必要时候

可以舍弃一部分细节。

2．对焦

在测光完成后，接下来就是对焦操作，对焦影响着主体的清晰程度。索尼的对焦形式分为两类：自动对焦和手动对焦。自动对焦通过半按机身顶部的快门按钮来进行合焦，合焦后再完全按下快门按钮；手动对焦则通过镜头上的对焦环来进行合焦，可以通过多功能选择器来放大图像确认对焦。此外，为了对焦更加准确，相机配备了峰值、MF放大辅助等多种辅助功能，拍摄者可以通过内置菜单去设置。对焦模式选项存在于拍摄设置选项中。

在自动对焦模式下，有以下三种模式可供选择。

（1）AF-S（单次对焦）。该模式在合焦时固定焦点，用于不移动的被摄体。

（2）AF-A（自动对焦）。根据被摄体的动作，切换单次AF和连续AF。如果半按快门按钮，相机判断被摄体静止时会固定对焦位置，被摄体移动时会持续对焦。连拍时，第二张以后自动切换为连续AF。

（3）AF-C（连续对焦）。在此模式下，半按快门按钮期间，相机持续对焦，用于对移动中的被摄体对焦。连续AF期间，合焦时不发出电子音，且无法锁定对焦。

在手动对焦模式下，则有以下两种模式可供选择。

（1）DMF（直接手动对焦）。DMF指用自动对焦进行对焦后，再手动进行微调。与从一开始使用手动对焦相比能够更迅速地对焦，对微距拍摄等较为方便。

（2）MF（手动对焦）。MF指手动调节对焦环进行对焦。在用自动对焦无法对想要的被摄体合焦时，可用手动对焦进行操作。

熟悉了曝光与对焦后，拍摄者就完成了一台照相机的基本操控。之后就可以拿起手中的相机，尽情地创作，在创作过程中充分了解并掌握相机。

任务三　数字摄像机的使用

数字摄像机的品牌和种类很多，它们各有优势和使用情景，本任务以索尼FX3为例进行学习。索尼FX3是索尼Cinema线上的一款产品，体积小巧，是一款便携式的电影机。有别于微单，这台摄影机主打视频功能，在微单的外表下取消了电子取景器，多了几个1/4标准螺口，配置了摄像机上的摄影指示灯，并增加了主动散热功能以保证长时间录制。虽是一台电影机，但它也可以拍

索尼FX3
使用讲解

摄照片。下面将以索尼FX3为例，演示如何使用一台专业的摄像机进行拍摄。

一、索尼FX3摄像机

索尼FX3在外观与操作方式上与前文讲述的索尼A7M3差异不大，本任务将主要讲述专业摄像机与照相机不同的操作模式。

1．机身模式选择

索尼FX3取消了功能旋钮，取而代之的是它机身上的"MODE"按钮。按下该按钮后，再使用控制波轮选择拍摄者需要的拍摄模式，录制视频的时候选择动态影像，如图5-22所示。在这个模式下，再按下"MENU"按钮，会出现"主1"与"主2"两个选项。"主1"界面包含了光圈值、快门速度、ISO、白平衡、记录帧速率、记录格式等选项，通过触屏操作可快速便捷地调整拍摄时所需的参数，如图5-23所示。"主2"界面则是LOG设置、对焦模式、机身防抖等一些辅助拍摄配套功能的设置。一般录制视频时，光圈值、快门速度、ISO都在"主1"界面M挡手动模式中设置，再通过机身波轮快速地调整参数。索尼的二代G大师镜头还有佳能的RF系列镜头都已将光圈调节环集成在镜头上。这台机器还配备一个S&Q的拍摄模式，这是慢动作/快动作的缩写，最高可以进行 4K/120p的拍摄，方便在拍摄运动场景中快速地进行升格拍摄。

图5-22　模式选择

图5-23　"主1"界面

2．机身按键

机身按键如图5-24和图5-25所示，由于定位为电影机，它的很多按键操作偏向于摄像机。在机身顶部有一个大大的圆形REC（录制）按钮；在录制按键的边上还有个W/T（变焦）杆，当搭配电动镜头时，可以进行顺滑的推拉操作；Fn按键是一种快捷键，可以调出相机的常用功能，并快速找出功能参数进行调节。同时，该机身配置了六个自定义按钮（图5-24和图5-25已标注其中五个，另一个自定义按

钮在机身正面），拍摄者可以根据自己的操作习惯来设定常用的参数模式，方便以后在拍摄中快速调取切换，提高拍摄效率。

3．存储卡

索尼 FX3 和A7M3一样，配备了两个存储卡槽，它除了可以使用常见的SD卡外，还支持了CF-A卡。CF-A卡相较于SD卡有更高的读写速度。合并使用80GB和160GB的CF-A卡，拍摄高清50Mbps码率的画面可以录制15h，4K画面则可以录制4.5h。如需进行长时间的4K画面录制，可通过外接录机与大容量的固态硬盘来实现。图5-26为CF-A存储卡及读卡器。

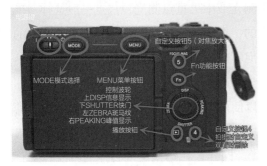

图5-24　机身背部按钮

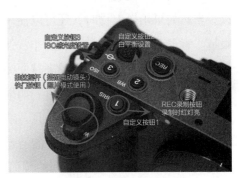

图5-25　机身顶部按钮

图5-26　CF-A存储卡及读卡器

二、索尼FX3摄像机的基本操作

视频是由一帧一帧的照片组成的动态影像，可以说它和照片有很多共同之处。在日常拍摄中，可能会遇到不同的拍摄场景。面临不同的拍摄环境，应该如何调整和确定相机的拍摄参数呢？具体步骤如下。

（1）确定拍摄的视频格式。索尼 FX3的视频录制格式有XAVC HS 4K，XAVC S 4K，XAVC S HD，XAVC S-I 4K，XAVC S-I HD，XAVC S-I DCI 4K六种，如图5-27所示，这几种格式的主要区别在于录制分辨率和压缩方式。每种格式下还有不同帧

数、码率选择。在XAVC S-I DCI 4K格式下，录制的最大码率达到600Mbps，但只有插入CF-A卡或v90以上的高速SD卡才支持录制。条件允许的话，建议视频格式选择4K，它的画质非常清晰，后期调整空间也大，但文件数据比较大。一张80G的CF-A卡，在XAVC S 4K 50p 4∶2∶2的录制模式下，仅能拍摄1.5h。

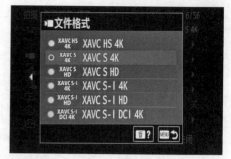

图5-27　索尼FX3的视频录制格式

（2）确定测光和对焦模式。通常环境下，只需要使用全局测光和广域对焦就可以。当然如果拍摄人物时，还可以使用点测光或中央重点测光，焦点一般选择对准眼睛。索尼FX3自动对焦功能是非常强大的，很多场景自动对焦足矣。需要注意的是，科技的发展虽然使拍摄越来越便捷，但不能忘记苦练基本功。

（3）确定光圈与快门的数值。如果优先考虑景深，那么要选择调整光圈，比如人像、静物这种需要小景深的场景，就可以使用大光圈。拍摄风景或群像造型，需要景深范围大的效果，保证足够的清晰，那就需要使用小光圈。在确定光圈后，再通过调节快门和ISO来达到合理的画面曝光。同样，在拍摄运动物体的时候，要首先考虑快门，优先确定快门速度，再通过调节光圈和ISO来达到合理的画面曝光。拍摄视频时快门速度的设置数值需要视频格式帧速率的两倍以上，这样画面不容易虚，如帧速率为25帧/s，设置数值为50，对应1/50s的快门速度。需要注意的是，快门和ISO还要控制在合理范围内，快门太快会出现闪屏、果冻等现象，快门太慢容易出现拖影和虚化。ISO数值太高，画面噪点颗粒增加，影响画质。在拍摄的时候还要选择合适的白平衡色温值，索尼FX3自动白平衡色彩优化校准效果非常好，即使色彩有点偏差，后期还可以调整。当然，如果有更高追求，也可以使用S-Log格式进行拍摄，高宽容度为后期调色带来更多的选择空间。

任务训练

　　以大疆无人机御2Pro为例，学习无人机的基本操作。

大疆无人机
基本操作讲解

项目六

好视频源自好的开始：如何进行选题创意

选题是发现的艺术，而发现的基础来源于创作者的知识积累和人生体验。发现是基础，表达是手段。

知识目标

1. 掌握选题创意的原则。
2. 掌握选题创意的方法。
3. 掌握微电影选题创意的方法。
4. 掌握纪录片选题创意的方法。
5. 掌握短视频选题创意的方法。

技能目标

1. 初步掌握用影像讲故事的能力。
2. 掌握创作分镜头脚本的能力。
3. 掌握微电影、纪录片、短视频的选题创意能力。

素质目标

鼓励学生从不同的角度观察、思考同一问题或社会现象，让学生自由地表达想法，激发学生的想象力，同时培养学生的原创思维和创新精神。

任务一　如何进行选题创意

影像主要分为静态影像（图片）和动态影像（视频）两种类型。动态影像的形式和类型多种多样，可以简单分为虚构片和非虚构片两种。虚构片可以根据需要，主观地创造一个并不存在的世界、故事、人物、事件等，或者在事实的基础上进行一定的艺术加工，最常见的有故事片、微电影等；非虚构片往往遵循真实性的原则，以事实为依据，以真人真事为题材，最常见的有纪录片、电视新闻片、真人秀的电视节目、访谈视频等。但实际上这两种类型之间的区别并非十分明确，有时候存在着一定的模糊地带。虽然不同类型的视频在选题上有所不同，但还是有很多的共同规律可循。

无论进行哪种类型的影像创作，首先都要进行选题创意，选题创意是影像创作的灵魂和前提，是要解决"拍什么"的问题。选题往往就决定了影像作品的品质以及后续可挖掘的空间，好选题意味着成功的一半，坏选题则让创作者碌碌无为。选题对视频创作来说具有战略性、方向性的意义，指明了视频未来的创作道路。

选题创意看似只是视频创作的第一个环节，但是必须考虑到视频创作的整个流程，它不是割裂和独立的存在，而是和后续的拍摄、剪辑、运营等环节息息相关。要想做好选题创意，不仅需要视频创作的相应知识，而且还需要其他相关领域和学科的知识。

影像创作的选题创意很多时候有一定的限定条件，根据限定条件，可以分为开放式、半开放式和封闭式三种类型，如表6-1所示。

表6-1　选题创意类型和特点

选题创意类型	选题创意特点
开放式	创作者可以根据创作条件和自身喜好自由地选择题材，不受主题限制，也不受影像类型的约束，只要主题积极健康就可以
半开放式	创作者被要求在一定的主题范围内确定选题，如一些视频大赛、竞赛通常都会指定主题。例如，浙江省大学生多媒体作品设计竞赛曾指定"反诈骗""从'浙'里看百年""浙江诗路行""承诺"等主题
封闭式	创作者被限定在较为狭窄的选题范围内，还要受时长、片种等诸多形式上的约束，自由创作空间相对较小。这其实是最常见的一种选题类型，像电视栏目、系列纪录片、客户要求的视频创作等

一、选题创意的原则

选题创意一般要遵循创新性、故事性、新颖性、趣味性和可视性五个原则。一个选题不一定五个原则都符合，但是要尽量符合多个选题原则，符合的原则越多说明选题价值越高，至少也要能够符合其中的一项原则。当然，评判作品和选题创意的最终标准是能够引发受众的共鸣。

1．创新性

视频选题的创新性有两方面的含义，一方面指的是"内容新"，另一方面指的是"形式新"。

"内容新"是指拍摄内容具有原创性，所选题材没有被拍摄过。但实际上完全没有被涉猎的题材很少，所以相似的题材就需要挖掘出不同的内容，做到"人无我有，人有我特"。要和已有的作品有所区别，观察到新的角度，寻找差异，差异就意味着价值，可以在内容拍摄、形式展现、叙事角度和框架结构上进行创新，自成一家。在某种意义上，万物皆可拍，关键看怎么拍。美食类的纪录片在题材上有相似性，但是如果从内容、创作角度上寻找差异，依然能够拍出受欢迎的作品。近些年喷涌而出的美食纪录片就证明了这一点，像《早餐中国》一天拍摄一家店铺，体味早餐里的人心激荡；《宵夜江湖》则是一集拍摄一座城市，展示不同城市里宵夜美食的鲜活场景；《风味人间》用全球视角展现中国美食，探寻中国美食的历史演变；《人生一串》则穿梭于市井小铺，弥漫着烧烤美食的烟火气。

"形式新"是指创作方法或创作形式上有所突破和创新。例如，纪录片《浮生一日》就是创作方法创新的典型案例，也是互联网时代影像创作发生深刻变革的典型案例。《浮生一日》是由两位著名的好莱坞导演以"爱"和"恐惧"为主题，号召全球网友上传自己在2010年7月4日这一天的生活视频，获得了192个国家网友的支持，收到8万多段视频，共4500h的影像，是一部真正意义上的"全民电影"。该片片长95min，于2011年7月上映。又如纪录片《如果国宝会说话》叙述方式上的创新，其使用拟人化的第一人称叙述视角，国宝成为历史的承载者、见证者，让观众身临其境，有强烈的参与感和情感共鸣，拉近了观众和国宝的距离。例如，《玉组佩：把世界戴在身上》这一集开篇的解说词："你现在看到的我，来自三千年前的西周，我在地下行走了三千年。我和时光一起行走，穿着我的绳子已经腐朽。我的二百零四块碎片，被光线连接。"

2．故事性

著名作家村上春树说："故事是世界的共同语言"。同样，视频选题创意的最核心原则就是故事性，故事也是最吸引观众的要素。人们之所以愿意看一段视频，

通常是因为视频里有精彩的故事。正如纪录片《舌尖上的中国》的创作者所说："脱离了故事的美食，生命力不会长久"。所以在进行选题的时候，虚构片无疑需要构建一个有精彩故事的世界，特别要讲好"中国故事"。人们常说一句话："这比电影好看"，这里的"电影"指的就是故事。在设置故事情节时，不能像流水账，要有矛盾冲突，要有波澜起伏，这样才能扣人心弦、引人入胜。非虚构片则需要尽量选择那些本身就具有曲折故事、丰富情节、激烈的矛盾冲突或戏剧性元素的人物、事件，这样在组织结构时也就更容易做到跌宕起伏，也更容易引起观众的兴趣。例如，爆发于2013年的"棱镜门事件"震惊世界，其过程曲折蜿蜒，扣人心弦。该事件被拍成纪录片《第四公民》，该片讲述的是斯诺登将美国国家安全局机密文件披露给英国《卫报》和美国《华盛顿邮报》等新闻媒体的过程及后续，还原"棱镜门事件"，于2014年10月24日在美国上映。后该事件又被改编成大电影《斯诺登》，讲述了斯诺登因揭发美国政府的非法监听行为而逃亡海外的故事，于2016年9月16日北美上映。

　　具体什么是"故事性"，又如何做到"故事性"？举例如下。

案例A

　　国家级非物质文化遗产药发木偶戏是以火药为主要燃放原料，带动木偶表演的一种具有独特观赏价值，集手工、表演于一体的传统手工技艺。为了让药发木偶戏能够传承与延续，某位传承人坚守了30年，不断挖掘和创新这项技艺。

案例B

　　公安机关依法刑事拘留了一名自制火药的老人，却发现他是在为木偶戏表演做准备。这种木偶戏称作药发木偶戏，2006年被列为第一批国家级非物质文化遗产。该木偶戏需要把烟花和木偶结合起来，以特定的火药为动力，推动木偶表演。但公安机关对这种火药有着严格的管制规定，被刑事拘留的老人就是药发木偶戏的代表性传承人。非物质文化遗产保护和现行法律在现实中产生了矛盾冲突，因此需要找到一种方法，使其既符合法律规定，又能保护药发木偶戏的传承。

　　两个案例都是讲述药发木偶戏，但是很明显案例A的内容平铺直叙，过于平淡，少有曲折；而案例B有强烈的矛盾冲突，而且还要想办法解决矛盾，从传承人被刑事拘留开始讲故事，也就是从传承人的"挫折"开始，展现药发木偶戏在传承与保护中遇到的现实问题。

3．新颖性

选题需要具有新颖性，因为新颖也就意味着会给受众带来新的信息和体验。新颖性在选题创意中的意思就是独特、不一样、不寻常，但是新颖独特不等于偏激，具体有两层含义：一是指在选题创意时应该寻找那些新鲜的、普通人不太熟悉或异于寻常的题材，像关于中国西部和少数民族的题材都属于此类，例如纪录片《藏北人家》《西藏一年》或科幻电影等；二是指善于以独特的视角从看似平常的生活中挖掘出不同寻常的故事和情节，把熟悉的生活进行陌生化的表达，这也是大多数创作者在选题时需要考虑的层面。不用去远方，熟悉的地方也有风景。正像宗白华先生在《美学散步》中所述："以高的角度测量那'煊赫伟大'的，则认为它不过如此；以深的角度窥探'平凡渺小'的，则发现它里面未尝没有宝藏。"

如果选题同质化、模式化严重，没有新颖性，很难有吸引力和感染力，观众看多了相似题材的作品就会索然无味、心生厌倦。著名编导冷冶夫有一次作为评委看完300多个"正能量微纪实"的短片创作选题和200多部播出作品后担忧地说："竟然有70%以上的题材是照顾残疾老人，救助智障儿童，为白血病家庭捐款等主题。于是出现了一大批正能量的'悲剧'人物：10岁男童照顾双瘫父母；75岁老人照顾老伴35年如一日；18岁女孩背着盲母上大学；痴心妈妈艰辛抚养两个痴呆儿子……片中的这些人物，精神世界充实，理想行为高尚，为人师表，奉献社会。可是当这些节目看多了，就只剩两个字——难受！那为什么一提到'正能量微电影'的时候，大家都会想到'悲剧'式人物呢？原因就是我们对宣传教育的认识有误区。以为奉献只能从痛苦中寻找，助人只能在残酷中体现，人情只能在对立的关系中产生等。"

4．趣味性

趣味性就是让视频"好玩""有趣""幽默风趣"，能够给人们带来快乐，可以体现在事件、人物、语言、动作、形式等诸多方面。现在人们的工作压力大，生活节奏快，特别需要舒缓情绪，有趣的内容总会让人会心一笑，眼前一亮，放松一下心情，所以很少有人能拒绝趣味性强的视频。虚构片在创作时可以适当融入一些趣味、幽默，甚至搞笑的元素；而非虚构片在选题时就要寻找有趣的人、有趣的事件，但是要注意选题的趣味性不要趋向低级趣味。

5．可视性

图片和视频本质上都是视觉媒体，视觉和听觉是视频表现的重要手段，尤其画面更是视频的重要叙述语言，所以在选题时也需要考虑其内容是否适合用画面表现，能否以视觉形象表达题材的内涵与外延，具体可以考虑以下几点。

①人物的外貌、穿着打扮、职业、爱好等是否具有视觉上的吸引力。

②人物的生活场景或工作场景是否具有视觉吸引力。

③事物的外观、色彩、线条等是否具有视觉吸引力。

④拍摄场景是否具有可视性和画面感，是否丰富多彩。

像《舌尖上的中国Ⅱ·家常》的开篇选择了程荣花、赵小有这一家人。之所以选择这一家人不仅是因为"四世同堂"与"饸饹面"，更是因为山西陵川县锡崖沟独特的地理环境所呈现的视觉冲击力。丹霞绝壁、悬崖边上的玉米地、徒手开凿30年的挂壁公路等震撼的画面，让人过目不忘，印象深刻，如图6-1和图6-2所示。

图6-1　纪录片《舌尖上的中国Ⅱ·家常》截图　　　　图6-2　纪录片《舌尖上的中国Ⅱ·家常》截图
　　　　　悬崖边上的玉米地　　　　　　　　　　　　　　　　玉米地边上的悬崖

二、选题创意的方法

在创作视频时具体有哪些方法可以帮助拍摄者进行选题呢？不同类型的片子要考虑的问题可能会不同，像故事片要利用好有限的条件，而纪录片则要挖掘熟悉的人或事。

选题创意的方法和注意事项

1. 确定受众群体

在做选题时，首先要考虑一个问题，那就是视频的受众群体是谁，他们有什么特征和爱好。选题肯定要呼应当下的时代精神，契合社会需求。借用营销上的术语就是需要给客户画像，更好地了解目标受众，包括潜在受众的年龄、性别、教育背景、婚姻状况、兴趣爱好、需求、职业、行为习惯、地域分布等相关信息。可以根据调查问卷、数据分析、社交平台等获取受众数据，根据潜在受众的特点和需求决定视频的创作风格和选题内容。在某种意义上，受众群体决定了视频作品的选题创意和风格特点。

2. 借助媒体获取选题来源

书籍、报纸、广播、电视、互联网等大众传媒是选题创意的重要来源，这些媒体的报道内容都是经过专业人士筛选之后才见诸媒体，基本上都是具有一定的新闻

价值和社会意义的内容，所以可以根据这些媒体的报道，按图索骥，分析评判该选题是否能够做成视频。

例如，纪录片《春天最美的风景》的选题就来源于媒体报道，该片记录了温州职业技术学院外籍教师伊凡在大罗山上捡垃圾的故事。来自澳大利亚的伊凡，每个周末都会到大罗山上清理垃圾，已经坚持了2年，风雨无阻，他用自己的方式维护着大山的美丽，成为大罗山上一道美丽的风景。该片曾获得2012年浙江省第十一届大学生多媒体作品设计竞赛一等奖。该作品选题时，创作者是先看到关于伊凡的网络新闻报道，然后通过互联网检索，发现并没有类似主题的视频，这就是"内容新"。其后，类似题材陆续出现。2015年在长城上捡垃圾的英国人威廉的故事被中国新闻社拍成了纪录片《长城上的"洋清洁工"》，他从1998年开始，每年都会组织来自世界各地的志愿者参加长城捡垃圾活动。

3．从日常生活中获得灵感

世界很大，生活更大，只要用心去感受，就能发现身边不为人知的微妙与精彩。好选题一定源于生活的积累，没有生活中的感悟就不会有好选题。在生活的汪洋大海中，要准确地抓住反映生活和时代的事物、事件、人物、现象。因此，在生活中要多观察、多思考，寻找身边的故事或熟悉的生活，发现自己周边生活中有意义的题材。有了好的想法之后，要养成随时记录的好习惯，甚至可以建立选题素材库。来源于生活的选题首先要能打动自己，在某个人物或某些事物上体验到了美好的情感，产生了强烈的情绪，有了表达的欲望，这样的选题才有可能是一个好选题。

例如，著名摄影师焦波就曾为自己的父母拍照片和视频，其初衷是"用镜头留住俺爹俺娘"，由此完成的摄影作品《俺爹俺娘》荣获国际民俗摄影比赛最高奖——"人类贡献奖"。1998年12月，焦波在中国美术馆举办了题目为《俺爹俺娘》的摄影作品展，被媒体评为"感动北京，轰动中国"。他参与完成的纪录片《俺爹俺娘》获全国电视金鹰奖一等奖、全国纪录片大赛特别大奖等奖项，该纪录片海报见图6-3。每个人都有父母，以自己的父母作为创作题材可以说是普通寻常的，但是最后该选题却如此成功，这主要是因为创作的时间跨度有

图6-3　纪录片《俺爹俺娘》海报

整整30年，时间让平凡的选题不再平凡。焦波从1974年起，就开始用照相机为爹娘拍照片，1999年起，又开始用摄像机为爹娘录像，共拍摄照片12000余张，录像600多个小时。时间蕴含着巨大力量，平凡也会因为坚持而伟大。

4．分类归纳选题法

选题创意时，创作者通过观察和思考，对人、事、物等进行分类和归纳，找出共同的特点和规律，然后再按照这些共同特点或规律寻找人物或事件。例如，"失去""得到""幸福""重逢"等，把人生的某个"断面"或"瞬间"用视频表达出来，但是这个"断面"或"瞬间"不能只是一个人的，而是一群人的，需要一定的数量。这种方法主要适用于非虚构片。例如，人生中有很多第一次，可以把人生中很多重要的第一次提炼出来，做成视频。纪录片《人生第一次》撷取12个对中国人意义重大的人生断面，围绕关注度高的话题，将一系列具有象征意义的"第一次"组成连环画式的生命剪影，时间上贯穿出生、上学、成家、立业、养老等人生中不同的阶段，空间上分布于医院、学校、军队、房产中介、村庄、工厂、老年大学等不同人生场景。该纪录片的上学、上班、告别等12个人生断面，勾勒出了中国人鲜活的生活图景，见证了生命中平凡的美好。

5．升华主题

一旦有了最初创意，就要开始搜集与这个创意相关的资料，不断深挖下去，把选题丰富和完善起来。最初的创意只是原材料，还需要对其进行加工和改造。可以遵循"大主题，小切口；小题材，大背景"的创作原则，确定叙事结构（单线叙事结构、复线叙事结构、非线性叙事结构），再按照"主题故事化、故事人物化、人物细节化、细节画面化"的方法完善和丰富选题。

6．头脑风暴

初步选定拍摄题材后，创作成员要围绕选题共同讨论，包括其创新性、趣味性、故事性、延展性和可行性等诸多方面，反复推敲，激发灵感，这样可以让选题更加成熟。

7．增强知识产权意识

如果视频创作用于商业用途，或者在大众媒体上公开播放，那么就必须提高知识产权意识。选题创意、剧本必须原创，不能抄袭他人，音乐、图片、视频、字体等都需要相应的知识产权拥有人授权才能使用。另外，非虚构片还要特别注意保护他人的肖像权、隐私权和名誉权等。

例如，著名的奥迪广告文案抄袭事件。2022年5月21日，奥迪发布了广告《人生小满》，据不完全统计，该视频在微信视频号的点赞量、转发量超10万，在奥迪官微播放量超455万、点赞量超1万，在刘德华的抖音号更是点赞超500万。但是5

月21日晚间，拥有360万粉丝的抖音博主"北大满哥"以"被抄袭了过亿播放的文案是什么体验"为主题发布视频，称该广告涉嫌抄袭他的视频文案。2022年5月25日，"北大满哥"再回应奥迪广告文案抄袭一事，称"目前三方已经达成协议，把去年小满作品文案进行免费授权"。

三、作为新手应该如何进行选题创意

新手进行选题时一定要选择自己真正热爱、感兴趣、熟悉的题材，只有这样才能激发出自己的潜能，并为此持续地付出。

1．多观摩学习经典影像作品

作为新手，观摩学习经典影像作品是入门的一条捷径，很多优秀的创作者都是从模仿别人开始的。从经典影像作品中得到启发，汲取营养，借鉴经验。站在巨人的肩上更容易获得成功，但是切忌简单地模仿。

例如，上映于1961年的经典纪录片《夏日纪事》至今还在被多人学习模仿，像《幸福在哪里》《北京的风很大》《你幸福吗》等作品都受其影响，这些作品播出时仍然能够引起观众的关注和热议。《夏日纪事》是法国著名纪录片导演让·鲁什的作品，他对街上的路人随机进行采访，有时深入到他们的家庭中去，记录他们的日常生活情景。他们向每位被采访者提出了同样的问题——"你是否幸福"，有人疑惑不解，有人粗暴地拒绝回答，有人则开始考虑自己的答案。对此，导演不做任何干涉，使其自然地"表演"。

2．改编现成的文学作品

对新手来说如果自己完成文学剧本确实有很大的难度，改编现成的短篇小说、微型小说、网络段子是入门的捷径。这些被改编的小说、网络段子最好还没有被拍摄成视频。例如，香港作家刘以鬯的短篇小说《打错了》就曾被一些学生改编，拍摄成了微电影，效果良好。根据这些短篇小说或网络段子拍成视频只是进行影像训练的一种方法，训练创作者把文学剧本转化成影像的能力，但注意未经授权的改编不能公映或者用于商业用途。

3．体现地域特色的选题

每个人生活的地方总会有一些地域特色的题材，地域特色也就意味着新颖独特和差异性，这就具备了选题的基本价值。所以在策划选题时，可以想想自己所在的地方有哪些特色，可以从非物质文化遗产、地域文化、风俗习惯、饮食、特色产业、自然资源等方面进行考虑。例如，能体现温州地域特色的有非物质文化遗产、鞋服产业、低压电器产业、包装产业等。更具体的案例，温州的木偶戏艺术一直保存

至今，所以笔者曾指导拍摄制作了关于提线木偶戏的纪录片《执偶为戏》，表现了提线木偶戏传承人陈金星制作木偶、操纵木偶、演唱等内容。

4．可操作性

新手要特别注意选题的可实施性和可操作性，再好的选题创意也需要能够落地执行，否则只能是"理想丰满，现实骨感"，想想而已。虚构片主要考虑演员、技术呈现、服装、道具、经费预算、场地布置、设施设备等能否符合剧本要求；非虚构片主要考虑拍摄对象的配合程度、时间成本、经费预算等。

任务二　纪录片的选题创意

纪录片是一种非常重要的影像艺术形态，从现实生活选取典型，以真实材料为创作素材，表现真人真事，提炼主题，通过影像再现生活，但不是对生活的简单复述，而是必须进行一定艺术加工的影像形式。它的具体类型也非常丰富，有纪实纪录片、政论纪录片、自然地理纪录片、人文历史纪录片、人物纪录片等，不夸张地讲，纪录片涵盖了社会生活的方方面面，所以纪录片也被称为"一个国家的相册"。不同类型的纪录片在选题创意上都有些许差异，具体到每个纪录片也可能都有自己独特的方法，但是整体上纪录片在选题创意上具有一些共性。

一、纪录片调研的基本步骤

纪录片选题创意中有一项非常重要的内容，那就是调研工作，调研工作主要了解拍摄对象、拍摄场景等。纪录片开拍之前必须进行充分的前期调研工作。前期调研是一件非常值得付出的事情，是做好一部纪录片的基础。调研越充分，后续的拍摄才能越到位。著名纪录片人任长箴在创作中非常重视调研工作，她认为：一部纪录片的调研工作，会给一部片子的成功奠定50%的基础。

1．文献调研——筛选与求证

纪录片选题仅靠直觉还不够，一定要做大量的相关文献调研，广泛搜集资料。文献调研不仅包括书籍、报刊等文本，也包括影像，分析现在已有的视频作品，了解它们的特点、风格、优势与不足。例如，导演任长箴接到纪录片《舌尖上的中国I》的任务后，带着调研组，翻阅了从1995年到2011年出版过的《中国国家地理》《华夏地理》《炎黄地理》等杂志，从上千本杂志中寻找基础线索。根据这些杂

志，在外出调研之前，《舌尖上的中国I》的分集拍摄大纲就已经图文并茂地呈现出来了。最终，任长箴受意大利美食作家卡罗·佩特里尼所著《慢食运动》一书的启发，划分了《舌尖上的中国I》的每一个分集。任长箴举例说："比如说他第一条提到了植物学，那就是涉及物种、自然、土地，我就从这一条当中延伸出《自然的馈赠》。第十一条涉及艺术、工业、人的知识，寻求以昂贵的代价和处理保护、保存食物的方法，其实这个就衍生出《厨房的秘密》。"

同时，还要拜访请教相关领域的专家和学者，只有对相应主题有相当的认知，才有可能把选题很好地推进下去，完成拍摄大纲。所以成熟的导演一般都有自己擅长的领域，像陈晓卿成为了美食纪录片领域里的著名导演。

2．网络调研——收集与互动

当下已经进入了互联网时代，互联网对人们产生了深刻而全面的影响。所以利用互联网进行选题调研已经成为必不可少的手段，运用互联网调研则可以从多渠道获取选题信息，拓宽了信息收集的渠道，缩短了调研周期，提升了调研的互动性、便捷性、经济性和准确性。经过充分的文献调研后，可以通过公众号、微博等互联网平台继续征集选题信息，包括选题调查问卷、选题线索、选题建议等。

3．实地调研——观察与体验

预先选定的题材到底怎么样，仅靠文献调研和网络调研还远远不够，必须实地进行直接观察和现场体验以及人物访谈交流，并局部进行详细调查，一方面核实先前搜集的资料是否准确，去伪存真；另外一方面看实地场景、拍摄对象和预想的是否一样，去粗取精。实地调研是取得原始资料、了解拍摄对象的有效方法，在现场的所见、所闻和所感都会为后续纪录片的创作奠定坚实基础。

实地调研要比文献调研、网络调研复杂和不可预知，需要融入实地，置身其中，感同身受，简单地说实地调研就是提前去"踩点儿"，了解拍摄对象、查看拍摄场景、挖掘新资源、寻找新线索、发现新素材和新资料，尤其是要和拍摄对象进行沟通交流，获取信任，达成拍摄意向。获取拍摄对象的信任是纪录片顺利创作的前提。这一阶段非常考验创作者的洞察能力、判断能力和沟通能力。例如《舌尖上的中国I》第二集《主食的故事》中卖黄馍馍的老黄，是导演到了陕西绥德后通过跟县委食堂采购员聊天才确定的拍摄对象。相对于故事片，纪录片的创作需要面对许多内容之外的未知考验，这是它的困难之处，也是魅力所在。

在实地调研的时候一定要拍摄样片，样片一方面可以把人物、场景呈现在镜头里，查看视觉效果如何；另一方面也可以让没有到过现场的其他团队成员有更直观的感受。

二、从真实中来，到细节中去

真实是纪录片的生命，是纪录片最强大的力量，也是和虚构片的根本性区别。纪录片创作者对待真实历来有不同的看法，主要形成了"直接电影"和"真实电影"两种不同的流派。20世纪60年代，罗伯特·德鲁提出了"直接电影"的概念。理查德·里考克将其拍摄者称为"墙上的一只苍蝇"，指的是拍摄者要像墙上的苍蝇一样，默默地观察事件的发生，不去主导或影响拍摄对象，其核心理念遵循的是"旁观者"的工作原则，即少干预、少介入，强调纪录片应再现拍摄对象的现实生活。而以法国导演让·鲁什为代表的"真实电影"则把摄像机当作一种催化剂，将摄像机作为事件的积极参与者，"强烈干预拍摄对象的生活试图达到真实"。对于纪录片的真实波兰导演基耶斯洛夫斯基则认为，在摄像机和真实之间有一层看不见的玻璃，"纪录片先天有一道难以逾越的限制，在真实的生活中，人们不会让你拍到他们的眼泪，他们想哭的时候会把门关上。"

后来纪录片理论家比尔·尼克尔斯放弃了"直接电影"和"真实电影"这两个概念，而改称"观察式纪录片"和"参与式纪录片"。在纪录片的创作实践中，有时候真实和虚构之间的界线并不明显，观众更难分辨出拍摄对象到底是在摄像机镜头下的自然流露，还是导演精心安排的有意为之？无论哪种创作理念或创作方法，纪录片创作者要恪守"只纪录、不改变事实"的底线。《地球脉动第二季》第一集《岛屿》中一个被评为"年度必看瞬间"的场景——蛇群围攻鬣鳞蜥幼崽，幼崽侥幸逃脱。这么错综复杂的剪辑、摄影和镜头调度，到底是真还是假？制作人承认其实这是由两个摄像机拍摄的镜头拼接而成的，被围攻的和逃脱成功的幼崽并不是同一只。此言一出引发了巨大争议，因为创作者通过剪辑改变了客观事实。

真实是纪录片的原则，细节则是纪录片的灵魂。"以小明大，见一叶落而知岁之将暮，睹瓶中之冰而知天下之寒。"一滴水可以折射出太阳的光芒，同样，纪录片主题的表达也要依靠细节，而不是直白生硬的口号。纪录片的细节是现场中富含信息价值、人物情感和象征意义的细微之处。细节就是抓事件的本质，找人物的特点。细节运用得好可以起到小中见大、见微知著的作用：突出主题表达，丰富故事情节；刻画人物，体现人物个性；有效表达情感，增强艺术感染力；营造现场感，加强视觉冲击力。《舌尖上的中国I》第一集《自然的馈赠》松茸故事的结尾有这样一句话："松茸出土后，卓玛立刻用地上的松针把菌坑掩盖好。只有这样，菌丝才可以不被破坏，为了延续自然的馈赠，藏民们小心翼翼地遵守着山林的规矩。"这句解说词里没有高声呐喊、持续发展的情怀，但是在这朴素的细节中却蕴含了敬畏

自然的理念。需要注意的是，在关注细节的同时，要避免一叶障目，不见泰山；只见树木，不见森林。

三、街头采访类纪录片的选题创意

街头采访类纪录片是以记者提问的方式来完成一部作品，同样的问题贯穿片子始终，让·鲁什的《夏日纪事》（真实电影代表作）为街头采访类纪录片的开山之作。2005年，中央电视台新闻频道《纪事》栏目推出的开篇之作《幸福在哪里》，编导通过设置"你幸福吗""幸福是什么"这两个可以激起人们内心深处情感的问题，在全国各地选取有代表性的地区进行随机采访，通过被采访者的精彩回答与他们本身的故事构成一个反映中国人生活状态、精神面貌的纪录片。此种类型的纪录片在选题创意时需要注意以下几点。

1．问题设置

此类纪录片选题创意的关键是问题设置，一般问题较为简单，通常只需问两个问题，不会太多，以便采访对象回答。这两个问题会有一定的逻辑关系，例如问题一："你幸福吗"，问题二："你觉得幸福是什么"，这样两个问题构成了纪录片《幸福在哪里》的内容。又如"你有理想吗""你的理想是什么"。通过一个或两个问题，把社会生活或人们精神状态的横截面用视频形式展现出来。

2．问题具有开放性

所设置的问题应为开放性问题，而不是封闭性问题，不会有唯一的答案，千人千面，每个人的答案都不尽相同，例如幸福、理想、愿望、后悔、难忘、爱情等，这也正是这类片子的魅力所在。不过近几年随着短视频的迅猛发展，所设置的问题也是五花八门、千奇百怪。

3．向未知获取素材

此类片子和纪实性纪录片一样，都是向未知获取素材，充满了不确定性。主要是有两个不确定，首先拍摄对象不确定，随机选定，有很大的偶然性，根本不知道能在大街上碰见什么样的人；其次，采访对象面对问题如何回答不确定，他们的答案各不相同、五花八门。所以必须要进行大量的采访，也就是必须采访一定数量的人，才能使不确定的素材变得相对确定。

4．采访对象的选择

采访对象的选择虽然具有随机性，但应该在统计学上进行一定的区分和筛选，如性别、职业、地域、年龄等都可以作为分类的依据，然后按照类别再进行随机采访，这样可以增加可信度，当然也不可能做到绝对的均衡和科学性。这就像做问卷

调查，只不过这个问卷调查的媒介形式由文字变成了视频。

5．采访地点的选择

采访地点不是随机确定的，前期策划时，需要根据人流量、环境的画面感、人群特征、与问题的契合度等因素进行筛选，通常会选择地标性建筑或代表性场景进行采访，突出区域特色。

四、纪录片的选题创意案例：《青春之歌》

1．选题和制作过程

《青春之歌》选题过程如图6-4所示。

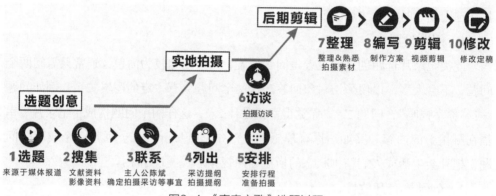

图6-4 《青春之歌》选题过程

2．片子简介

主人公陈斌因患小儿麻痹症双腿残疾，为圆大学梦6次参加高考，从1995年参加高考，前前后后一共经历了15年。面对困难和挫折，他从未屈服；面对命运的不公，他一直在做着抗争。他认为只要永远怀有梦想，无论身在何方，青春永远都不会远去。他觉得青春不应该是一段易逝的美好时光，更重要的是一种心态，永恒的心态，一种对生活的热情、幻想和梦想，这样的心态才是真正的青春。

《青春之歌》曾于2013年获得浙江省第十二届大学生多媒体作品设计竞赛二等奖，2014年获得浙江省大学生艺术节DV作品三等奖。

3．《青春之歌》采访提纲

（1）陈斌采访提纲。

①你第一次参加高考是什么时候？你一共参加了几次高考？说说你考大学的经历。

《青春之歌》

②是什么让你如此坚持上大学的梦想？曾经有想过放弃吗（这个过程一定很艰辛）？

③泰戈尔说："我们不祈求艰难困苦有所止境，只希望拥有一颗能够征服它的心。"听说这是你的座右铭，说说你对这句话的理解。

④你怎样理解"大学"？为什么上大学对你来说那么重要？

⑤你上大学后觉得大学和自己想象中的是否一样？大学生活给你什么样的感觉？

⑥你现在坐着的这个电动三轮车，听说是你自己发明设计的，怎么会想到设计这样一辆车？

⑦你现在是否还保持着当初高考时的激情与执着？在大学里是否还刻苦学习？

⑧大学毕业后有什么打算？你现在还有什么样的梦想？

⑨你今年多大了？那你如何理解"青春"这两个字？你觉得青春是什么？

采访不要拘泥于事先列好的问题，可以根据现场情况继续追问，但是一定要围绕大学、青春、奋斗、梦想、执着等话题，尽量激发采访对象的情绪，让被采访者多说，且不要随意打断。

（2）陈斌身边老师和同学的采访提纲。

①如何评价陈斌？

②如何看待陈斌35岁上大学这件事情？

③你觉得陈斌和其他大学生有什么不一样的地方？

④他身上有什么值得年轻人学习的地方？

（3）拍摄时注意事项。

①需带外接话筒或无线话筒、充电器，拍摄前检查拾音是否正常。

②采访地点可以选择在宿舍、教室或校园内，构图一定要规范。景别为中近景即可，拍摄角度稍侧。

③校园空镜头的拍摄，包括学校大门、宿舍、教学楼、校园环境、食堂等。

④拍摄和陈斌相关的生活场景，包括奖项、荣誉、重要相关生活用品以及与其过去生活相关的物件等，尤其要收集其高考或重要时刻的影像资料。

⑤拍摄陈斌上课时经常走的那条路，拍摄时一定要注意突出他所使用的电动三轮车，可以使用长镜头。另外采用跟拍的方式拍摄他在上课、学习和生活中的画面，也可在遵守真实的前提下适当摆拍。

4.《青春之歌》拍摄制作方案

《青春之歌》的拍摄制作方案见表6-2。

表6-2 《青春之歌》拍摄制作方案

段落	画面	同期声采访	旁白
1.引子	字幕出"我们不祈求艰难困苦有所止境，只希望拥有一颗能够征服它的心。——泰戈尔"	—	—
2.片头30s内	1.陈斌用手走路的镜头、在大学里使用电动三轮车行走的镜头（镜头可长一些）； 2.大学里上课、看书、和同学交谈的镜头； 3.陈斌的特写镜头，陈斌的背影（镜头可以慢速）或写书法镜头； 4.片名出：青春之歌	—	他因小儿麻痹症双腿残疾 他的大学之路跨越十五载 他6次参加高考终圆大学梦 他就是陈斌 一名37岁的在校大学生 他用坚韧与执着谱写着属于自己的青春之歌
3.陈斌过去经历	1.校园空镜，在大学里使用电动三轮车行走的镜头； 2.访谈镜头； 3.可以使用陈斌远去的镜头作为结尾，镜头可以放慢速	请参照采访提纲采访陈斌：考大学的经历、考大学的艰辛和困难	在美丽的校园中，在一片片稚嫩青春的面孔里，却会看见一张成熟而长大的脸，他是这所大学中年龄最大的学生——陈斌，同学们都亲切地称他为"斌哥"。他经常乘着自己制造的"汽车伴侣"——电动小三轮穿梭在校园的各个角落，成为学校里一道独特的风景。这条大学之路，其实他比其他同学多走了15年。 陈斌采访：考大学的经历。 4岁那年，陈斌突患小儿麻痹症，双腿永久瘫痪。从小学到初中，陈斌的学习成绩一直名列前茅。19岁的他，迎来了人生中的第一次高考。574分，这个令他一生都难以忘记的高分，却没能帮他叩开大学的校门。陈斌曾6次参加高考均取得好成绩，但因双腿残疾等原因无法如愿。 陈斌采访：考大学的艰辛和困难。 直到2011年，35岁的他才被心仪的大学录取。为什么大学对陈斌如此重要，让他如此坚守自己的梦想。 陈斌采访：对大学的认识。 为了圆大学梦，陈斌付出了常人难以想象的艰辛。面对困难和挫折，他从未屈服；面对命运的不公，他一直在做着抗争。正像泰戈尔所说"我们不祈求艰难困苦有所止境，只希望拥有一颗能够征服它的心。" 陈斌采访：对这句话的理解

续表

段落	画面	同期声采访	旁白
4.大学生活	—	参见采访提纲对陈斌、老师和同学进行采访	进入大学的陈斌依然非常勤奋，学习成绩一直处于前列，对于学习上有困难的同学也总是热情相助，与同学相处得非常好，大家都很喜欢他。 老师对陈斌的评价，见采访。 陈斌采访：对大学生活的评价。 陈斌自强不息的求学态度以及在生活上为求自立而勤劳创业的艰难经历影响了他身边的每一个人，成为同学们的榜样（可以用在家中拍摄的书架等镜头）。 同学们对陈斌的评价，见采访。 陈斌也因为这种锲而不舍的精神被评为第三届浙江省"十佳大学生"和2011年度"中国大学生自强之星"。陈斌也经常到其他大学里为同学们做励志演讲，分享他的经历。曲折的人生，平实的言语，刚毅的表情，他的事迹深深地打动了在座的同学们（温州医学院演讲镜头）。 大学对陈斌来说不是学习的终点，只是梦想的起点，如今他仍然满怀梦想。 陈斌采访：对大学毕业后的打算，对梦想的看法。 陈斌今年已经37岁了，依旧充满激情，当问及他对青春的理解时，他说…… 陈斌采访：对青春的认识。 这就是陈斌对青春的解读。青春终将逝去。但是只要永远怀有梦想，无论身在何方，青春都不会远去

任务三　微电影的选题创意

微电影、大电影、网络大电影等虚构片的选题创意一般要经过提炼故事梗概、编写文学剧本、撰写分镜头脚本三个阶段。

一、故事梗概

在剧本创作之前，首先要把故事核心再提炼一下，提炼出"一句话故事"。在这个"一句话故事"的基础上，将其扩充成一个故事梗概，大致地将故事的起承转

合描述清楚。

对于"一句话故事"和故事梗概，创作者可以将其讲述给身边的亲友，询问对方对这个故事的兴趣。假如大部分人都对这个故事不感兴趣，就需要创作者重新去提炼自己的核心或梗概的表达方式。在梗概阶段，要注意避免仅描述某个具体细节，而要更注重主线故事本身。

二、文学剧本

确定故事梗概后，接下来开始撰写文学剧本。文学剧本需要讲清楚事件的发展，尽可能通过动作、画面感的描写表现情节，避免纯粹的心理描写。

从文学剧本开始，创作者就要对故事进行分场。场代表场景，当故事发展切换到了另一个场景，就需要换到另一场来写。下面是一个剧本样例。

3　曹一飞的宿舍　夜　内

整洁的宿舍里只有曹一飞和沈军两个人面对面坐着，彪悍的沈军嘴唇边受伤的地方，贴着一张少女风格的创可贴。

曹一飞起身，轻手轻脚地拉上窗帘，咬牙瞪着沈军。

曹一飞：真这么做？

忽然，宿舍的灯光熄灭，画面陷入一片黑暗。

以这场戏的剧本为例，每一场戏第一行的标题大致格式如下。

场号　场景　大致时间　内景/外景

场号是这场戏的编号，这是第三场戏。场景是这场戏发生的具体地点，这里是在曹一飞的宿舍。大致时间一般简单介绍一下是日戏还是夜戏，或者是黄昏，统筹需要根据这个标签安排在什么时候进行拍摄，这里是一场夜戏。内景还是外景是为拍摄时的光线提供参考，针对室内、室外的不同场景会有不同的布光思路，这里是内景。

在标题之后，一般要对整个环境和环境中的人物有一个简单的描写，让读者知道画面中大致是什么样的氛围。这里的描写不宜过多，一般只留下创作者确定要强调的东西，如这里交代了宿舍的整洁（意味着宿舍里有比较爱干净的人），着重强调了人物沈军，他长相上是"彪悍"的，却贴着"少女风格的创可贴"，说明可能

是一个长相和内心不符的人（既是一个喜感的点，又是一个人物性格），同时说明了他之前受了伤（可能是和前文情节的呼应）。这里创作者需要注意，不能像写小说那样，直接写上"沈军是一个长相彪悍但内心软萌的人"，而是应该在剧本中通过画面（比如创可贴的细节），或者人物动作（比如沈军说起话来双手托腮）来让观众感受到这个人物的个性或环境氛围。

交代环境之后，接着就要进行人物动作或对话的推进了，动作分为过场动作和强调动作。过场动作的描写要注意简单利落，不需要出现具体的细节（由演员现场发挥），重点在于情节的推进。过场动作的原则是"能省则省"，尽量用最少的过场动作告诉观众主角做了什么事情，不需要把每个过程都详细展现出来，尽量让观众能够自己顺势脑补出"他做了什么"，这会给观众带来惊喜和观影快感。而强调动作则是这个动作本身需要着重展示，可能是一个展现主角性格的动作，可能是剧情中一个关键的行为点，还可能是这个动作本身极具观赏性（动作片中就需要大量的动作设计）。这里是让曹一飞"起身"（过场），"轻手轻脚地"（当前事态有危险），"拉上窗帘"（过场），"咬牙瞪着沈军"（人物很纠结，内心情绪很强烈）。随后是人物的对话，需要另起一行，格式按照人物加冒号加他说的话即可，不需要额外加双引号。

需要注意的是，如果剧情非常紧凑，最开始的环境描写也可以滞后，即直接开始动作，随后补充描写环境，模拟最后成片的效果。例如，这场戏也可以变成如下这样。

3　曹一飞的宿舍　夜　内
宿舍窗帘被曹一飞轻手轻脚地拉上。
曹一飞瞪着沈军：真这么做？
整洁的宿舍里只有曹一飞和沈军两个人面对面坐着，彪悍的沈军嘴唇边受伤的地方，贴着一张少女风格的创可贴。
忽然，宿舍的灯光熄灭，画面陷入一片黑暗。

可以看到，这样的脚本设计节奏更紧凑，观感就和之前不同，基于此的分镜细化、导演编排、后期剪辑也会和之前的版本有差别，创作者要根据具体情况选择合适的方式。

当然，文学剧本的写作首先要交代清楚的还是时间、地点、人物、事件，具体细节的画面编排要到后面的分镜才加以细化。但是，需要确保能让文学剧本的读者对每一场戏有充分的想象，创作人员也可以以此为基础进行筹备。

三、分镜头脚本

分镜头脚本是基于文学剧本，对影片的拍摄进行更细化的文字筹备的一个过程，它更侧重于告诉整个团队如何进行拍摄和剪辑，所以一般由导演进行撰写。分镜也分为剪辑分镜脚本和拍摄分镜脚本。

剪辑分镜脚本是根据最终成片进行想象所绘制的分镜脚本。这一步并不是必需的，因为很多时候现场的情况往往和想象出入很大，过于细节的剪辑脚本很可能没有实用性，在时间来不及的情况下可省略。但作为创作者，还是需要在脑海里过一遍想要拍成的片子，有一个思考排练的过程。

拍摄分镜脚本则是根据对拍摄现场的想象所绘制的分镜脚本，即在拍摄现场要拍哪几个镜头，怎么拍。拍摄分镜脚本的设计一般是在剪辑分镜脚本设计之后，当创作者知道自己准备拍成什么样的片子之后，需要整理、归纳好要拍摄的镜头，并妥善安排它们的拍摄顺序。例如，一场对话正反打的戏，剪辑分镜脚本可以写得很细碎，包括每句台词对应的镜头是什么，可以有几十条；但拍摄分镜可能只有三条，一个全景加两个中景。在拍摄现场，工作人员优先参考的是拍摄分镜；而在后期剪辑环节，工作人员优先参考的是剪辑分镜。

下面以简单剧本为例，对其进行剪辑分镜脚本和拍摄分镜脚本的设计，见表6-3和表6-4。

表6-3　剪辑分镜脚本案例

镜号	景别	机位技法	画面内容	台词或解说词	音乐音效	持续时间	备注
1	全	固定	干净整洁的宿舍，桌前，曹一飞和沈军面对面坐着	—	—	2.0s	—
2	中	固定	曹一飞的脸。曹一飞看着沈军的方向，欲言又止	—	—	2.0s	—
3	特	从沈军手臂摇到下巴	沈军的手臂肌肉分明，下巴上胡子修剪得整整齐齐，嘴边却贴着一张少女风格的创可贴	—	旁边传来椅子声	3.0s	—
4	中	固定	曹一飞轻手轻脚地拉上窗帘，回过头来看着沈军	—	窗帘轻轻拉上	1.5s	—
5	特	固定	沈军眼神瞟向曹一飞方向	—	—	0.5s	—
6	中	固定	曹一飞低头咬咬牙，又抬起头瞪着沈军	曹一飞：真这么做？	—	2.0s	—

镜号	景别	机位技法	画面内容	台词或解说词	音乐音效	持续时间	备注
7	中	固定	沈军的一边嘴角（没有贴创可贴的那边）微微上扬	—	—	2.0s	—
8	全	固定	宿舍，曹一飞瞪着沈军，宿舍的灯忽然熄灭	—	电流声	2.0s	—

表6-4　拍摄分镜脚本案例

序号	镜号	景别	机位技法	画面内容	备注
1	1, 8	全	固定	整场戏。必须包括： 1. 整洁的宿舍，桌前，曹一飞和沈军面对面坐着 2. 曹一飞拉完窗帘看着沈军，瞪着眼，忽然宿舍的灯熄灭	需要有人控灯
2	5, 7	中	固定	整场戏。拍沈军的上半身和脸。必须包括： 1. 沈军眼神瞟向曹一飞方向（后期裁剪为特写）。 2. 沈军的一边嘴角（没有贴创可贴的那边）微微上扬	—
3	2, 4, 6	中	固定	整场戏。拍曹一飞的上半身和脸。必须包括： 1. 曹一飞看着沈军的方向，欲言又止。 2. 曹一飞轻手轻脚地拉上窗帘，回过头来看着沈军。曹一飞：真这么做？ 3. 曹一飞低头咬咬牙，又抬起头瞪着沈军	—
4	3	特	从沈军手臂摇到下巴	沈军的手臂肌肉分明，下巴上胡子修剪得整整齐齐，嘴边却贴着一张少女风格的创可贴	模拟第一人称视角

可以看到，这个案例中，剪辑分镜脚本是按照最后的成片进行想象，一共有8个分镜，还注明了每个镜头的持续时间、音乐音效信息。而在实际拍摄中，由于现场环境、演员状态、光线变化等原因，很难完全和创作者设计的分镜一致，所以实际拍摄中，对于这样简单的双人对话，一般安排一个全景、两个人物各自的中景和一些特殊需求的镜头，这里一共是4个镜头。实际拍摄中，每变动一次机位都需要重新构图、调整灯光，需要演员的排演配合，因此设计拍摄分镜时，尤其要注意尽量减少所需拍摄镜头的数量，以节约拍摄时间。

在完成分镜脚本写作之后，创作者还可以进一步进行分镜绘制、可视化预演（Previs）制作等，这方面制作周期相对较长，一般用在投资大、人员多的大电影上，此处不再做详细介绍。

四、"如果是"微电影

生活中我们经常感叹："唉，当时我要是这样（那样）该多好啊""悔不该当初……"遗憾的是生活中没有"后悔药"，时光不能倒流，人生不能重来。很多人都确信，如果人生可以重来，很多事情会比当初更好。事实上，根据人类有限的认识和体验，很难回答是否会"比当初更好"这个问题，正像著名作家米兰·昆德拉所说："没有任何方法可以检验哪种抉择是好的，因为不存在任何比较。一切都是马上经历，仅此一次，不能准备。"

现实世界中实现不了的，可以在影像世界中实现。帮助我们按下人生"撤销键"的微电影（包括大电影和短视频）可以称为"如果是"微电影。在"如果是"微电影中，人生可以重来；曾让你陷入犹豫的抉择，都被赋予了一次甚至几次重新选择的机会，来弥补你内心深藏的遗憾和懊悔；人能够"两次踏入同一条河流"。这更像电影版的思想实验，透过深刻的哲学思考，给人以启示，大电影如《机遇之歌》《滑动门》《蝴蝶效应》《罗拉快跑》《源代码》等都是典型的"如果是"电影。

1. 现实与理论基础

在日常生活中，有一幕场景再熟悉不过：快一秒可能赶上地铁，慢一秒则可能错过地铁。每天都会经历的"赶上"或"错过"却很可能会完全改变一个人的人生轨迹。仅因为一瞬间的决定，便有可能引发两种截然不同的人生走向；即便看似微不足道的抉择，也可能在未来产生深远的影响。一念之间很可能会有两种截然不同的人生，看似微不足道的决定也会影响到未来人生的走向。

以下是一个真实的故事，发生在2010年。某知名公司总裁在国外出差，突然萌生给母亲打电话的想法。但是，出于不想让母亲担心的考虑，他决定回国后再联系她。然而，当他最终接到电话时，得知母亲在外出买菜时遭遇车祸，重伤不治身亡。这位总裁后来说这是他一生中最大的憾事，从此以后，他始终在一个假设中煎熬："如果8日上午我真给母亲打了电话，拖延她一两分钟出门，也许她就躲过了这场灾难……"

这其实是"蝴蝶效应"，指在一个动力系统中，初始条件下微小的变化能带动整个系统长期的巨大的连锁反应。现实中的"蝴蝶效应"往往是一个逐渐积累的变

化过程，需要时间的演进；电影中的"蝴蝶效应"则必须是戏剧性的变化，微不足道的决定甚至能够瞬间颠覆人生。

2．隐喻的使用

此类微电影经常巧妙地运用日常生活中具有象征意义的场景或事物来作为重启人生的"关键抓手"，常见的象征事物包括道路、分岔路口、铁轨、地铁、门、公交车、火车等。这些视觉元素隐喻着不同选择将通向不同的人生轨迹。例如地铁或电梯自动开合的滑动门可以用来象征命运之门，当"走进"或"错过"这扇门，就会邂逅截然不同的人和经历，从而引发截然不同的生活分支。这种微妙的安排也将引发观众对于选择与命运的思考。

3．常见的主题表达

（1）人生的"多米诺骨牌"。将人生比喻为一场多米诺骨牌的连锁效应，强调微小的初始动力如何引发逐级变化。这个类比告诉我们，人生中的每一个选择和决定，无论多么微不足道，都有可能引发连锁反应，从而塑造我们的命运。一旦决定，无法回头，起始影响结局。

（2）命运的偶然与必然。生命的际遇看似充满偶然，命运则仿佛必然；尽管生活的可能无穷无尽，命运却始终难以更改。这也启示我们应如何看待生活的变幻莫测与多姿多彩，如何面对意外和宿命。命运如常数，人生却变幻；珍惜每刻，活在当下。

（3）不同人生选择下的自我认知。若我们在人生的十字路口选择了不同的道路，是否会重新认识自己？在这个问题中，隐藏着对身份、性格和目标的思考。选择不同的道路可能会导致不同的经历、挑战和机遇，这或许会揭示出我们不同的一面，甚至激发出我们内在一直未曾察觉的潜能。因此，当我们探索新的道路时，也在重新审视和界定自己。

4．微电影案例

案例

《在路上》

（1）故事梗概。以一位女同学早晨上课为主线，两次出发上课。

第一次：楼梯上与人碰撞→马路上丢钥匙→和班长打招呼→导致没有赶上老师点名。

第二次：楼梯上没有与人相撞→钥匙没有掉→借书人先回到宿舍打电话给拿面人→拿面人接电话→面掉在了地上→清洁工打扫面→没有及时打扫香蕉皮→班长踩上香蕉皮滑倒→老师看望班长。

（2）点评。同学早晨前往上课的过程，体现了"蝴蝶效应"。在路上设置了一

些日常的琐事，环环相扣，镜头巧妙地使用MP3这一物件重返原点。体现了创作者对日常生活的洞察力，但用影像叙事的能力还有待加强。

《打错了》

（1）故事梗概。该片改编自刘以鬯的小说《打错了》。一个结局是没有听到来电铃声的主角出门后被楼上掉下来的花盆砸中，另一个结局是接听了电话的主角延迟出门，性命得以保全。

（2）点评。总体而言，呈现的效果并不理想，内容显得过于单薄和乏味。两次约会的路上需要增加细节，引入矛盾冲突，最好有三个以上的情节点。引发变化的原因是一个打错的电话，这会导致两次约会中路上的遭遇有微妙差异，而这些微妙的变化应该通过影像来生动展示。将故事以字幕引回到出发点，过于生硬和直白。

《时间裂缝》

（1）故事梗概。故事以男主赴约为线索，两次选择不同的路径，分别遇到不同的人，导致截然不同的结局。第一次因路上的突发事件迟到，一块神奇的表让男主回到故事的原点重新选择；第二次男主为了避免迟到更改路线，如约而至，送表的人却因故身亡。

（2）点评。这是三个案例中水准最高的一个。该片可以用美国诗人罗伯特·弗罗斯特《未选择的路》一诗的开篇两句来概括："林中有两条路，我选择了人迹罕至的那一条，它改变了我的一生。"但是片中关于"路"的隐喻表现并不十分清晰，没有充分呈现出具有人生分水岭象征意义的"分岔路口"，但片中的视觉特效非常值得肯定。

任务四 短视频的选题创意

随着4G和5G等移动互联网和影视技术的发展，影像的生产力被极大地释放出来，短视频在2018年左右迅猛发展，成为影像世界中的重要品类，深刻影响着人们的工作和生活，也催生了很多网络红人。短视频的涵盖内容非常广泛，包括新闻、产品、娱乐、知识、访谈和日常生活等，包罗万象，一应俱全，世界正在短视频化。短视频的类型也非常丰富，几乎涵盖了传统影像中的所有类型，纪录片、剧情片、广告片、宣传片、访谈节目、街头访谈等都可以在短视频中找到对应的类型。

生活有多少种可能，短视频就有多少种表达。

一、短视频的特点

流量是短视频的生命线，短视频具有以下特点。

1．短时长

短视频之所以被称为短视频就是因为其时长短，一般不超过3min，题材多样，形式多样，主要在移动互联网终端平台播放，符合受众碎片化阅读的习惯。每个短视频平台对时长会有一定的限制，但是不尽相同。

2．社交性

视频变短之后就给沟通交流提供了便利条件。短视频具有社交属性，本质上属于社交媒体，只不过媒介形式变成了视频，它成为人们自我表达、情感宣泄、宣传推广的重要方式，容易实现裂变式传播与熟人之间的传播，发酵迅速。社交属性是短视频的本质特征。

3．交互强

短视频的制作门槛较低，仅需一部手机，就可以实现拍摄、剪辑与分享，所以短视频用户不仅是观众和消费者，也可以是传播者和创作者，轻松实现观看、关注、评论、回复、点赞、转发等一系列交互行为，增加了用户黏性。"刷"短视频的体验与传统的"看""追"体验完全不同，"刷"意味着遴选与碰撞。

二、短视频的选题创意

短视频的选题创意仅参考传统选题创意的原则、方法还不够，要想打造爆款短视频还需要根据短视频的自身特点，在选题创意方面注意以下几点。

1．紧扣视频号定位

短视频账号一般都需要明确的定位，这和以前传统的电视频道、电视节目很相似，主要播放某一主题、某一类型的短视频，如美食、美妆、穿搭、搞笑、科普、情感等，逐渐形成自身风格，所以在进行选题创意时必须围绕视频号的定位和风格来进行，选关联度高的题材，只有定位精准的短视频持续输出，形成"流量瀑布"，培养忠实粉丝，平台的算法才能做出精准的用户推送。封面、标题、标签的关键词也要和视频号定位及风格相符，而且要能够突出视频内容的特色和亮点。视频号定位举例如下。

（1）视频号"二更"。该视频号的定位是生活美学类原创短视频，旨在发现身

边不知道的美。

（2）视频号"一条"。该视频号的定位是生活、潮流、文艺。

（3）抖音账号"邱奇遇"（拥有800多万粉丝）。把平凡生活诗意化的文案成为其最大的特点，而视频画面却成为配菜。他描写流浪猫："满身泥泞和风霜，都没抖落她眼里的光和对爱的向往。"他描写瘸腿的狗："它啊！不知道深一脚浅一脚地走了多少年，却好像依然爱着这个让它尘土满面的人间。"

2．紧贴目标用户

锁定目标用户群，对用户画像，这样才能吸引用户、迎合用户需求、激发价值认同，做出触及人心的作品。要用短视频和用户完成一场对话，脱离宏大叙事的模式，识人心，说人话，接地气，而不能变成说教，"不能拿腔拿调"地表达。可以多使用第二人称——"你"，拉近与用户的距离，仿佛两个人在亲切地聊天，如"注意了，夏天防晒用这一招，对你很重要"比"注意了，夏天防晒用这一招很重要"这种表述和用户亲近得多，更容易营造一种对话情景。

3．紧跟社会热点

在移动互联网时代，总会有热点话题，短视频选题对热点要时刻保持关注和敏感，像微博热搜、百度热搜、舆论焦点等，每个热点话题都具有流量瀑布的能量，有溢出效果，"蹭热点"的成本远远低于"造热点"的成本。

热点话题可以分为可预期热点和不可预知热点两种类型，见表6-5。

<center>表6-5　热点话题分类</center>

可预期热点	重大活动、重大事件、重大会议、重大节庆日，像中考、高考、春节、国庆节、中秋节、运动会、"双十一""6.18"等
不可预知热点	突发热点，如突发的新闻、舆论事件、重大事故、重大自然灾害等，像2023年8月突然爆火的刀郎新歌《罗刹海市》

"蹭热点"需要注意两方面的问题：一是热点要和视频号定位、视频内容有一定的相关性，寻找切入热点的角度，不能勉强，不能生拉硬拽；二是一定要遵循社会的公序良俗，传播正能量。

4．紧抓用户痛点

痛点是用户急需满足而未被满足的需求，亟待解决而未被解决的问题。短视频在做选题创意时一定要了解用户的痛点是什么，用户的痛点就是客户最关心的内容，只有短视频戳中了用户的痛点，才容易引发共鸣，产生参与互动，具有吸引力。新媒体作者秋叶认为可以从"深度""细度""强度"三个维度来分析用户的痛

点："深度"是指用户的本质需求，在创作短视频时需要考虑痛点的深度，注意细节的体验；"细度"是指对用户的痛点进行细分；"强度"是指用户解决痛点的急切程度，如果能够找到用户的高强度痛点，短视频成为爆款的概率就会很大。

三、以"人生短暂"为主题创作短视频

1. "人生短暂"的文字表述

庄子："人生天地之间，若白驹过隙，忽然而已。"

孔子："逝者如斯夫，不舍昼夜。"

《古诗十九首》："人生天地间，忽如远行客。"

《菜根谭》："天地有万古，此身不再得；人生只百年，此日最易过。"

《增广贤文》："百年容易过，青春不再来。"

2. "人生短暂"的图像表达

德国海克·法勒这本《你想过怎样的一生》（图6-5），从0岁开始讲起，到100岁。每一岁只有一句话，一张图。看到这些话，会让人想起一些事，一页页地翻过，沉浸其中。

图6-5 《你想过怎样的一生》封面

3．"人生短暂"的短视频表达

《从0到100岁，3min看完一生》是一个3min的短视频，记录了从新生儿到100岁老人的面孔，101个人面对镜头报出自己的年龄（0岁的婴儿，用字幕标出），不同肤色，不同国度，不同性别，不同职业，不同年龄……一张张脸闪过，串起整个人生，引人深思。

任务训练

1．思考如何创作和拍摄反映浙商"四千精神"的纪录片、微电影或短视频？浙商"四千精神"发轫于浙南，指强烈的创业精神：历经千辛万苦、说尽千言万语、走遍千山万水、想尽千方百计。考虑如何用影像或视频呈现浙商的"四千精神"？

2．你还能想到哪些地域特色的拍摄主题？可以尝试列出3个选题，并初步进行调研，写出调研报告。

3．拍摄制作一个3min左右的街头采访，主题自拟。

项目七
如何拍摄视频

本项目将完成视频的拍摄。在此过程中，主要把握两方面的要求：利用视频画面，进行清晰、高效的表达；确保视频拍摄顺利、高质量地完成。

知识目标

1. 掌握画面构图的相关知识点。
2. 掌握运动镜头拍摄的相关知识点。
3. 掌握场面调度的相关知识点。
4. 能够正确并较灵活地运用轴线原则。

技能目标

1. 能够根据视频表达需要进行画面设计和拍摄，并注意轴线原则的运用。
2. 能够较灵活地设计和拍摄运动镜头。
3. 能够在实拍中合理调度，完成拍摄任务。

素质目标

通过本项目的学习和实践，能够提升学习者的审美能力和艺术修养，培养学习者的敏锐观察力和团队协作能力，养成吃苦耐劳的优良品质。

任务一 画面构图

拍摄时，首先考虑画面的景别、景深和主体，因为它们是密切相关的，并共同决定了如何选取和安排屏幕景框中的内容，也就是构图。构图是一个选择和组织视觉信息的过程，体现了创作者的影像思维。

一、景别

根据被摄对象被纳入画面范围的大小，景别通常可分为远景、全景、中景、近景和特写，如图7-1所示。其他诸如大远景、中近景、大特写等则是对这五种景别的补充。需要注意的是，景别之间并无明确界限。景别的划分只是相对的概念，如大远景和远景，区别仅在于后者画面中人物主体相对增大。

1．远景

远景是从远距离拍摄，表现广阔、深远场景的镜头，以环境表现和气氛营造为主要作用，人物在画面中非常渺小。远景镜头经常作为新场景的建立镜头出现在整部影片或影片某一段落的开始，通过续接景别逐次减小的镜头，带领观众进入影像叙事空间或聚焦于某个个体；与此相反的画面变化过程则能给人以逐步退出现场的结束感，常被用于故事的结尾。大远景和远景通常使用广角镜头从高角度进行拍摄。

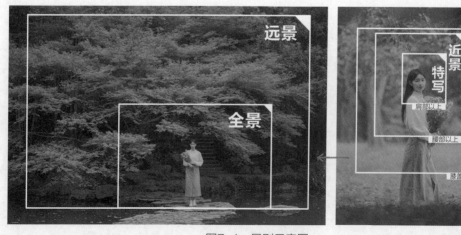

图7-1 景别示意图

2．全景

全景是能够摄入人物全身形象或场景全貌的镜头，经常用于连接角色和场景的交代镜头。早期电影的构图深受戏剧形式的影响，每一个镜头的构图都差不多，几乎所有演员都直接面对摄像机全身出镜，利用肢体语言进行表演，而这种表演方式在默片时代之后就基本消失了。但是能够独立交代动作而不需要借助其他镜头来达成场景下的叙事目的，一直是全景的特点。

3．中景

中景是摄取人物膝盖以上部分的镜头或拍摄与此视距相当的场景的镜头。中景是表演性场面最常用的景别，在所有景别中，中景到中近景的使用频率是最高的。这类镜头不仅能够表现演员的肢体动作，也足以捕捉演员面部表情的微妙变化；又因可以容纳部分环境，画面中人物与环境的关系便更显密切。

4．近景

近景是摄取人物胸部以上部分的镜头，也用于表现景、物的局部。相比中景，近景的环境信息更加模糊，人物占据大部分画面，这也让观众感觉距人物更"近"，更能体会人物情感。至此可以发现，全景中不能忽视环境要素，中景、近景更突显人物，由此也能理解景别对画面容量的决定性作用——确定取景范围的过程，就是筛选更希望展示给观众的内容的过程。

5．特写

特写是在很近距离内摄取对象，通常以人体肩部以上的头像为取景参照，突出强调人体的某个局部或相应取景范围的景、物细节。这种脱离日常视觉经验的画面表现，能够通过给予观众感官冲击来强调或暗示某些信息。同时，特写镜头适合被安排在任何需要进行抒情或包含隐喻的段落中，也常被用于转场。一般情况下，景别越大环境要素越多，景别越小强调要素越多。因此，特写和大特写的成功取决于是否抓住了画面信息的关键。

景别规定了一致的客观空间秩序，只要拍摄者使用这些名词，就能够较为准确地描述极其广大或微小的空间局部。并且，景别通过对空间感的操控，影响了观众对故事的参与感、对角色的亲密感等观影过程中产生的主观情感。

影片类型的不同决定了景别运用的不同侧重点。故事片重视虚构情节和情感传达，景别可以为故事情节、人物发展提供背景和视觉支持。不同景别可以创造不同的情绪和氛围，加深观众对故事的体验。

纪录片则旨在真实记录现实事件或社会问题，景别运用更为克制，不强调戏剧性。更多通过展示真实场景和环境，使观众产生对所呈现主题的信任感，从而更加投入地接受片中信息。

当下的短视频通常内容精简，景别控制对于快速吸引观众注意力和传达核心信息至关重要。例如，运用极端景别、快速切换景别能够加强视觉冲击力，迅速给观众留下深刻印象，提升完播、点赞和分享等关键数据。

景别作为影片视觉呈现的重要元素之一，有着不可忽视的作用。恰当运用景别可以提升影片的质量，更好地传递信息、表达主题。在影像摄制过程中，创作者要始终保持对景别的审视和判断。

二、景深

景深，指的是对焦目标前后能够清晰成像的范围。景深决定了图像中哪些区域是清晰的，哪些区域是模糊的。在摄影和摄像中，通过控制景深可以极大地影响画面表现效果。大小景深对比如图7-2所示。

（a）小景深　　　　　　　　　　　　　　（b）大景深

图7-2　大小景深对比

在电影诞生之初，由于电影的投影只在二维平面（幕布）上呈现，画面的空间深度几乎没有被利用过。现在的创作者已经清晰地意识到，考虑画面景深时，就是在设计画面的三维层次。画面拍摄方向上能获得多大的置景空间，与景深直接相关。通常在拍摄方向上分多个层次安排被摄对象，于是也就有了相对主体距离摄像机由近到远的前景、后景、背景，如图7-3所示。

当只有被摄主体清晰成像，前后景都模糊时，称为小景深或浅景深。镜头中主体的前后景清晰，成像范围较小，画面信息较为集中，主体突出，带有专注的情绪效果。

当从前景到背景的大部分区域都能够清晰成像，即画面整体清晰时，称为大景深或深景深。大景深镜头也称为深焦镜头、景深镜头，它在拍摄方向上清晰成像范

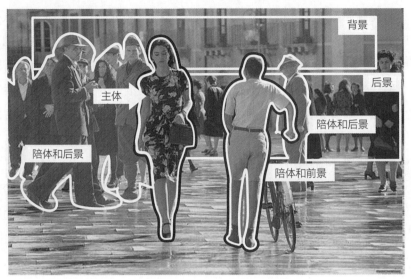

图7-3 构图的层次和元素

围大，能够展示层次更丰富的画面，因而画面信息也能更丰富，观众在欣赏时有更大的选择自由。

拍摄时，景深一般受镜头焦距、光圈大小和拍摄距离三个要素共同影响，具体关系如下。

（1）光圈与景深。光圈越大（光圈的数值小），景深越小；光圈越小（光圈的数值大），景深越大。

（2）焦距与景深。镜头焦距越短（广角），景深越大；镜头焦距越长（长焦），景深越小。

（3）拍摄距离与景深。拍摄距离越近，景深越小；拍摄距离越远，景深越大。

三、主体

被摄对象还会由重要性区别出是主体还是陪体，主体通常处在画面的视觉中心，是画面的重点内容，也是拍摄过程中取景、调焦和曝光的主要对象；陪体是画面中作为主体陪衬存在的对象，通过与主体构成特定关系参与画面表达。所以，构图时首先要考虑取景范围是否恰当、对焦是否准确、曝光是否充足、重要信息是否被遮挡等。

构图是关于"展示什么"以及"怎么展示"的技巧。画面可以只有主体而无陪体，但若想高效地完成画面构图并创造意蕴，不妨遵循"有技巧地突出主体，恰当地加入陪体"这一思路。

为了避免画面被无序的信息塞满，构图会围绕主体进行，以此提示观众关注的焦点。所以，画面内应当存在一个聚焦系统。居于画面中心的、占幅更大的、光或色对比强烈的对象，通常更加瞩目。还可以运用透视突出主体（图7-4），因为观众往往会追随透视线的方向，当观众关注到这些线条汇聚的方式时，某些隐含的信息便呼之欲出了。类似的还有"画中画"，画面内的框架结构不仅能以规整的视觉形式"圈出"主体，也经常被作为隔板使用（图7-5）。特殊的前景也可以是创造潜台词的视觉装置（图7-6）。

很多时候，仅依赖主体不足以传递信息，那么就需要在画面中加入作为陪体存在的其他元素。陪体能以各种形式来突出主体，同时最大限度地增加构图的意义。如图7-7所示，采用中心法构图，红灯笼和留声机作为陪体分别暗示了女主的当下处境和过往身份，共同出现则是提示新、旧时代价值观的碰撞；同时，陪体在视觉上也能够增加层次、均衡画面。

图7-4 《大红灯笼高高挂》画面（1）

图7-5 《中国合伙人》画面

图7-6 《让子弹飞》画面

图7-7 《大红灯笼高高挂》画面（2）

任务二　运动镜头

一、固定镜头

早期电影因为很大程度上受舞台艺术影响，基本采用固定镜头拍摄。固定镜头指摄像机机位、机身、焦距"三固定"拍摄的镜头，它能带来较为稳定的视觉感受。现代影视作品设计固定镜头，则更多是为了保持形式上的克制，进而给观众客观、平和、庄重等观感。一些创作者还会利用固定镜头的"静观"姿态，达到"隐藏摄像机"的目的。

固定镜头的缺点在于它视点、视域单一，难以表现大范围的运动和较复杂的空间。在实际运用中，固定镜头有赖于运动镜头的配合。

二、运动镜头的拍摄方法

运动性是影视画面最独特、最重要的特征，它匹配了影视艺术的根本特点，即不仅能再现现实的三维空间，还能表现时间的流动过程（故称影视艺术为"四维艺术"），并使影视艺术区别于绘画、雕塑、摄影等造型艺术，而成为时空艺术。

拍摄方式

运动镜头指摄像机在运动中表现被摄对象，其主要拍摄方式有推、拉、摇、移、跟。

1．推

通过推进摄像机向前接近主体，达到突出主体、提炼画面信息的效果，也可以通过变焦实现。它能够引导观众捕捉人物的细腻表情和情绪，将观众带入人物的内心世界、思维活动。

2．拉

拉镜头在技术上与推镜头相反，通过摄像机向后远离主体或变焦实现。拉的过程中，主体将进入更大的环境背景，逐渐远离的视觉效果还能带来疏远、分离、不被信任等感受，还可以给人逐渐退出现场的结束感。

3．摇

摇是指摄像机机位不动，只有机身作上下、倾斜等旋转运动。摇常用于跟随主体、连接景物，也适用于展现主观视角。摇拍速度可快可慢（极快为"甩"镜头），各具意境。

4. 移

移是指拍摄时机位发生变化。移动方向包括横向移动、纵深移动、升降移动等。镜头画面变化流畅，富有动感。

5. 跟

跟是指摄像机镜头始终跟随被摄主体进行拍摄，使运动中的被摄主体始终保留在画面内，强调"跟随"，可以理解为运动镜头的综合运用结果。

三、运动镜头的表现效果

首先，运动镜头突破了固定画框的局限，延伸了画面空间，可以在一个镜头中得到不同构图、视角的画面，画面的光线、色彩也在运动中不断变化，强化了影像再现现实的功能。

其次，镜头运动的速度、方向等变化，与镜头的延续时间一同参与了影像节奏的创造。例如，镜头快速移动或变焦可以加快画面的节奏，带来紧张、喧闹的观感，而镜头的缓慢移动或变焦则可以减慢画面的节奏，带来慵懒、沉静的观感。因此，镜头运动可以用来调整影像节奏，以满足不同的表达需要。

此外，镜头运动还可以引导观众的情绪，且不同的运镜效果不同。例如，通过镜头的移动或变焦来强调一个人物或物体，可以让观众更加关注此对象，并产生某种期待或忧虑。又如，快速、猛烈的运镜可用于表现急迫、惊恐等，而缓慢、柔和的运镜则可用于表现温柔、沉着等。

总之，运动镜头是视频中不可或缺的元素之一，它能够通过调整画面的运动和视角来影响视频的节奏和情绪，从而实现作品更好的艺术效果。

任务三　场面调度

起初，场面调度用于指导剧场导演如何将动作舞台化，包括对演员的行动路线、表演位置和演员之间的交流活动等进行艺术性处理。后来，场面调度的概念被引入电影艺术中，指导创作者安排画面中的视觉元素，以实现艺术表达效果。

不同研究者对场面调度的元素有不同的界定。例如，大卫·波德维尔（David Bordwell）和克里斯汀·汤普森（Kristin Thompson）认为调度的元素包括布景、服装与化妆、灯光和演出（动作与表演）；路易斯·贾内梯（Louis Giannetti）认为调

度的元素包括景框、构图和设计、区域空间、距离关系以及开放与封闭的形式；另有学者则认为场面调度的元素包括布景、取景、照明、象征（母题）、服装、化妆和道具等。

总之，场面调度是通过对景框内视觉元素的精心安排来进行表达的关键工具。当视频创作进入拍摄阶段，场面调度至关重要。在进行场面调度时，需要充分了解剧本要求，明确每个场景的表达要点和情感内涵，以便做出最佳决策。

一、演员的调度

演员的表演质量直接影响作品的品质和观众的接受程度。

首先，在安排演员时需要根据角色特点做出选择，并在开拍前与演员进行详细的沟通和讨论。在拍摄过程中，导演也要与演员紧密协作，并关注以下几个方面。

1．演员的表演

导演需要指导演员表演，让他们按照自己设定的要求来表演角色。在指导时要注意控制表演的情感和节奏，让演员在表演中不失真实感和自然感。

2．情感的表达

导演需要与演员进行沟通，让演员理解角色的情感状态，进而表达出来。情感的表达不只是通过台词，也可以通过面部表情、眼神和肢体动作。

3．动作和位置

演员的动作和位置，影响着演员与表演环境的关系，还影响着演员们之间的互动效果、相对位置变化。调度中不仅要确保演员的动作自如、与情绪相符，还要确保演员之间的交流和情感表现自然流畅，符合剧本的要求和导演的意图。

4．化妆和造型

演员调度还需要考虑服装和化妆方面的准备工作，安排化妆和服装工作人员在不同场景和时间的工作内容和方式，以确保演员的形象与角色相符，同时要注意妆容和服装前后一致。

二、摄像和灯光

在场面调度中，摄影师和灯光师需要根据导演的指示和剧本的要求，协调好摄像机的位置、运动和灯光的角度、强度等，以达到最佳的表达效果。

1．摄像调度

具体来说，摄像调度的工作内容如下。

（1）确定摄像机的位置和角度。根据剧本和导演的要求，摄影师需要确定摄像机的位置和角度，以便拍摄出最佳画面。例如，要拍摄一个宽阔的景象，摄影师可能需要选择一个高处位置进行拍摄；如果需要表现角色的情绪和内心，摄影师可能需要选择一个特定角度的近距离机位。

（2）确定摄像机的运动路径。在拍摄某些场景时，需要对摄像机进行移动，例如跟随角色的行动或追逐场景中的物体。在这种情况下，摄影师需要确定摄像机的运动路径，以确保最终的画面效果符合创作意图。

（3）确定拍摄的镜头。根据场景和角色的要求，摄影师需要选择最适合的拍摄镜头，以达到最佳的视觉效果和情感表现。

2．灯光调度

灯光调度包括以下内容。

（1）确定灯光的位置。灯光位置的调度包括灯光的水平和垂直角度、照明的距离和范围，这将直接影响画面亮部和暗部的分布、被摄对象在画面中被突显的方式、画面景深的大小等。

（2）确定灯光的强度和色温。灯光师还需要根据场景和角色的需要，确定灯光的强度和色温。灯光强度将影响光的软硬，配合光的位置可以确定画面影调。色温则决定了画面的整体色调。

三、道具和布景

场面调度中对道具和布景的调度，是指根据剧本要求，准备和布置所需要的道具和布景。

道具和布景调度需要考虑场景、角色和情节的需求。道具的选择应该符合角色个性、时代背景和环境要求；同时，需要考虑道具的尺寸、材质和颜色等，以确保其在画面中的自然呈现。布景的选择和设计应该符合剧本的要求和导演的意图，同时需要考虑场地大小、形状和光线等因素。

道具和布景调度还需要充分考虑时间安排和成本控制，以保证整个拍摄过程的顺利进行，并且不超过预算。

场面调度需要较强的大局观和工程意识，是视频摄制参与人员密切合作的过程。

任务四　轴线原则

轴线原则的理解和运用，对视频的前期设计、中期拍摄、后期制作均有重要意义，是衡量摄制专业水平的标准之一。正确运用轴线原则，能够保持画面稳定、优化镜头效果，使观众更容易理解场景中的人物关系和空间结构，进而增强作品的表达效果。

一、轴线与轴线原则

轴线是由被摄对象的视线方向、运动方向或对象之间的位置关系所确定的一条假定的直线，取决于单一被摄对象（一个或可视为整体的一个群体）视线或运动方向的轴线为方向轴线；由多个被摄对象基于交流关系确定的轴线为关系轴线。

轴线原则也称为180°（假想线）原则，即在一个场景中拍摄多个相连镜头时，为了保证画面方向感与空间感的前后一致，应在轴线一侧180°内架设机位进行拍摄。

理解轴线原则需要注意以下几点。

①影视艺术本质上是一种用二维屏幕表现三维空间的艺术，屏幕的四个边框成为重构空间的参照。所以当三维世界中的空间关系很可能因为拍摄机位的变化而变化时，轴线也就成为人物关系和运动方向重新建构的重要依据。

②轴线原则的运用是伴随剪辑而发生的。在连续的画面中，观众对视觉空间的观察和理解也是连贯的。只有当画面跳转，观众需要就画面内容的空间关系进行新一轮运算时，轴线原则的作用方得以突显。

③轴线是一条虚拟的线，现实中并不存在，其存在目的是构建视觉空间参照体系，保持拍摄对象在画面中位置、关系的连续性和一致性，减轻观众在观影过程中的空间想象负担，以免分散了本应投之于人物、情节的注意力。

二、遵循轴线原则的基本拍摄方法

方向轴线的运用较为简单，被摄对象存在运动的情况下，注意运动过程切分和画面构图控制，以保证前后镜的连贯性即可。图7-8（a）中，遵循轴线规律，两个机位拍摄的镜头在运动方向上是连续一致的。图7-8（b）中，未遵循轴线规律，两个机位拍摄的镜头在运动方向上正好相反，但实际上拍摄对象的运动方向并未发生变化。

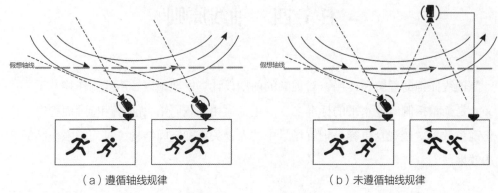

（a）遵循轴线规律　　　　　　　　　　（b）未遵循轴线规律

图7-8　方向轴线的运用

关系轴线的运用则稍复杂，在此重点介绍双人对话场景的拍摄方法。若遇到更多对象参与的交流场面，将其调度为双方交流场面来处理，便于初学者掌握，也是避免轴线过于复杂的常见操作，如图7-9所示，A和B为被摄对象。

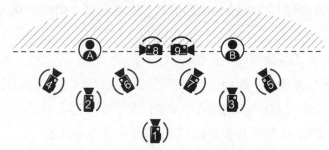

图7-9　双人对话拍摄机位设置（遵循轴线规律）

机位1摄取的为该场景的主镜头。主镜头大多为全景镜头，应较为完整地呈现场景和角色的相对位置；同时，主镜头确定了该场景的轴线关系，这个场景内的其他镜头都应以此为依据。

机位2，3与机位1方向一致，故称为平行镜头，与主镜头的区别在于摄取画面的景别较小，可用于着重表现不同的被摄对象。

机位4，5摄取的为外反拍镜头，又称过肩镜头。

机位6，7摄取的为内反拍镜头，又称正反打镜头。

机位8，9是内反拍的极端位置，又称齐轴（骑轴）镜头，所摄取的画面中被摄对象直面观众，画面内外能产生较强的交流感，且画面无明显的方向感。

机位1～9均位于轴线同一侧的180°内，所以它们摄取的画面可以自由组合，不会导致影像空间中出现位置和方向错乱。

一般情况下，用于建立场景的主镜头是不可或缺的，其余镜头可按表达需要进行选择和设计。以影片《非诚勿扰》9min40s处开始的双人对话场景为例，选段以表现其中一位角色主观视角的齐轴镜头开始，后接全景主镜头，交代对话双方在餐厅中相对落座的基本情况，再循环切换外反拍、内反拍、主镜头、平行镜头，角色方位关系清晰，相互间交流感自然，画面组接流畅。

双人对话的拍摄方法

三、越轴拍摄

在实际创作中，为了追求更丰富、灵活、富有表现力的画面表达，又往往要打破轴线原则，以多变的拍摄角度全方位、立体化地塑造银幕时空。其中涉及的技巧称为越轴，即摄像机越过原先的轴线，到轴线的另一侧区域进行拍摄。其方法可归纳为以下两种。

①通过插入中性镜头，即无明显方向性的镜头作为视觉缓冲，而后越过轴线进行拍摄，可以插入的镜头包括齐轴镜头、特写镜头、主观镜头、空镜头等。

②通过被摄对象运动或拍摄机位运动，重构轴线关系，而后依据新的轴线关系进行拍摄。

在电影史上确实有不少专业人士选择"背叛"观众的视觉直觉和心理预期，直接跳过轴线进行拍摄。例如戈达尔在《筋疲力尽》中，多次连续跳轴，以暗示主角人生的混乱、茫然和不羁，又如库布里克在《闪灵》中刻意跳轴拍摄的对话场景，加强了影片荒诞、诡谲的气氛。但这些堪称神来之笔的镜头设计，都建立在极其深厚的创作基础上，不可轻易模仿，以免画虎类犬。

常见的越轴方法

必须一提的是，当下传播环境中，摄制较为粗糙的视频作品经常会无依据、无必要地跳轴，实是对银幕空间一致性、影像表达流畅度的破坏，不符合视听创作规律，是不可取的。

任务训练

请运用本项目所学知识，完成以下任务。

一、画面表达训练任务

自由选择想要表达的概念，可以是情绪或气氛，如喜悦、温馨、激动、紧张、悲伤等；也可以是事件或场景，如日出、雨天、独自漫步等。使用摄像设备进行拍摄，确保画面质量。时长不超过2min。

评分标准如下。

1. 表达准确性（35分）：视频能够清晰表达所选的概念，使观众能够准确理解所要传达的信息。

2. 画面表现力（35分）：能够运用本单元所学知识，灵活构图、运镜，充分调度视觉要素进行表达。

3. 整体流畅度（20分）：视频流畅、完整，表达上无明显断层。

4. 作品原创性（10分）：展现参与者的创造力，通过画面、场景和人物的安排，使作品具有独特的视觉风格。

二、项目拍摄阶段任务

结合本单元知识，打磨分镜；完成视频拍摄；查看拍摄完成的素材；进行自评、互评。

项目八

时光之美：延时摄影和高速摄影

延时摄影和高速摄影是来自时间的力量，会带给观众全新的视觉观感。延时摄影充分呈现了时光的浓缩之美，高速摄影则充分呈现了时光的细节之美。

知识目标

1. 掌握延时摄影的原理和艺术特点。
2. 掌握高速摄影的原理。
3. 了解延时摄影的应用场景和拍摄程序。
4. 掌握延时摄影的注意事项。
5. 了解延时摄影的类型。

技能目标

1. 能够选择合适的延时摄影拍摄对象。
2. 掌握正确设置时间间隔的技能。
3. 具备利用软件处理延时摄影素材的能力。
4. 能够恰当使用延时摄影素材。

素质目标

所选择的延时摄影视频案例充分展现了祖国的大好河山，通过学习延时摄影技术，激发学生的爱国情怀和民族自豪感。

任务一　延时摄影和高速摄影

在影视作品或各类视频中经常会看到这样一种视觉奇观，鲜花在瞬间绽放、种子破土而出、摩天大楼忽然拔地而起、夜空中斗转星移、风起云涌、云卷云舒、日出日落……本来在现实世界中不易察觉的变化，在影像中被加速呈现出来，好像世界变快了，改变了我们对时间的感知，让我们切身感受到了时光的流逝，从镜头中体会到了"朝如青丝暮成雪"。这种视觉效果往往都使用了一种特殊的拍摄方式——延时摄影。

延时摄影也称为低速摄影、微速摄影、缩时摄影、降格拍摄、逐格拍摄、间隔拍摄，被广泛运用在电影、电视剧、纪录片、广告、短视频等不同类型的片子中。与其他摄影相比较，延时摄影的主要特点就是把间隔拍摄的照片序列通过视频的帧序列来播放，将长时间范围内的事物变化以短时间表现出来。延时摄影原本源于生物科学研究的一种摄影手段，以前由于拍摄成本高，应用并不广泛，如今已经颇为常见，为越来越多的人所掌握，特别是近几年兴起了一股延时摄影的热潮，互联网上的延时摄影作品已经是浩如烟海。

其实，延时摄影在电影发展的早期就已经出现，据资料记载，1898年乔治·梅里爱（Georges Méliès）在其影片《家乐福歌剧院》（*Carrefour De L'Opera*）中首次使用了延时摄影技术。1982年，纪录片《失去平衡的生活》（*Life Out of Balance*）成为第一部成熟应用延时摄影技术拍摄的电影，该片包含了大量由摄影师罗恩·弗里克（Ron Fricke）用延时摄影技术拍摄的流云、人群和城市等画面，之后他又继续在自己导演的电影中探索延时摄影，如《时空》（*Chronos*）、《天地玄黄》（*Baraka*）、《轮回》（*Samsara*）等，罗恩·弗里克也成为早期延时摄影的标志性人物。

但是由于影像技术的限制，延时摄影在相当长的时间内并未得到普及，只能为专业人士所使用，正是摄影摄像技术的不断发展让延时摄影焕发勃勃生机，今天很多照相机、摄像机都具备了延时摄影功能，即使是手机都已经具备了延时摄影的功能，这为拍摄延时摄影提供了非常大的便利。

一、延时摄影和高速摄影

1．关于延时摄影

延时摄影是利用照相机每隔一定的时间拍摄一张图片，在连续拍摄一定数量的画面后利用设备自有功能或后期软件处理成动态的视频，从而将延续时间比较长的动态过程压缩到一个相对较短的时间内，给人时间压缩的动态画面。很多照相机需要外置定时控制器来实现延时摄影。用照相机拍摄延时摄影的过程类似制作定格动画，即把拍摄到的单个静止图片串联起来，获得一个动态视频。

间隔拍摄也叫定时拍摄，是利用摄像机（需要有间隔拍摄的功能）每隔一定时间拍摄一帧画面，从而将延续时间比较长的动态过程压缩到一个相对较短的时间内，给人时间压缩的动态画面，电影里称为逐格拍摄。

延时摄影和间隔拍摄的最终效果并无差别，只是使用的拍摄设备不同，所以叫法也就不一样，现在延时摄影的叫法更常用。

电影之所以是动态连续的影像就是每秒钟连续播放24张图片（PAL制式电视是每秒25帧，帧是视频中最小单位的单幅影像画面，相当于电影胶片上的一格，在动画软件的时间轴上表现为一格或一个标记）。如果拍摄时的帧速率是25帧/s，播放时的帧速率也是25帧/s，那么播放出来的效果就和人眼看到的真实世界几乎没有差异；但是如果拍摄时的帧速率小于25帧/s，例如每秒拍摄1帧画面，再以25帧/s的帧速率播放时，拍摄对象的速度就会被放大25倍，这就是产生延时摄影视觉效果的原因，如图8-1所示。而如果拍摄时的帧速率大于25帧/s，例如每秒拍摄250帧，再以25帧/s的帧速率播放，拍摄对象的速度就会被放慢10倍，这就是高速摄影。

延时摄影的魅力在于通过低帧速率获得影像，然后用正常的电影电视播放速率播放，可以把肉眼看不到的很多变化的景象展现出来，这些都是常规摄影没有办法达到的。例如，可以用延时摄影的方式记录蝴蝶破茧而出、食物腐烂的过程。

（a）摄像机拍摄帧速率1帧/s

（b）播放帧速率25帧/s

图8-1　延时摄影示意图

2. 关于高速摄影

（1）高速摄影。高速摄影与延时摄影恰恰相反，其拍摄时的帧速率远远高于25帧/s，然后以25帧/s的帧速率进行播放，可以将瞬间发生的动作高速记录下来，把动作放慢，从而造成特有的艺术魅力，让观众能够看见平时根本无法仔细观看的瞬间，如图8-2所示。那么每秒拍摄多少帧画面才算得上是高速摄影呢？2004年，在美国召开的第二十六届国际高速摄影和光子学会议上，把高速摄影定义为速度大于128幅/s，可连续获得3幅以上的摄影。高速摄影在科学研究领域的应用非常广泛，特别是在弹道学、碰撞实验、高速粒子运动实验、材料学、气囊膨胀实验、燃烧实验、电弧运动、离子束运动、流体力学、喷射实验、爆炸分析以及其他超高速运动领域。

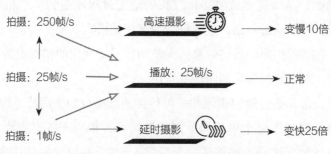

图8-2　延时摄影和高速摄影示意图

如果使用250帧/s的帧速率拍摄，播放时还是25帧/s，那么在画面中呈现拍摄对象的运动速度只有正常的1/10。

（2）高速摄影的艺术效果。视频作品中有屏幕时间、真实时间和主观时间三种类型的时间。如果说延时摄影是时间的压缩器，俗称"快镜头"；那么高速摄影则是时间的放大器，俗称"慢镜头"。高速摄影拉长了屏幕时间，使其大于真实时间。对于屏幕时间快慢的感受则因人而异。

高速摄影多用来展现快速运动的物体，如爆破的瞬间、子弹出膛的瞬间、跳水运动员入水的瞬间、鸟起飞的瞬间、赛马奔跑的瞬间等。高速摄影可以将运动物体在运动时的动作细节呈现给观众，满足了人们的好奇心，甚至可以让人们看到肉眼无法看到的细节。同时将平时司空见惯的瞬间运动，通过转换产生视觉上的陌生感，造成很强的视觉冲击。

高速摄影也可以用来拍摄人的动作（也可以在前期拍摄时以正常帧速率拍摄，后期剪辑时放慢视频的播放速度），来渲染强烈的主观情绪，"放大"细腻的情感和微妙的情绪，例如人从高处跌落或倒下，甚至穿衣戴帽等动作，造成极慢的动作，形成独特的艺术效果。高速摄影也是武侠片常用的一种摄影技术，例如电影《英雄》在多处打斗的场面都用到了高速摄影技术。

屏幕时间小于真实时间的极端案例是"子弹时间"，也称计算机辅助的摄影技术模拟变速特效，它得名于1999年的电影《黑客帝国》（*The Matrix*）。之前，它被称为"时间切割"或"时间冻结"。时间具有一维单向性，这决定了在现实世界中的我们在某一时间点只能以单向度的视角观察某一事件。而"子弹时间"却让我们在某一时间点看到了同一事件在不同空间维度上的瞬间。让时间凝固，对空间进行多维度的展示。它既强调了时间，也强调了空间，创造了一种多方位的时空美学，极大地丰富了观众的视听体验。

高速摄影
片段一

高速摄影
片段二

（3）高速摄影的拍摄。如果说延时摄影表现的是时光流逝，高速摄影则表现的是时间凝固。通俗来说，延时摄影是把"慢的变快"，高速摄影则是把"快的变慢"。例如延时摄影适合拍摄"花开"，而高速摄影则适合拍摄"花落"，因为一般"花开"相对于"花落"来说是一个漫长的过程，所以适合使用延时摄影，而"花落"往往是一瞬间，所以适合使用高速摄影。

只有少数摄像机或照相机能够拍摄高速摄影，例如索尼NEX-FS700可以选用的高速摄影帧速率在200～480帧/s，适合拍摄日常生活中的运动物体，如奔跑、投掷、水花、飞鸟等主题，不适合极端情况拍摄，如子弹、爆炸、液体凝固等，如果要拍摄出膛的子弹，高速摄影的帧速率要在30000帧/s左右。不过现在几乎所有手机都有拍摄高速摄影的功能，如苹果手机可以选120帧/s或240帧/s来拍摄，如图8-3所示。

需要说明，慢放效果（正常帧速率拍摄，后期软件中使用慢速效果）和高速摄影还是有很大的区别，特别是在表现高速运动的物体时，例如水滴、投掷的物体等，使用慢放效果很可能达不到想要的效果，因为在拍摄时并没有拍到运动物体的细节，再怎么放慢速度，也无法呈现没有拍摄到的细节，只能通过高速摄影呈现更多的运动瞬间和细节。

图8-3　苹果手机中的高速
摄影为"慢动作"

案例

《森林之歌》

11集纪录片《森林之歌》（2007年），导演为陈晓卿、马伟平。该系列纪录片既使用了延时摄影，也使用了高速摄影。延时摄影将植物缓慢的变化过程浓缩到一

瞬间，有效地展现了森林之美。在第1集总论中，开头便是春雨过后大地上成片的绿芽破土而出、树枝上嫩叶生长的画面，让人真切地感受到了春天的生机勃勃。其中，3min 9s开始的一个时长3s的镜头用仰拍的视角展现了一棵大树从枯枝败叶到绿满树冠的全过程，让人叹为观止。高速摄影展现的是瞬息之美。第10集中，在17min 27s，36min 33s，38min 7s等处用高速摄影展现了碧凤蝶飞行的姿态，增添了蝴蝶的优雅。在39min 39s处的高速摄影采用了仰拍的机位，展现了两只碧凤蝶在竹林中翩翩起舞的唯美画面。

二、延时摄影的艺术特点

1. 加快变化速度

延时摄影可以成倍放大被摄对象的运动和变化速度。拍摄对象缓慢变化的过程被浓缩在较短的时间内，给观众呈现出平时用肉眼无法察觉的变化。例如，在延时摄影下天空中本来缓慢移动的云朵可以快速漂移，肉眼无法察觉变化的阴影也可以移动起来。

延时摄影对于运动速度的夸张特点，在拍摄成群运动物体的时候，能够给观众带来忙乱、不安、躁动的心理影响。如果在表达这种情绪的时候，也可以使用延时摄影。

2. 压缩时间

压缩时间是延时摄影的最重要特征，如花儿瞬间绽放、人群川流不息、白云倏忽飘远、摩天大楼忽然拔地而起等。延时摄影可以将数天、数月，甚至是数年中缓慢发生变化的事物压缩在几分钟或几秒钟之内完成，例如延时摄影下的花开可以在刹那完成、建筑物在瞬间被构建起来、一年四季的风景变化可以被浓缩在几秒钟内展现给观众。

3. 时光流逝感

延时摄影是由Time-lapse Photography翻译而来的，Time-lapse直译就是时间流逝。时间流逝无疑是延时摄影最显著的外在表现特征，延时摄影本质上是关于时间的艺术。延时摄影通常会让观众产生时光流逝的强烈感受，同时也营造出了一种视觉奇观，因为延时摄影给观众呈现了日常生活中用肉眼无法觉察的变化，提供了一种全新的视觉体验。同时，在此基础上也延伸出繁华的城市、拥挤的人群、忙碌的生活、生命的兴替等视觉意象，给人世事变迁、沧海桑田的感受。正如中国传媒大学徐竟涵老师所说，延时摄影通过降格拍摄"浓缩"时空，"观古今于须臾，抚四海于一瞬"，使观众从更为宏观的角度体验时间的流逝。

4．时间的全景

延时摄影与高速摄影呈现的是时间的两极，展现的是时间之美，一个极快，另一个极慢，就是俗称的"快镜头"和"慢镜头"。如果说高速摄影是关于时间的特写，呈现的是微观动作和微观时间，那么延时摄影则在某种程度上就是关于"时间"的全景，表现的是宏观时间，打开了拍摄"时间"的全能视角，类似空中俯拍大地，让观众站在山巅俯瞰奔腾不息的时间长河。

总之，延时摄影改变了人们对时间的日常感知，时间本来是人们熟悉的事物，但是延时摄影却将其以另一副陌生的面孔展现了出来。正如美国著名导演罗恩·弗里克（Ron Fricke）所说："我爱延时摄影，它让司空见惯的东西变得不同寻常。"延时摄影是对时间的一种"陌生化"表现。"陌生化"是将熟悉的事物或景象，用人们不太熟悉的形式呈现出来，从而引起人们的注意和思考。"陌生化"理论是俄国著名文艺理论家什克洛夫斯基在研究诗歌创作时所提出的一种理论，创作者可以把"陌生化"理论看成理解艺术创作的一把钥匙。

三、延时摄影的应用

1．独立成片

鉴于延时摄影所产生的视觉效果，这种拍摄方式完全有能力支撑起一部完整的短片，也就是说整个作品几乎全部或大部分都由延时摄影的影像素材构成，其题材通常是城市宣传片或者风光宣传片，如《韵动中国》《大美安徽》《西藏星空》《圣域》《天津》《杭州映像诗》等。《韵动中国》《西藏星空》《圣域》几乎全部都由延时摄影构成，10min城市形象片《天津》大部分由延时摄影构成，其比例达到了50%左右。这种类型的片子通常没有故事、没有旁白、没有解说词，仅由画面和音乐构成，以时间或空间为剪辑主线或者混剪。这类片子的时间一般不会太长，通常在10min之内，如果时间过长，观众很有可能产生视觉疲劳，因为单纯依靠延时摄影这一手段，由一种形式美组成的视觉奇观，时间过长就显得过于单调与重复。

> **案例**
>
> ##### 《韵动中国2015》
>
> 中国延时摄影联盟出品的《韵动中国2015》首次大规模聚集全国各地优秀延时摄影镜头，由国内外70多位摄影师历时一年，走遍了祖国神州大地，通过真实影像的记载，用20万张照片，呈现了58个城市，分别从自然风光、城市空间和人文景观展现了大美中国。片长9min，结构段落分为华、耀、诗三个篇章，不同篇章的内容和侧重点

不同，以日出和日落开始，以星空结束，向观众展示了"三天"祖国壮丽山河。在具体展示中，时间和空间以碎片化方式呈现，不同镜头之间由共同主题紧密关联，而在承接上打破现实逻辑性。后来又陆续有了《韵动中国2019》《韵动中国2021》。

2. 点缀正片

延时摄影最为常见的一种用法是作为正片中的一部分而存在，起到点缀、空镜头和气氛烘托的作用。2015年央视春晚的片头，延时摄影占据了大半篇幅，起到了烘托气氛和导引情绪的作用，是整台节目的点睛之笔。延时摄影在正片中也可以用于转场镜头或呈现时光的流逝；或者用来呈现某种特殊的视觉奇观，例如纪录片《轮回》中麦加朝圣的片段就使用了延时摄影的手段，大大增强了视觉上的冲击力，强化了仪式感和形式感；或者用来表示现代社会快节奏的生活、表现事物的发展过程等，作用可以说是多种多样。纪录片、宣传片、广告片、电视剧和电视节目等都可以使用延时摄影的拍摄手段，特别是在纪录片中更为常见。纪录片《厉害了，我的国》中有15.7%的镜头使用了延时摄影，纪录片《天地玄黄》从曼哈顿繁华的街头到东京忙碌的地铁、从非洲大地到浩瀚星空，其中都运用了大量的延时摄影镜头。近些年电视剧也开始大胆采用延时摄影的拍摄手段，例如美国电视剧《纸牌屋》第一季的片头就全部采用了延时摄影的拍摄方式。

案例

《天地玄黄》

纪录片《天地玄黄》(*Baraka*)，导演为罗恩·弗里克 (Ron Fricke)，1992年9月公映，片长96min，历时14个月，穿越24个国家，投资400万美元，使用了70mm规格的胶片。Baraka出自希伯来语，意为"福祉"。全片只有音乐与影像，并无对白，视觉效果震撼。整部影片唯美的镜头语言也在一定程度上开创了纪录片新的镜头美学和拍摄标准。此片中出现了大量延时摄影的镜头，从纽约的中央车站候车大厅到东京地铁站、从现代化的养鸡场到写字楼里匆忙进出的人群、最后片尾出现的浩瀚星空镜头等。这些延时摄影镜头在片中起到了非常重要的作用，很大程度上烘托和展现了主题思想。例如在为了表现东京街头繁忙的人群时，片中采用了俯拍加延时摄影的方式，刹那之间汹涌的人潮穿过斑马线，那种都市中的忙碌跃然纸上，如图8-4所示。如今这一镜头已经成为经典镜头，被各种类型的影视作品模仿。

3. 影像档案

由于延时摄影可以把较长时间的事物发展变化记录在较短的时间内，所以延时

图8-4 纪录片《天地玄黄》画面

摄影可以用来记录事物发展变化的整个过程，这些延时摄影的视频资料日后可以成为影像档案，特别适合用来记录一些重要建筑物的兴建过程或城市景观的改造过程等。例如2011年3月25日，天眼（FAST）工程正式开工建设，2016年7月主体工程顺利完工。拍摄团队通过不到1min的延时摄影向全世界展示了整个天眼工程的建造过程，记录了天眼工程历时5.5年的建造全过程，通过这种艺术创作手段也向世界展示了中国速度和中国技术，令世界瞩目，让每一个国人心生骄傲。

4．科学研究

延时摄影可以用于生物演变、天气变化、化学反应或天文现象等方面的科学研究，例如可以用来记录种子发芽、食物腐烂、云海、星空运行轨迹等。

任务二　如何拍摄延时摄影

一、制作延时摄影视频的基本步骤

在拍摄制作延时摄影视频时，一般需要以下六个步骤。

1．选择拍摄器材

根据拍摄内容和自身条件选择延时摄影的拍摄器材，所选拍摄器材必须具有延时摄影的拍摄功能，并且一定要准备好辅助设备。一般来讲，三脚架或其他拍摄稳定器材为必备器材。

2．设置延时摄影

延时摄影一般都需要进行单独设置，特别是摄像机，需要在菜单中打开延时摄影（间隔拍摄）的拍摄功能。

3．选择间隔时间

在拍摄时，根据拍摄对象和预期效果，必须选择合适的时间间隔，这直接决定了延时摄影能否拍摄成功（后面会重点讲述如何设置时间间隔）。

4．进行构图

选择拍摄内容，再进行拍摄构图。因为延时摄影一般拍摄时间较长，所以在构图时一定要谨慎仔细，可以先试拍一段再进行正式拍摄。如果在拍摄过程中再修正构图，就会浪费时间，错过拍摄时机。

另外，在构图时需要预判拍摄对象的运动轨迹，要想获得较好的效果，必须对拍摄对象的运动方向进行判断。

5．开始录制

做好前期准备工作，就可以开始录制了。需要注意的是，无论是选择照相机还是摄像机，在进行延时摄影拍摄时都无法记录同期声，只能记录画面。因为需要间隔一定时间才拍摄画面，所以摄像机在拍摄延时摄影的过程中，其机身上的红色指示灯会每间隔一定时间闪烁一次，而不是一直处于亮起状态。

6．整理素材与后期剪辑

拍摄结束后，需要对拍摄延时摄影的素材进行整理和筛选，如果是使用照相机拍摄的静止图片，就需要用Adobe Premiere Pro，Adobe LightRoom等后期剪辑软件对图片进行设置和处理，形成动态视频。

延时摄影拍摄时需要特别注意对拍摄器材选择、拍摄对象选择、时间间隔设置等关键问题的处理。

二、拍摄器材选择

拍摄延时摄影首先面临的是拍摄器材的选择，目前的选择有摄像机、照相机和手机三种。首先，并不是所有摄像机都有延时摄影的功能，所选择的摄像机必须有间隔拍摄功能（Interval Record），间隔时间可以按照需求设定间隔拍摄的具体参数，摄像机型号不同，间隔时间设置的限制不同。有些照相机内部菜单就集成了快门间隔的设置功能，例如尼康大部分单反数码照相机都内置了电子定时器，可以直接用来拍摄延时摄影。大多数照相机并不具备设置快门间隔的功能，这时就需要配备外置定时快门控制器来解决这一问题。外置定时快门控制器分有线和无线两种类型，购买时注意接口要和照相机的接口匹配，如图8-5和图8-6所示。

目前智能手机基本具备延时摄影的拍摄功能，无论是安卓操作系统还是苹果操作系统或其他操作系统。以苹果手机为例，苹果手机自带了延时摄影与高速摄影

图8-5 外置有线快门控制器

图8-6 外置无线快门控制器

的功能，但是不能进行间隔时间的设置，拍摄时间间隔是固定的，要想充分利用延时摄影功能，必须在手机应用商店里下载相关延时摄影软件，如图8-7所示。手机便携性强，给延时摄影拍摄提供了极大方便，几乎可以随时随地进行拍摄，但是无论在画面清晰度上还是参数设置上，都和摄像机、照相机有很大差距。另外，类似GoPro的运动照相机也几乎都具备直接拍摄延时摄影的功能，如图8-8所示。无论选择哪种拍摄器材，三脚架都是拍摄延时摄影的必备器材之一，其他的器材如手机夹、360°自动旋转平台，如图8-9和图8-10所示。

手机拍摄延时摄影

图8-7 手机应用商店中的延时摄影软件

· 1/1.9in传感器
· 增强防抖5.0
· 2700万像素

图8-8 运动摄像机 GoPro HERO 11

图8-9 手机夹

图8-10 360°自动旋转平台

那么在摄像机和照相机之间应该如何进行选择呢？这就需要了解摄像机和照相机在拍摄延时摄影时的各自特性，照相机与摄像机拍摄延时摄影的优劣比较如下。

①照相机相对摄像机来说体积更小，重量更轻，便于携带，价格更便宜。但是拍摄完成后无法观看成片效果，而摄像机上拍摄完成后就可以马上回看拍摄效果，也有一些型号的照相机可以在机器内部自动合成视频，例如尼康Z5。

②照相机更换镜头比摄像机更加方便，拥有丰富的光学镜头组和辅助配件选择，这些配件相对摄像机的配件来说价格更加低廉。

③照相机拍摄图片的分辨率通常要远高于摄像机拍摄的画面，特别是照相机的RAW格式可以让单帧图片有更高的宽容度、画质和分辨率，例如索尼A7R3相机，能够拍摄4240万像素的画面，拍摄的图片分辨率可以达到7952×5304，接近常见的8K，其在色彩表现力、宽容度、感光能力等方面都不逊色于目前主流的电影摄影机，而价格只是目前主流摄影机的1/20左右。

④后期处理不同：由于照相机拍摄的是一张张静止照片构成的图片序列，所以要将照片合成视频，后期处理要复杂很多，拍摄出来的画面一般都要经过后期的去抖、去闪、校色等处理，加大了剪辑系统的计算负担，降低了剪辑师的工作效率。但同时，也蕴含着更多的可能性，可以对图片进行进一步的特效处理，如放大、缩小和移动等，进行二次创作的空间较大。摄像机拍摄完成的视频后期处理起来则简单得多，但是进行后期创作的空间小，难度也较大。照相机与摄像机拍摄延时摄影优劣对比见表8-1。

表8-1　照相机和摄像机拍摄延时摄影的优劣比较

器材	对比项			
	便携性	拓展性	画面清晰度	后期制作
照相机	体积小，重量轻，便于携带，价格便宜。大多数照相机不能即时形成视频，无法及时回看拍摄效果	方便更换镜头，拥有丰富的光学镜头和辅助配件选择	清晰度高，可以达到2K分辨率（2048×1080），甚至4K分辨率（4096×2160），可拍摄RAW格式的图片	需要将静止的照片合成视频，并且要进行复杂的后期处理，工作量大，但进行二次创作的空间较大
摄像机	拍摄完成后直接形成视频，可以立刻回看拍摄效果	更换镜头复杂，辅助配件昂贵	通常清晰度偏低	只需进行简单的后期处理，进行后期创作的空间较小

由以上的对比可见，在拍摄延时摄影时，照相机相对于摄像机具有较大的优势，所以在延时摄影器材的选择上，人们更倾向于选择使用单反照相机。

三、拍摄对象选择

并不是所有的事物都适合用来拍摄延时摄影，如果选择不当，往往无法达到延时摄影的预期效果。延时摄影的拍摄对象一般具有以下两个特点。

①拍摄对象必须是运动或变化的，如图8-11至图8-13所示。但是运动和变化速度最好不要太快（运动速度快慢是相对概念，飞机运动速度很快，但是也可以成为延时摄影的拍摄对象）。

②拍摄对象的运动和变化最好是肉眼不易察觉的，这也是延时摄影拍摄对象的核心特征，因为延时摄影的重要价值就是把不易察觉的"变化"变得清晰可见，把相对慢速的运动变成快速的运动。

图8-11 地上的光影

图8-12 天上的云

图8-13 日落

因此，延时摄影的拍摄主题通常是云卷云舒、日出日落、川流不息的车辆、熙熙攘攘的人群、光影的变化、植物的生长、晨昏交替的城市、斗转星移的星空等。除此之外，还有成千上万待挖掘的拍摄主题。

拍摄对象选择
不合适的案例

四、时间间隔设置

一段正常视频的帧速率在24～30帧/s，可以理解为每秒钟有24～30张图片。如前面所说，延时摄影就是通过间隔一定时间的拍摄，把一段长时间的过程压缩到较短的时间内，所以如何设置每帧画面拍摄的间隔时间至关重要。由于拍摄对象的运动和变化速度各不相同，如果时间间隔设置不恰当，一方面会直接影响视频的呈现效果，另一方面会造成极大的数据冗余，给后期处理带来不便。

时间间隔偏短
的案例

1. 时间间隔需要考虑的因素

延时摄影在进行时间间隔设置时，需要考虑以下四个因素。

（1）拍摄对象自身的运动和变化速度。一般情况下，拍摄对象运动和变化速度越快，选择的时间间隔就越短；拍摄对象运动和变化速度越慢，选择的时间间隔就越长。所以根据拍摄对象的运动和变化速度，间隔时间可能是几秒也可能是几分钟，甚至是几个小时，时间间隔越长，给人的感受就越瞬息万变。

（2）拍摄的景别。构图时所使用的景别会影响在屏幕上呈现的相对速度。如果使用全景或远景，那么在屏幕上呈现出拍摄对象的运动和变化则会相对变慢；如果使用近景或特写，那么在屏幕上呈现出拍摄对象的运动和变化则会相对变快。

（3）预期呈现的最终视觉效果。不同的间隔时间拍摄同一对象也会呈现出不同的视觉效果，例如在纪录片《天地玄黄》中，表现日本某电脑加工制造工厂中流水线上工人的工作状态时，为了强化工人在工作时的单调乏味和机械重复，延时摄影所选择的间隔时间并不很长，而是只间隔了几秒时间，让观众看起来工人像机器一样在劳作，工人的面孔也依旧清晰可见，在大多数的延时摄影作品中人的面孔通常是不清晰的，人作为具体的个体是无法清晰呈现的，除非静止在某一帧画面上。

（4）计划拍摄延时摄影素材的时长。计划拍摄的时长也是决定间隔时间设置的重要考虑因素。

根据以上影响因素可以整理出关于延时摄影的三个计算公式（公式1至公式3），假如播放的帧速率为常见的25帧/s，具体如下。

$$间隔时间（s/帧）= \frac{拍摄对象实际运动时长（s）}{计划拍摄时长（s）\times 25（帧/s）} \qquad （公式1）$$

$$延时摄影呈现速度（倍数）= \frac{拍摄对象运动时长（s）}{计划拍摄时长（s）} \qquad （公式2）$$

屏幕呈现的运动速度＝播放帧速率（帧/s）×间隔时间（s/帧）×物体的实际运动速度　　（公式3）

2．时间间隔设置案例

案例 ··

拍摄日出的过程，天空从黑暗到太阳升起大概需要25min，播放的帧速率是25帧/s，计划拍摄10s的延时素材，那么需要间隔多长时间拍摄1帧画面？日出过程在屏幕上放大了多少倍？

$$根据公式1：间隔时间（s/帧）= \frac{25\times 60（拍摄对象实际运动时长）}{10（计划拍摄时长）\times 25}$$

$$根据公式2：延时摄影呈现速度（倍数）= \frac{25\times 60（拍摄对象运动时长）}{10（计划拍摄时长）}$$

根据上面的公式计算得出，需要拍摄250（10×25）帧素材照片，间隔设置6s拍摄1帧画面，整个日出的过程在屏幕上放大了150倍。

案例 ··

拍摄记录花开的过程，其过程时长为72h，素材要求在1min内展现其全过程，播放设备的播放速率为25帧/s。那么需要间隔多长时间拍摄1帧画面？花开的过程在屏幕上放大了多少倍？

$$根据公式1：间隔时间（s/帧）= \frac{72\times 60\times 60（拍摄对象实际运动时长）}{60（计划拍摄时长）\times 25}$$

$$根据公式2：延时摄影呈现速度（倍数）= \frac{72\times 60\times 60（拍摄对象运动时长）}{60（计划拍摄时长）}$$

根据这些数据计算得出，需要间隔173s（计算得出172.8s）拍摄1帧图像，一共得到1500（60×25）张图像。在正常速率播放时，以其变化速度的4320倍呈现整个变化过程。

3．时间间隔设置经验参考

在很多情况下，并不确切知道物体的运动时长，计划拍摄延时摄影素材的时长也不确定，这时候无法准确计算出间隔时间，需要根据经验做出判断，具体时间

间隔设置详见表8-2。假如无法确定具体间隔时间，这时候就需要遵循宁短勿长的时间间隔原则。

表8-2　延时摄影时间间隔经验参考

序号	拍摄对象	间隔时间
1	大风天中快速移动的云层	1～2s/帧
2	慢速的云	5～10s/帧
3	物体在地面上移动的影子	15～30s/帧
4	太阳在晴朗天空的轨迹	20～30s/帧
5	星星在夜空中运行的轨迹	30～60s/帧
6	日出日落时的轨迹，太阳特写	1～2s/帧
7	城市中熙熙攘攘的人群	1～2s/帧
8	植物生长的状态	10～40min/帧

4．曝光时间与间隔时间

在使用照相机进行延时摄影时，每一张图片的曝光时间一般要小于两张图片之间的间隔时间。例如拍摄白天的行人和车流，如果间隔时间被设置为1s，照相机上快门速度设置则应该在1s以内。实际上，也可以将快门速度设置为1s，帧速率设置为1帧/s。但是，如果准确计时测试，实际帧速率绝对是大于1帧/s的。在拍摄夜晚车流的时候，间隔的时间长度应该设置为2～5s，照相机上快门的速度设置应该在间隔时间的基础上减1s左右。

如果拍摄葛藤爬树的过程，曝光时间间隔可设置为1～2min。但是，曝光时间间隔的设置不宜过大。曝光时间间隔越长，拍摄出来的画面越容易发生闪烁现象——两次曝光间的光波动，会破坏拍摄的整体效果。曝光时间间隔过长还容易导致一个潜在的问题：光圈闪烁。导致该问题的原因是每次曝光的光圈大小具有极小的不一致性，即使每次拍摄设置的F值都是相同的。拍摄的序列应选择尽可能小的F值，这样可以降低出现光圈大小不一致的可能性。

五、延时摄影拍摄时的注意事项

延时摄影拍摄时的注意事项如下。

①延时摄影拍摄一般持续时间较长，保证充足的电量非常重要。如果外出拍摄较多，要备好充足的存储卡和电池。

②拍摄时在大部分情况下建议将曝光控制设定在M挡。原因是间隔拍摄时间较长，光线变化大，如用自动曝光会造成画面主体曝光的闪烁不定。

③照相机、摄像机和手机通常需要稳固地安装在三脚架上，调节好水平，拍摄过程中尽量不要碰到三脚架、照相机和摄像机，以免引起画面抖动，影响画面的流畅性。如果在拍摄过程中需要重新设置参数，更是要小心谨慎，避免无意中改变机位和原有的拍摄角度及构图。

④将镜头的对焦模式调节至MF挡（手动对焦模式）。

⑤在拍摄流云等场景时，尽量在前景中少出现树木或旗子等可能随风摆动的拍摄对象，因为在合成视频后会发现这类动态的对象会严重影响画面的观看效果。

⑥拍摄过程中随时观察光线变化情况，必要时调整曝光量，但原则上在拍摄过程中尽量少调整曝光量，避免合成后的视频光线会不自然地跳动。

⑦照片存储格式优先推荐sRAW2（分辨率为2784×1856，是一种低像素的RAW格式），一张8GB的存储卡大约可存放1600张sRAW2格式的照片。当然，选择RAW或sRAW1格式可以获得更好的照片质量，选择sRAW2格式已经可以满足高清视频的清晰度要求，文件体积又相对较小，这样不需要购买大容量的存储卡，另外一个好处是在进行电脑处理时会发现sRAW2格式文件的处理速度比RAW格式的快很多。RAW文件是一种记录了数码照相机传感器的原始信息，同时记录了由照相机拍摄所产生的一些源数据（如ISO、快门速度、光圈值、白平衡等）的文件。RAW是未经处理也未经压缩的格式，可以把RAW概念化为"原始图像编码数据"或更形象地称为"数字底片"。RAW格式的优点就是拥有JPEG图像无法相比的大量拍摄信息。但是RAW格式需要占有大量存储空间，所以JPEG格式也未尝不是一种选择。

⑧另外，一旦拍摄光线变化相对大的题材，例如日出日落，就可以考虑使用光圈优先以及自动ISO。但是一旦对画面要求较高，就必须使用手动曝光拍摄RAW格式的影像，在拍摄过程中阶段性调整曝光，后期运用插件调整曝光曲线就可以了。尽量使用最大的光圈来拍，一些镜头每次收缩的光圈达不到目标光圈数值，可能会造成最终影像出现频闪。

⑨在拍摄时，尽量避免无关人员或其他物体进入镜头。

⑩如果是持续时间比较长的拍摄，千万不能让摄像机脱离视线，要时刻留意摄像机的状态。

⑪要根据拍摄题材的情况，确定好光圈和快门设置。对种子发芽等自然现象或夜幕下繁忙的车流等自然景观，可以使用自动曝光设置，以真实记录周围环境光线的影响。而对花卉绽放等进行艺术性拍摄时，为保持画面亮度的一致，可以使用人造光线环境，并固定光圈和快门。

⑫视频成片不应该只是延时摄影素材的堆砌，不可仅流于视觉上的形式感，因为它本质上还是一种拍摄手段，所以一定要和片子的主题和内容相适应，不可盲目使用。如果只使用延时摄影手段，由于视觉表达形式过于雷同，观众很可能会产生审美疲劳。

任务三　延时摄影的类型

一般来讲延时摄影是固定机位，但随着延时摄影技术的日益成熟、辅助设备的创新、后期剪辑技术的发展及创作理念的更新，延时摄影也逐渐发展，呈现出日益复杂的形态，如运动及大范围运动延时摄影、长周期延时摄影、大光比延时摄影、高动态范围（HDR）延时摄影等。运动控制系统、延时运动轨道、航拍稳定器等运动辅助设备的使用让延时摄影的机动性大大提高，可以进行任意角度和动作的拍摄，推、拉、摇、移等运动镜头也可以成熟地运用到延时摄影中。Adobe After Effects，Motion，Adobe LightRoom等影视特效软件的加入，也使延时摄影的画面语言呈现出更多的可能性。

一、固定静态延时摄影

固定静态延时摄影是最常见的延时摄影拍摄方式，操作起来相对简单，在拍摄过程中要避免不必要的晃动或抖动，一般需要借助三脚架来完成。在拍摄过程中摄像机或照相机的机位和光轴都保持不变直至停止拍摄，拍摄完成的画面构图始终固定不变，角度较为单一。

延时摄影讲解

二、移轴延时摄影

在拍摄延时摄影时，使用移轴镜头（图8-14），景别通常为视野范围较大的远景、全景等，被摄主体呈现出微缩模型的效果。另外一种方法也可以不使用移轴镜头，而是放在后期对图片和视频进行处理和虚化，最终达到近似的效果。

图8-14　佳能TS-E 24mm F3.5 L II移轴镜头

三、运动延时摄影

运动延时摄影是指在拍摄延时摄影的过程中，摄像机或照相机并非固定不变，而是机位移动或光轴发生变化（大多数情况是机位移动），拍摄完成的画面构图发生变化，运动延时摄影一般可以分为小范围运动延时摄影和大范围运动延时摄影。

1. 小范围运动延时摄影

小范围运动延时摄影在拍摄时通常需要借助能够精密控制移动速度的轨道、可以缓慢匀速运动的云台等辅助设备，或者利用多轴移动延时摄影运动控制技术来实现。因受轨道长度的限制，此类运动延时摄影不可能有太大的移动距离，所以称为小范围移动延时摄影。多轴移动延时摄影运动控制系统将拍摄器材安装在特定的轨道上，通过控制器控制摄像机（照相机）的运动和拍摄，实现推、拉、摇、移等不同角度的运动，从而增强视觉冲击力。

2. 大范围运动延时摄影

大范围运动延时摄影是以较大空间距离的移动为特色的延时摄影，本质上是机位进行较大范围的移动。大范围运动延时摄影的代表性人物是俄罗斯摄影师茨威茨威（Zweizwei），他拍摄了一系列关于国家和城市的延时摄影作品，如关于圣彼得堡、白俄罗斯、新加坡、中国等地的延时摄影作品。在这些作品中他采用了大范围的机位移动，移动范围从几米、几十米到几百米，而且在移动的同时画面依然保持流畅和稳定。

大范围运动延时摄影的难点就是如何保持画面的稳定性，需要注意以下几点。

（1）借助辅助工具。大范围运动延时摄影一般要借助三脚架、稳定器或汽车、摩托车等交通工具，甚至航拍飞行器，尤其是借助三脚架和手持稳定器可以相对自由地进行大范围移动。

（2）等距离移动。做好等间隔距离拍摄，是保障大范围运动延时影像流畅性的基本要求。大范围移动延时摄影，前期需要边拍摄边移动机位，一般要等距离移动机位，移动范围可以是几米、几十米或几百米，运动轨迹可以是直线（图8-15），也可以是曲线（图8-16）。

等距离移动要求移动的平滑性，需要位置定点，避免在移动中出现无规则的轨迹偏移。若有条件，在拍摄前建议使用激光测距仪或其他工具对整个轨迹进行测量，并依此确定间隔距离。确定了间隔距离后，要尽量保证每次移动距离的精确性，可以利用广场、步道上的方砖作为定点的参照物；或者在地面上提前做好标记；或者等距离移动自己的脚步进行拍摄。地面等距离标记点可以选择胶带粘贴、粉笔涂抹等方式，拍摄时将三脚架放置在标记点进行定位。

图8-15　直线运动　　　　　　　　　　图8-16　曲线运动

机位移动的距离不宜过大，因为移动的距离越大，角度的变化越大，视频画面运动也会越来越快。每次移动的距离，要按照相机与被摄主体距离、运动方式以及预期效果来确定。距离拍摄目标越远，那么每次移动的距离便越长。但是太长的间隔距离，难以控制每次移动后的位置和移动前的位置是否能保持轨迹平滑。如果可以，尽量采用较小间隔距离拍摄，紧密的拍摄频率便于后期调整。

（3）等间隔曝光。大范围移动延时摄影需要外接快门线，用相同的间隔时间进行拍摄，曝光参数一致。

（4）选定锚点，锁定焦点。照相机对被摄主体进行环绕移动拍摄可以很好地展示物体的不同侧面，形成强烈的立体感。在大范围运动延时摄影拍摄时，也常常采取这种拍摄方式，一方面是为了展现环绕拍摄的立体效果，另一方面是为了在后期剪辑中能够更加方便地去除拍摄时的抖动，让视频更加平滑。此效果拍摄机位的运动轨迹通常为圆形或弧形，照相机距离主体的半径不变，在移动过程中始终围绕此目标对准焦点，如果是围绕高楼、烟囱等细长物体拍摄时，注意焦点需要保持在同一水平面上。如果采用弧形轨迹，就把主体放在圆心；如果采用横向或纵向运动的直线轨迹，往往会采用始终对准某个特征点的拍摄方法，每次机位移动，照相机都要重新对准这个特征点，这个点称为锚点，如图8-17所示。

锚点的选择可以参考以下几点：固定、全过程可见的点；显著、清晰、独特，便于快速瞄准的点；锚点尽量靠近画面中心，如图8-18所示。锚点的对准是大范围运动延时拍摄中的关键一环，如果拍摄时锚点没有对准，出现了偏移，那么画面必然会出现抖动，特别是在大范围运动延时拍摄时多采用广角镜头拍摄，也可能会带来畸变和透视改变的问题。

（5）保持水平。大范围运动延时摄影在移动拍摄过程中，每次机位移动后高低不平的路面和拍摄设备的变化都可能导致照相机的水平位置不平，每次拍摄时必须

图8-17　锚点位置如箭头所指（焦点也锁定在该处）

图8-18　锚点位置如十字位置（也是焦点锁定位置）

重新调整，尽量保持机位在同一水平线上，但是长距离机位移动要想保持水平有很大难度。可以利用照相机中任意两个或三个对焦点始终与被摄对象保持重合，以便保持水平。如果被拍摄对象距离较远，无法对焦，则可以利用较近的物体作为参照物，让照相机对焦点与其始终在一条线上，以保持水平。

（6）稳定性处理。大范围运动延时摄影中的关键技术和挑战之一是对拍摄素材进行稳定性处理。对于本身已经比较稳定的素材，可以在剪辑软件（如Adobe Premiere Pro，达芬奇，Final Cut Pro X等）中直接添加内置的稳定效果；对于稳定性较差的素材，可以在后期软件（如Adobe After Effects，Nuke，Fusion等）中通过跟踪和三维摄像机解算等技术，对素材进行更精确的稳定处理。

Adobe Premiere Pro 中使用变形稳定器进行镜头稳定

学习延时摄影和其他拍摄一样需要不断摸索和实践，勇于试错，不断修正，只要多加练习就一定会拍摄出优秀的作品。

任务训练

1. 思考延时摄影与视频播放速度加速在艺术效果上的异同。

2. 拍摄制作2min左右的延时摄影短片。

3. 将延时摄影方式拍摄的系列图片都叠加在同一张照片上。

4. 观看下列延时摄影作品。

《杭州》城市宣传片（4min50s版本）

该片片头用延时摄影手法展示了一只蝴蝶的蜕变，将一个缓慢的蜕变过

程用较短的时间呈现给观众，让人们感受破茧成蝶的惊艳，感叹生命诞生、成长的神奇，同时也呼应了宣传片所表达的城市发展和蜕变的主题。该片使用了延时摄影，如日落的光影变化、夜晚建筑物的灯光色彩、川流不息的车流等，给人震撼、壮美的感受。大范围的移动延时摄影以不同的角度展现了城市的空间变化，用镜头带领观众穿梭在老街、小巷和人们的日常生活中，从宏观的城市形象到微观的市井小巷，构建出一个完整的城市印象。该片不仅使用了延时摄影手法，还利用高速摄影来突显事物的细节。

《杭州映象诗》

程方和程晓的《杭州映象诗》主要以延时摄影构成，按照版块式结构分为三个诗篇：第一诗篇"活"，是以表现杭州人的生活为段落主旨，通过一段段延时摄影多方面展现了杭州优越的生态环境和繁华的城市环境；第二诗篇"韵"，突出表现了江南独有的婉约韵味，西湖、古寺、夏荷的优美景观伴随宛转悠扬的音乐，传递出江南独有的烟雨韵味；第三诗篇"画"，将杭州著名美景十里荷花、孤舟残雪、雷峰塔等景观收入影像中，表现了一种如诗如画的留白意境。"活""韵""画"三个清晰的段落划分加深了影片的层次感，碎片化的镜头依靠段落之间的联系，更加全面地展示出杭州意象。

《杭州映象诗》中延时摄影下的江南庭院，似乎在一瞬间经历了春、夏、秋、冬四个季节，院子里的树从春夏的郁郁葱葱之景，到秋天变成黄灿灿、落叶纷纷的景象，再到冬天又被一层白雪覆盖。四时之景，代表着一年四季在观众面前流逝。这种四时之景逐渐过渡的景观，观众在日常生活中是无法观察到的。后来导演介绍说，这部作品他们用了5年的时间，选择杭州最好的天气去拍摄，追求最好的画面效果和视觉体验，挑选了9万张照片，才完成了这部优秀的城市宣传片。

《大学纪录片》

《大学纪录片》是青岛农业大学2011届毕业生刘晋拍摄的毕业设计作品，在一年时间内，刘晋用13万张照片组成了延时摄影短片，储存下自己的大学回忆。《大学纪录片》是一个7min的视频短片，没有旁白，没有解说词，全凭影像展示校园风光，回忆大学生活，营造抒情意境，表达创作者对青春岁月的留恋。该片在互联网上受到网民关注，引发热议，当年中央电视台的《24小时》栏目因此对他进行了采访。

项目九
如何剪辑视频

　　本项目学习如何使用非线性编辑软件对拍摄的素材进行管理和剪辑，最终完成视频的剪辑。

知识目标

1. 了解常用剪辑软件的概况。
2. 掌握各种蒙太奇、长镜头。
3. 掌握剪辑的六条原则。
4. 熟悉剪辑的基本流程。

技能目标

1. 学会使用一款剪辑软件。
2. 能够分析什么情况下使用哪种蒙太奇或长镜头。
3. 能够分析判断不同影片的剪辑如何遵循剪辑原则。
4. 能够完成粗剪和精剪，导出一部完整视频。

素质目标

　　对不同精细程度的项目安排不同的针对性软件，对复杂项目精细化剪辑，发扬工匠精神。在实际项目中结合传统名著的案例，思考如何使用现代手段践行文化自信。

任务一　了解剪辑软件

影视技术会不断进步，大众审美和客户需求也会不断变化，整个视频行业都在不断适应着这些变化，剪辑师也应该同时做好准备，根据不同需要使用不同的工具。

一、专业剪辑软件

对商业项目而言，较高的稳定性、团队协作能力、拓展性十分重要。这类软件需要一定的操作学习，相对适用面比较广。

1．Adobe Premiere Pro

Adobe Premiere Pro（简称PR）是一款专业视频剪辑软件，它具有强大的功能和易于使用的界面，可以和Adobe家族的图像处理软件Photoshop、后期特效软件Adobe After Effects、声音处理软件Audition无缝整合。在国内用PR的人很多，因此可以很容易找到相关教程和模板，容易上手。该软件的正版需要支付较高的费用，按年收费。

2．DaVinci Resolve

DaVinci Resolve（达芬奇）是由BlackMagic公司出品的一款老牌调色软件，在其优化了剪辑功能后，被很多团队用来进行剪辑。达芬奇的剪辑逻辑更加流程化，对于大文件读写、视频转码等功能的支持非常强悍，最值得一提的是它的调色功能十分强大，在电影等对画质要求较高的项目中，一般都会使用达芬奇进行调色。达芬奇目前有免费版可以使用，付费版也是一次性买断、免费更新的模式，相对而言成本较低。

相对PR而言，达芬奇的调色模块、音频模块Fairlight、后期模块Fusion都属于节点式工作流程，相对专业性更高，学习和使用成本会更高。

3．Final Cut Pro X

Final Cut Pro X（简称FCPX）是由苹果公司出品的一款剪辑软件，它的剪辑逻辑和软件界面设计（UI设计）相对PR而言提出了很多新的模式，但同时需要剪辑师根据它的模式改变自己的工作习惯，这一点仁者见仁，不同的工作模式效率都可以很高，只是用习惯了其中一种再换到另一种需要一定的熟悉时间。在苹果电脑上，FCPX的性能和效率可以最大程度地得到利用，因此在苹果电脑上的FCPX将会

比PR运行起来流畅很多，渲染快很多。FCPX还有一系列自带的模板，可以方便地进行套用；它的插件也非常多，音频集成的是Logic，后期特效软件集成的是Motion（相比Adobe After Effects而言资源还是会少一些）。在软件价格上，FCPX有专门的教育版，也需要付出一定成本。

FCPX有个比较大的限制是它依赖于苹果生态，必须购买一台苹果电脑或工作站，在苹果系统上它才能充分发挥出自己的性能，也是这个硬件成本的原因大大限制了它的普及。

4．Avid Media Composer

Avid Media Composer（简称AVID）是由Avid公司出品的剪辑软件，在大型影视项目中被广泛使用，其具有成熟的团队合作流程和出色的软件稳定性，有免费的版本可以使用。

该款软件学习门槛相对较高，更多需要通过键盘而非鼠标进行操作。由于在国内市场份额不大，相对而言教程和相关模板也不太好找，资源主要集中在官方网站。

二、轻量级剪辑软件

1．Edius / Vegas

Edius和Vegas两款软件属于广播级别的剪辑软件，在电视台和一些小项目中有广泛应用。相对而言上手更快，对硬件要求更低，学起来也比较容易。如果电脑配置不太高，或者项目比较简单，也可以考虑学习这两款软件。

缺点是配套插件不多，很多复杂效果的实现及需要和别的软件协调工作会相对困难。

2．其他轻量级剪辑软件

随着互联网、微电影、短视频在国内的发展，轻量级的剪辑软件逐渐进入普通用户的视野，如剪映、快影、必剪、秒剪、会声会影、爱剪辑等。这些软件的定位是全民剪辑，即进一步降低入门学习门槛和硬件需求。

简单的安装流程和迷你版的安装包，意味着这些剪辑软件的功能相对简单，容易上手，基本无须培训；同时它们也集成了一系列的模板、字幕及各种常用功能，对于视频质量要求不是很高的短视频创作者而言，效率甚至能比专业软件更高一些。可以说，软件的发展让创作者的技术门槛越来越低，大众创意者可以通过这样的工具快速将自己的想法转换为视频，基本能实现视频剪辑绝大部分的功能。

轻量级剪辑软件降低了学习门槛，使用起来非常直观，缺点是在面对较为庞大和复杂的项目处理上效果较差。

随着计算机技术的发展，很多更简单的在线剪辑处理平台也成为一种新选择，进一步降低了剪辑软件的学习成本。人工智能领域的突破也让AI（人工智能）创作、剪辑等各种新技术应用到剪辑中去，大大提高了剪辑工作效率。

下面以剪映的"图文成片"功能为例简单介绍智能剪辑。

①打开剪映（这里使用的版本是4.3.1），点击"图文成片"，如图9-1所示。

②在弹出的窗口中填入需要的旁白文字（这里使用了名著《西游记》中关于人参果的一段文字），选择喜欢的朗读音色，点击"生成视频"，如图9-2所示。

图9-1　图文成片

图9-2　填入文字

③剪映自动生成了一段45s的《五庄观的人参果》图文视频。观察下方的时间轴可以发现，剪映自动将旁白进行了配音、切分和字幕对齐，并为每一段旁白匹配了相对符合的照片或视频素材，最后还为整体视频添加了背景音乐。用户还可以自由地对每段素材进行修改或替换，或者在这个基础上进一步重新剪辑和制作，如图9-3所示。

图9-3　生成图文视频

就目前的效果而言，"智能剪辑"的成片都会有比较大的瑕疵，需要人工进一步修改。但这个功能大大提升了前期的创作效率，具有非常高的使用价值，也可以用于一些简单的模拟和临时使用的小短片制作。

需要注意的是，智能剪辑生成的内容和背景音乐等可能会涉及版权问题，如果公开发布，需要创作者自行检查和规避。

三、软件选用

专业剪辑软件稳定、上限高，可以处理影视级别的素材，但是需要一定的熟练使用经验和较为复杂及相对专业的技能技术；轻量级剪辑软件上手快、流程短，可以快速出片，但是无法实现较为复杂的效果，且在面对大量素材时容易崩溃。因此，在项目启动之前需要评估可能遇到的素材数量和制作需求，从而决定工具的选择。

一般来说，2min以内、不涉及复杂特效的短视频，或者不需要太多剪辑、特效的会议留档、Vlog视频，可以使用轻量级剪辑软件，便于快速出片。10min以上的长片，或者有复杂剪辑和时间线、涉及大量素材或特效的视频适合直接使用专业剪辑软件，以免后期工程频繁崩溃，反而增加工作量，或者无法实现某些效果。

了解剪辑工具之后，还要清楚单靠工具本身是无法剪出好片子的，还需要理解视听语言，掌握剪辑的基本知识，这些是比学会软件操作更重要的事情。

任务二 蒙太奇和长镜头

要培养剪辑思维，先要了解剪辑的基本概念：蒙太奇和长镜头。

一、蒙太奇

蒙太奇是法语中"剪切"的意思，电影因蒙太奇的诞生成为一门独立的艺术，蒙太奇被认为是电影创作中的一项重要手法。从镜头剪辑的表意规律和镜头序列的基本构成方式出发，派生出了多种蒙太奇手法。其中，叙事蒙太奇和表现蒙太奇是最常见的两类。除此之外，还有一类被称为理性蒙太奇，它通过镜头之间潜藏的联系来表达思想和情感，其组合的画面内容即使是客观事实也总表现为一种主观视像。这类蒙太奇由爱森斯坦创立，主要包括杂耍蒙太奇、反射蒙太奇和思想蒙太奇等。

1. 叙事蒙太奇

叙事蒙太奇是电影制作中常见的蒙太奇手法之一，其主要目的是通过镜头的切换和组合来展示故事情节、事件发展的时间流程及因果关系。通过合理的镜头组合，叙事蒙太奇可以引导观众理解剧情，使观众更加投入到故事中，因此，其特征是镜头组接脉络清晰，逻辑连贯。连续蒙太奇、平行蒙太奇、交叉蒙太奇、重复蒙太奇都属于叙事蒙太奇的手法。通过这些手法的运用，电影制作人可以将复杂的情节呈现得更加生动和吸引人，并提高观众的观影体验。

下面将以简单的案例，来演示以上几种叙事蒙太奇。

（1）连续蒙太奇。在视频创作中，连续蒙太奇是常用的手法之一。它按照情节的发展逻辑，有节奏、连贯地展示事件和情节的发展，推动剧情的进展。连续蒙太奇通常会沿着单一的情节线索展开，以事件的逻辑顺序为基础，将镜头有机地组合在一起，达到有效推动剧情发展的效果。

甲迷迷糊糊地起床。

甲很困，慢慢洗漱。

甲打着哈欠吃早饭，一边听着广播。

连续蒙太奇示例

甲看表，发现时间晚了，急了，夺门而出。

甲错过了公交车。

甲招手打车。

甲不停催促司机开快点。

司机加速，突然猛地刹车，但还是和路上的自行车相撞了。

可以看到，连续蒙太奇使得影片中事件的推进是线性的，表现了甲一开始迷糊犯困，结果后面迟到紧张的状态，有点流水账。需要注意的是，如果连续蒙太奇过于平铺直叙，缺少变化和创意，很容易使观众产生审美疲劳。因此，在实际影视制作中，通常会将连续蒙太奇和平行蒙太奇、交叉蒙太奇等其他手法结合使用，以创造更加丰富多彩、具有吸引力的视觉效果。

（2）平行蒙太奇。平行蒙太奇是指在电影、电视剧或视频创作中，同时展现两个或以上的情节线索，它们可以在不同的地点或同时在同一地点发生。这些情节线索之间可能表面上看起来毫不相关，但通过剪辑的手段进行组合，最终形成了一个完整的故事结构。平行蒙太奇常被用来增强紧张感和快节奏感，也有助于向观众展示复杂的故事线索和角色关系。它通常与连续蒙太奇、交叉蒙太奇混合使用，以营造出更为复杂的剪辑效果。

甲迷迷糊糊地起床。

另一个地方，乙被闹钟叫醒，从床上跳起来。

另一个地方，丙自然醒来。

甲很困，慢慢洗漱。

乙急匆匆洗漱。

丙淡定地洗漱。

甲打着哈欠吃早饭，一边听着广播。

乙狼吞虎咽，快速解决早饭。

丙淡定地吃早饭。

甲看表，发现时间晚了，急了，夺门而出。

乙在路上狂奔。

丙淡定地骑上一辆自行车。

平行蒙太奇示例

甲错过了公交车，懊悔不已。

乙喘着气赶到公司门口，结果提早了一个小时，没有人。

丙骑着自行车稳稳地抵达菜场，菜场刚好开业。

可以看到，平行蒙太奇表现了甲、乙、丙三种不同性格的人的起床方式和结局，既刻画了三个不同的角色，又产生了强烈的烘托对比效果。

（3）交叉蒙太奇。交叉蒙太奇是平行蒙太奇的一种延伸和发展，它在表现情节线索之间的联系、交织方面更加强调同时性和因果关系。交叉蒙太奇经常使用迅速交替的镜头展现多条情节线索的发展，其中一个情节线索的进展会直接或间接地影响其他线索的进展。这种剪辑手法常用于制造紧张的氛围，加强矛盾冲突的尖锐性，引起观众的兴趣和好奇心。最终，所有的情节线索会汇合在一起，给观众留下深刻的印象。

甲迷迷糊糊地起床。

另一个地方，乙被闹钟叫醒，从床上跳起来。

另一个地方，丙自然醒来。

甲很困，慢慢洗漱。

乙急匆匆洗漱。

甲打着哈欠吃早饭，一边听着广播。

乙狼吞虎咽，快速解决早饭。

丙淡定地洗漱吃早饭。

甲看表，发现时间晚了，急了，夺门而出。

乙坐上自己的出租车驾驶座，出车。

丙淡定地骑上一辆自行车。

交叉蒙太奇示例

甲错过了公交车，招手打出租车，里面司机是乙。

丙骑着自行车，发现前面绿灯还有5s，决定过马路。

甲不停催促乙出租车开快点，乙急匆匆加速。

出租车撞上了丙的自行车。

可以看到，作为交叉蒙太奇，最后所有的情节汇合在了一起，发生了甲、乙、丙的那场车祸。交叉蒙太奇让这些大信息量的情节更紧凑，让影片节奏更密集。

（4）重复蒙太奇。重复蒙太奇是一种通过在不同时间点反复使用具有特殊寓意或象征意义的视听元素，达到突出、强调或对比效果的剪辑手法。这些元素可以是镜头、音效、音乐或其他艺术元素。通过不同的镜头组合、时间顺序或音乐韵律的重复，加强这些元素的表现力和感染力，使得观众在情感上更加深入地体验到影片所要表达的主题和情感。

甲迷迷糊糊地起床。

甲突然看到桌上放着一张戴着黄帽子的小男孩的照片。

甲把照片翻过去背面朝上，去洗漱。

甲心不在焉地吃着早饭，有点犯困闭眼。

甲眼前出现那张戴黄帽小男孩特写照片。

甲惊醒，看看表，发现快迟到了，夺门而出。

甲向着公交车站狂奔，上气不接下气。

出现那张戴黄帽小男孩特写照片。

甲回过神，发现公交车已经开走了，他没上车，他想追又追不上，赶紧拦下后面一辆出租车。

甲不停催促司机开快点，忽然他眼前又闪现出那张戴黄帽小男孩特写照片。

一阵碰撞声，甲坐的出租车撞上了前方的自行车。

血泊中倒着自行车上的小男孩，甲和司机正从车上赶过来。那个小男孩戴着一顶黄色帽子。

可以看到，在这个例子里，戴黄帽小男孩特写照片作为一个特别的意向反复出现，向观众强调了这个画面对主人公内心的重要性，并与最后甲的出租车撞上了一个戴黄帽的小男孩相呼应。

2．表现蒙太奇

表现蒙太奇是视频创作中常见的一种剪辑手法，它以镜头的并列为基础，通过相连或相叠镜头在形式或内容上的相互对照、对比和冲突，从而产生单个镜头本身所不具备的丰富含义，以表达某种情感、情绪、心理或思想。通过将不同镜头组合在一起，观众可以感受到更多层次的信息和情感，同时也可以激发观众的联想，启迪观众思考。

在表现蒙太奇中，常见剪辑手法包括隐喻蒙太奇、心理蒙太奇、抒情蒙太奇、对比蒙太奇等。

（1）隐喻蒙太奇。隐喻蒙太奇通过镜头或场面的对列或交替表现进行类比，含蓄而形象地表达某种寓意或情绪色彩，使观众更容易理解并感受到电影中的隐含意义。

（2）心理蒙太奇。心理蒙太奇能够直接而形象地展示出人物的内心世界、精神状态，通过镜头的变化和镜头间的联想，让观众更深入地了解角色的情感和心理状态。

（3）抒情蒙太奇。抒情蒙太奇则是在一段叙事之后切入包含情绪的空镜头，或者通过画面、音响及声画组接创造一种诗情的抒情效果，以产生更加深刻的情感体验。

（4）对比蒙太奇。对比蒙太奇则通过镜头或场面之间在内容或形式上的强烈对比，产生相互强调、冲突的作用，进而强化某方面主题的对比效果。

以上这些剪辑手法都能够增强电影的表现力和艺术感染力，引导观众在电影中寻找更多的内涵和思考。可以仿照叙事蒙太奇的方式，设计相应的表现蒙太奇的剪辑案例。

二、长镜头

在视频作品中，时间和空间的流动相互作用，摄影构图通过对画面内容的控制来影响观众的视觉体验。但当摄像机移动时，创作者的意图更加明显地展现出来，因为这种摄像机运动可以为观众创造更加生动的视觉感受。

长镜头是指用比较长的时间（有的长达10min），对一个场景、一场戏进行连续拍摄，形成一个比较完整的镜头段落，它能够清楚地表现导演想让观众看到的一切。长镜头不仅被用来记录事件的发展过程，作为一种特殊的镜头语言，其运用相当自由，有利于观众代入角色和理解剧情。

长镜头具有主观性，拍摄者可以通过长镜头实现自身意愿。在纪录片中，长镜头能够通过拍摄者的镜头运用，表现其主观意愿。在剧情片中，长镜头更加考验导演的水平，它不光是为铺画面，更多的是为了能让剧情有更好的推进，让人物更加饱满。

长镜头可分为多种类型。其中，固定长镜头是通过将摄像机固定在一个位置上，让时间在画面上延续。而变焦长镜头则是通过改变镜头的焦距来变换画面内容，实现视角的变化。景深长镜头则能够利用大景深来拍摄不同深度位置上的对象，从而增加画面的层次感。最后，运动长镜头则能够通过摄像机的综合运动来创

造出更加生动的视觉效果。"一镜到底"是长镜头中很特殊的一种用法，这样的拍摄方式也更具挑战。它需要做到一种动态平衡，也就是拍摄者和观众之间的一种视觉默契，拍摄者需要引导观众的视觉重心，让他们更好地代入。此外，还有升格版的长镜头，即把一个普通镜头慢放，进而变成了长镜头。这样的处理方式很特别，因为它并不是普遍意义上认知的长镜头，而是经过特殊手法处理形成的。

当然，即使是长镜头也并非完全不需要剪辑。在设计时，很多视觉上的转场已经考虑到了剪辑的问题，并会设立一些快速动作或相似转场来保持镜头的连贯性。因此，在摄影构图中，创作者需要在固定和运动镜头之间做出权衡，从而为观众呈现出最佳视觉体验。

将前面的例子再作修改，便得到了一个长镜头设计的例子。

甲从床上起来，看了看时间，飞快地洗漱，抓几个面包，镜头跟随着他出门，错过了门口的公交车，拦住了后面的出租车，催促司机加速，一脚油门，撞到了路上的自行车。

可以看到，长镜头的效果需要进行非常复杂的场面调度，但是可提供非常直观和连续的视觉体验，在影片中一般属于视觉上比较出彩的部分。

值得一提的是，如果是放在AR（增强现实）和VR（虚拟现实）设备中的视频，比较适合采用长镜头，因为这可以给观众提供更强的沉浸感。

任务三　剪辑原则

纸质报告更擅长展示复杂的逻辑、数据，可以供人查阅、仔细思考，而动态视频的优势在于直观地展示真实的内容，从而引起观众情绪上的感染与共鸣。

因此，在剪辑原则中十分重要的一点是不要机械地去限定一些刻板要求，而是以观众的实际感受为准。事实上，剪辑原则也是从观众的实际感受中提炼总结出来的。

在著名剪辑师沃尔特·默奇的《眨眼之间——电影剪辑的奥秘》中，他提出了电影剪辑的六条原则，即情感、故事、节奏、视线、二维特性、三维连贯性。他同时给出了每一条原则的重要性排序：情感51%，故事23%，节奏10%，视线7%，二维特性5%，三维连贯性4%。

可以看到，在这个排序中，越往前的越重要，排在第一位的情感是在任何情况下都必须优先保持的。

在实际创作中，剪辑师应当尽可能让每次剪辑都能满足这六条原则。如果很难做到，那么优先级永远是保证当时影片需要的情感状态，第二步看能否正确推进故事，第三步看是不是发生在节奏恰当的时刻，第四步看观众的视线、关注的焦点是不是被引导到合适的位置，第五步看画面的二维空间是不是正确，有没有越轴，第六步看有没有把三维空间的连贯性表现清楚。

不要为了照顾优先级较低的原则而破坏优先级较高的原则；不要为了三维空间位置的正确而让二维空间产生越轴；不要为了不越轴而牺牲观众的视线追踪；不要为了照顾视线而影响剪辑节奏；不要为了卡上节奏而牺牲故事表达；不要为了故事细节而削弱观众的情绪体验。

要想在实际剪辑中应用和把握好剪辑原则，则需要创作者观看大量影片或拉片，并对其剪辑进行复盘和感受，同时在自己的剪辑项目中不断应用、练习和修改，从而不断提升剪辑水平。

任务四　剪辑操作

剪辑是艺术性与技术细节的平衡。下面简单介绍实际剪辑的操作流程。

一、粗剪

粗剪也称为初剪，是初步将影片内容对照剧本按逻辑顺序堆放上去。这里首先要做的是镜头的筛选。

在Adobe Premiere Pro软件中，可以针对每个场景创建一个文件夹，并在其中新建一个序列，作为选取镜头的序列。浏览拍摄素材，逐一挑选每个镜头的入点和出点，并将其拖到这个序列中。对于每个场景的素材都进行完毕后，可以在根目录中创建一个名为"粗剪-（当前日期）"的新序列，然后开始逐一进行剪辑。在进行每场剪辑时，同时打开对应的之前挑选好素材的序列，用于浏览，如图9-4所示。

进行粗剪时，需要尽可能完整地呈现剧本的内容，以确保观众能够明白整个故事的脉络。为了达到这个目的，甚至可以稍微啰唆一些，这样能够更好地把握每一个细节。同时，还需要注意是否有合适的背景音乐可以使用，并且如果对某一段素

图9-4　粗剪

材有好的想法，可以马上将其细化，使之尽可能接近成品。

对于只有几分钟、素材不多的小片子，由于场数较少，也可以直接进入精剪环节。但是对于较为复杂的影视作品，粗剪仍然是不可或缺的一个环节。

粗剪完毕后，需要重点关注片子的整体感觉。需要思考的问题包括：故事是否讲清楚了？情绪是否表达到位了？主题是否得以清晰表达？如果有问题需要改进，可以分场再进行分析，找出哪一部分的节奏过快、难以理解，哪一部分过于啰唆，哪一部分显得沉闷无趣等。通过对整体进行调整，就可以进入下一个环节——精剪。

二、精剪

在粗剪阶段，虽然基本的剪辑框架已经形成，但整体影片冗长且有各种瑕疵，需要剪辑师对影片中出现的问题进行针对性的调整。对于节奏过快的部分，需要检查是由于信息交代不足还是过多导致观众无法跟上，对应进行调整，以保证观影体验。而对于影片中啰唆的部分，则需要删减重复的内容，提高节奏感，以避免观众疲劳。对于沉闷无趣的部分，剪辑师需要在剪辑前检查是否有必须要交代给观众的关键信息。如果有这些信息，需要思考如何更好地展示这些信息，或者通过其他展示形式来达到更好的效果。此外，在剪辑的过程中，创作者需要具备一定的导演和编剧思维，在缺少素材的情况下想方设法创造新的素材。这可能包括补拍、特效以及对剧情进行更改等方式，剪辑师需要与导演密切合作，以确保最终影片的质量和

观影体验。因此，剪辑仍然是影片创作的重要环节之一，需要剪辑师具备综合技能和视觉审美，以实现对影片的精细调整和创意呈现。

三、配音与配乐

在影片剪辑中，声音也是非常重要的。贴切的背景音乐能够让影片更具情感表达力和氛围感。通常情况下，需要专门的作曲人根据影片的需要进行音乐设计，当然也可以选择一些符合影片情绪的现有音乐。此外，在影片中添加一些重要的音效能够极大地增强影片的真实感和观赏体验。这些音效可以通过自行录制、下载相关免费素材或购买版权素材来实现。

如果现场收音质量不好，后期的重新配音也是必需的。在进行重新配音时，建议等定稿后再找配音演员，避免因为改动而造成重复工作和增加成本。在配音过程中，需要特别注意与影片画面的同步和音频的质量控制，确保配音质量符合要求。配音配乐如图9-5所示。

图9-5　配音配乐

四、剪辑的训练

剪辑思维是剪辑师的核心。在剪辑之前，可以复习剪辑的理论知识，并通过实际项目进行训练。事实上，只要把自己当成观众，每个人都能分辨出这个剪辑是否让自己感觉舒服。在剪辑完成后，可以找到自己看着不舒服的地方，并对照理论知

识思考是什么原因造成这里的不适感，不断感受并加以改进。这个过程类似于画画，需要不断练习和感性体会，找到自己的风格。在实践中，需要注重思考、创意和灵感，同时还要考虑节奏、音效和画面语言等因素。通过不断实践和反思，可以锻炼剪辑思维，更好地完成剪辑任务。

视频成片的具体要求可以参考《电视剧母版制作规范》（GY/T 357—2021）。

任务训练

1. 找一款剪辑软件，深入学习其操作模式。

2. 挑选一部自己喜欢的影片进行拉片，分析影片中的蒙太奇和长镜头，以及它是如何满足剪辑原则的。

3. 按照粗剪和精剪的流程，剪辑并最终渲染导出一部完整的影片（包含配音配乐）。

项目十

摄影摄像实训项目

　　选择实训项目一定要切合实际，贴近学生的生活和经历，符合学生的知识和技能水平，不能好高骛远，所以实训项目要具有一定的可行性、趣味性和生活性，激发学习兴趣和创作欲望。

实训项目是训练视频创作的重要手段，可以把单项技能整合在一起，综合训练创意、拍摄和剪辑等能力。实训内容以具体项目为载体，是一种以学生为中心的学习方式，不但可以深化所学的知识和技能，同时也能培养学生的创新性思维、团队协作精神和独立解决问题的能力。

实训项目设计以项目为驱动，以学生为中心，引领学生在实践中体验、在探索中求知、在创新中提升，锻炼学生的团队合作能力、创意策划能力、沟通协调能力、拍摄剪辑能力以及解决问题的能力。

1．体现岗课赛证融通

实训项目设计以岗课赛证融通为核心，例如对应教育部"1+X"证书《新媒体编辑职业技能等级标准》中的初级和中级要求，项目中图片摄影对应初级标准中"图像图形处理"（摄影技术、图像处理和图形制作）相关要求；视频创作对应中级标准中"新媒体短视频制作"（脚本策划、音频编辑和短视频制作）相关要求。

2．师生角色转变

在实训项目中，学生角色转化成企业的策划、摄影摄像、剪辑等岗位的工作人员，教师也转化成项目负责人，对整个项目进行任务发布、进度安排、实践指导、过程监督和考核评价。

3．项目评价

实训项目评价：一是对小组的整体评价，二是对小组成员的个体评价。学生成绩=小组整体成绩的70%+小组成员个体成绩的30%。对小组的整体评价主要由教师进行；对小组成员的个体评价主要依据小组成员对本小组的贡献，以小组负责人评价为主，教师评价为辅。

实训项目考核鉴定表

实训项目一　传统之美：影像非遗

用影像让沉潜在岁月深处的非遗宝藏重新焕发光彩，呈现非遗所蕴含的中国传统文化的独特魅力与东方美学的绵延悠长。

一、主题：用影像的力量唤醒非遗之美

非物质文化遗产是全球文化的重要组成部分，它既是人类社会发展的历史见证，又是一种具有重要价值的文化资源。我们的先辈在长期生产生活实践中创造出了瑰丽多姿的非物质文化遗产，成为中华民族的宝贵财富。在表现形式上有手工制品、传统技能、表演艺术等，多种多样，丰富多彩，它跨过漫长的时间长河，经过一代又一代人的传承与发展，展现在现代人们的生活中，它见证着岁月的流逝和时代的变迁。然而，非物质文化遗产一直以来面临着不断消失的危险。非物质文化遗产一般没有具体的载体，因此，相比有形文化遗产就更容易在社会和文化环境变迁中迅速消失，一旦消亡便意味着永远沉睡于历史的荒原。所以有必要借助影像数字技术对非物质文化遗产进行有效保护，使古老的民间艺术和传统文化重放光彩，呈现非遗之美、传统之美。

关于非物质文化遗产，一直有优秀的视频作品源源不断地推出，如《我在故宫修文物》《本草中国》《布衣中国》《手造中国》《天工苏作》等纪录片，促进了传统非遗与当代生活的连接，让非遗文化在新时代焕发出独特魅力。

二、设计目的

使用影像手段，挖掘非物质文化遗产魅力，对非遗的工艺、流程、方法等进行影像化呈现，或者围绕非遗传承人进行拍摄，将影像制作的相关知识点和操作技能融入本项目中，把分散的知识点串联组合起来，提高学生运用知识的能力，锻炼学生的创意策划能力、拍摄技能和后期剪辑能力。同时，让学生了解中华优秀传统文化，树立民族文化自信，引发人们对非物质文化遗产抢救、保护、传承、发展的思考。详见表10-1。

表10-1　实训项目一设计目的

能力目标	知识目标	素质目标	能力训练任务
培养学生创作完整影像项目的能力	了解非物质文化遗产的相关知识	1. 领略中华优秀传统文化的独特魅力，树立文化自信。 2. 引发当下对非物质文化遗产抢救、保护、传承、发展的思考	1. 了解非遗的相关知识。 2. 掌握选题创意能力。 3. 掌握图片和视频的拍摄技能。 4. 掌握影像后期处理能力

三、设计要求

以非物质文化遗产为主题进行影像创作，具体要求如下。

①围绕非物质文化遗产，根据兴趣和实际情况自主进行选题，类型以纪录片、短视频为主，填写选题创意单。

选题创意单

②正片需要有片名、字幕、工作人员名单等；片名简洁明了，一般不超过12个汉字，能够概括片子内容。

③提交资料包括正片、拍摄花絮（30s左右）、拍摄方案、调研报告、分镜头脚本等。

④成果主要有两种形式：一是摄影图片形式（不少于20张），图片要求充分体现非遗主题，画面要求构图工整、用光合理；二是视频形式（1min以上），可以是纪录片或短视频，时间建议3~8min，要求视频完整，主题鲜明，结构紧凑合理，画面要求稳定、构图合理、光影和色彩运用恰当，后期剪辑流畅，能够充分利用视听语言。

工作过程记录表

⑤项目完成时间60天左右，过程监控见表10-2。

表10-2　实训项目一进度要求

时间	进度目标要求
7天	1. 组建团队，确定分工。 2. 搜集非遗相关的视频和文字资料，并对其进行整理，观看非遗相关视频案例。 3. 列出工作计划
20天	1. 对非遗进行实地调研，调研非遗数量不少于3项，调研次数不少于6次。 2. 确定拍摄对象，进行更加细致具体的调研活动，了解非遗和传承人的历史、现状等相关信息。 3. 汇报调研情况
7天	1. 列出采访提纲。 2. 制订拍摄方案和拍摄计划。 3. 汇报拍摄方案
15天	进行实地拍摄
10天	1. 视频素材整理，补拍镜头。 2. 视频剪辑。 3. 完成作品
1天	1. 分小组对本项目进行汇报。 2. 在一定范围内公开放映。 3. 老师进行点评和考核

四、参考案例

1．温州非遗纪录片

温州历史悠久，非物质文化遗产非常丰富，种类繁多，形式多样，如永嘉昆曲，瓯剧，瓯绣，瓯塑，瑞安鼓词，乐清木雕、剪纸，泰顺、平阳提线木偶戏等。近几年笔者和学生拍摄创作了《瓯剧春秋》《舞台瓯剧班》《执偶为戏》《择一事，终一生》《永嘉昆曲》等多部纪录片。图10-1为对非遗传承人进行访谈的画面。

图10-1 对非物质文化遗产传承人进行访谈

案例

《传承》

瓯剧原名温州乱弹，有300多年的历史，是国家级非物质文化遗产。蔡晓秋、方汝将是瓯剧的重要传承人，他们不但活跃在瓯剧舞台上，而且在瓯剧人才培养上也是不遗余力。本摄影作品即从传和承两个角度反映了瓯剧文化在新时代、新农村的传播。表演者的投入、老人们的专注、孩子们的笑意，既把观众带入童年时代天真烂漫的生活情境，又让人感受到新时代的生活气息。图10-2为瓯剧的演出现场。

该片拍摄场地在温州鹿城及乐清黄塘。使用广角和拍摄角度的变化抓住百姓最自然生动的状态。

图10-2 瓯剧在乐清黄塘村老剧场演出

2．百集纪录片《手艺》

百集纪录片《手艺》分为四季，2011年至2014年，在中央电视台科教频道的《探索·发现》栏目中连续播出。《手艺》的完成历时4年，立足文化传承，全面记录了我国手工技艺门类的非物质文化遗产，除了对伴随工业化进程即将消失的传统手工技艺进行大量抢救式的拍摄外，还重点加强了对传统手艺人命运和情感的关注，以及对技艺、文化传承与创新的思考。该片播出后，受到了观众和业界的高度认可，并入选了《中国非物质文化遗产保护大事记》，第三季曾获国家新闻出版广电总局（现为国家广播电视总局）"优秀国产纪录片及创作人才扶持项目"优秀长片奖。

3．50集系列纪录片《留住手艺》

2012年，中央电视台中文国际频道拍摄制作了50集系列纪录片《留住手艺》，每集时长10min，选题范围主要依照国务院公布的国家级非物质文化遗产名录，以非物质文化遗产中的手工艺门类为主，用影像的方式系统、全面地呈现了中华古老手艺的历史和传承故事，行程40多万公里，采访了100多位非物质文化遗产项目传承人。

4．微纪录片《海派百工 璀璨非遗》

微纪录片《海派百工 璀璨非遗》由上海市非物质文化遗产保护中心、上海汐梦文化传媒有限公司共同出品。纪录片以8K超高清形式呈现，记录上海市国家级、市级、区级传统工艺类为主的非物质文化遗产代表性项目，讲述非遗传承人"一生择一事"的专注，展现其精美的作品、精湛的绝活、独特的匠心及其背后源远流长的中华文化。

5．系列短视频《四川非遗100》

《四川非遗100》是由四川省文联出品，四川广播电视台、四川省非物质文化遗产保护中心指导创作，四川省电视艺术家协会拍摄制作的系列短视频。该系列创作工程已完成四季40集的制作，每集时长5min左右。每季选取10个四川非遗项目，以非遗传承人自述的微记录方式，讲述如何传承技艺，又是如何进行创新，诠释非遗物品的制作工艺或物品特色，展示四川非遗项目、非遗传承人守正创新的故事。该片借助美学特征的造型元素，以及语言简洁、借喻巧成的文案，获得不少观众的喜爱。

6．6集纪录片《指尖上的传承》

该片由五洲传播制作团队制作，2015年7月在视频网站上首发，改变了传统非遗纪录片的拍摄手法。其将情景再现和动画制作融入其中，在25min版本之外，专门推出3min的缩编微纪录片版本，以适应碎片化时代的互联网传播生态，供微信和微博平台使用。

摄影作品案例

实训项目二 青春之美：青春励志微电影

青春是最好的年华，蕴含着无限活力，用微电影表现年轻人为追逐梦想而奋斗的青春故事，可以激励更多的年轻人奋发向上。

一、主题：编织青春彩虹，传播正能量

青春该如何度过？在每个时代人们都在追寻属于自己的答案，但是不同的答案都闪耀着同一种光芒——追逐梦想的光芒。青春就应该不问西东，只为怒放。人生的成长轨迹从懵懂到成熟，也许每个人都有着不一样的青春，但不同的青春又有共同的特点，它是激情，是梦想，更是奋斗，它所蕴含的无限活力和创造力赋予了年轻人前进的动力。用初心不改的使命感去不断奋斗，已经成为新时代青春奋斗的主旋律。

二、设计目的

通过微电影记录一去不复返的青春年华，表现年轻人为了梦想而努力奋斗的青春故事，以此综合提高学生运用微电影相关知识的能力，锻炼学生的创意策划能力、拍摄技能和后期剪辑能力。同时，让学生了解中国青年昂扬向上的奋斗精神，深切感受榜样的力量。详见表10-3。

表10-3 实训项目二设计目的

能力目标	知识目标	素质目标	能力训练任务
培养学生微电影创作的综合能力	了解微电影制作相关知识	1. 以青年榜样为力量，拒绝平庸，立志进取。 2. 激发学生努力奋斗的昂扬斗志，传播正能量	1. 掌握微电影脚本创作的能力。 2. 训练学生在身边寻找和发现选题的能力。 3. 掌握视频拍摄技能。 4. 掌握视频后期的剪辑能力

三、设计要求

围绕青春励志主题进行微电影创作，用视听语言、叙事手法将中国青年昂扬向上的精神风貌淋漓尽致地表现出来。以项目为驱动，以学生为中心，引领学生发现身边的榜样，寻找生活中的故事。具体要求如下。

①围绕青春励志，根据兴趣和实际情况进行自主选题，类型以微电影为主，也可以是短视频或微纪录片等，需要填写选题创意单。

②片长8min内，需要提交的资料包括正片、拍摄花絮（30s左右）、拍摄方案、调研报告、分镜头脚本等。

③正片需要有片名、字幕、工作人员名单等；片名简洁明了，一般不超过12个汉字，能够概括片子内容；主题突出，结构完整；构图工整，画面稳定；剪辑自然流畅，能够引起共鸣；视听语言运用得当；注重细节呈现，人物呈现饱满。

④成片可以是横屏形式，建议宽高比16∶9；也可以是竖屏形式。

⑤自己准备拍摄器材，要求30天左右完成实训项目，进度要求见表10-4。

表10-4　实训项目二进度要求

时间	进度目标要求
7天	1. 组建团队，确定分工。 2. 搜集相关的视频和文字资料，观看相关视频案例。 3. 列出工作计划
7天	1. 寻找身边的案例或确定微电影的剧本。 2. 确定和了解拍摄对象，或者完成微电影的分镜头脚本。 3. 汇报选题情况
3天	1. 制订拍摄方案和拍摄计划。 2. 确定演员，布置场景，准备相关道具。 3. 汇报拍摄方案
7天	按照计划进行拍摄
5天	1. 视频素材整理，补拍镜头。 2. 视频剪辑。 3. 完成作品
1天	1. 分小组对本项目进行汇报。 2. 在一定范围内公开放映。 3. 老师进行点评和考核

四、参考案例

《田埂上的梦》是由林珍钊执导，卓君、陈磊等主演的微电影，片长7min。该片主要讲述了一个普通少年在一次偶然的情况下看见了迈克尔·杰克逊的舞蹈，从此便喜欢并开始学习跳舞，在没有专业教师指导的情况下，抓住每一个时间的空隙，无视旁人的眼光，一遍遍重复练习，不断努力，最终以超凡的舞技赢得了大家认可的故事。

实训项目三 匠心之美：工匠微纪录片

"其实每个人身上都有自己的微光，我们负责的就是把那个光芒找到，把它放大。"——纪录片《讲究》导演苟博

一、主题：匠心之美

工匠一直在社会生产领域占据着重要地位，是中国百姓日常生活中须臾不可离的职业，在我国已经有几千年的历史。工匠精神就是追求职业技能的完美和极致，这种精神也一直传承至今。如今各行各业都有工匠，他们大力发扬工匠精神，将执着专注、精益求精、一丝不苟、追求卓越的理念融入技术、产品、质量、服务等每一个环节。工匠群体已经成为一座可以用影像挖掘的内蕴丰富的宝库，本实训项目要求学生从各行各业中寻找工匠，用微纪录片的形式将其展现出来。

二、设计目的

用视频形式展现工匠形象、传播工匠精神。关于工匠的纪录片本质上属于人物纪录片，是视频拍摄的"富矿"，能挖掘的内容非常丰富。该项目可以训练学生微纪录片的选题创意能力、沟通交流能力、拍摄技能和后期剪辑技能等综合能力。同时，让学生感受工匠精神，鼓励学生在学习工作中以此为榜样。详见表10-5。

表10-5 实训项目三设计目的

能力目标	知识目标	素质目标	能力训练任务
培养学生创作微纪录片的综合能力	掌握纪录片制作的相关知识	1. 感受工匠精神。 2. 激励学生在学习工作中能够精益求精、锲而不舍	1. 掌握微纪录片选题创意的能力。 2. 锻炼学生的沟通交流能力。 3. 掌握微纪录片的拍摄技能

三、设计要求

围绕工匠主题进行微纪录片创作，引导学生发现身边的工匠人物，寻找生活中的匠人故事，找到工匠身上的微光，并放大它。具体要求如下。

①围绕工匠主题,根据自己的生活半径寻找、发现各行各业的匠人,例如可以在鞋、服装、眼镜、锁具等具有一定地方特色的行业中进行筛选,也可以求助相应协会推荐人选。所选的工匠一定要有他自己的闪光点,这个闪光点的核心就是工匠精神。这个选题与非遗主题可能会有一定程度上的重合,不用刻意回避。确定之后需要填写选题创意单。

②片长5min内,需要提交的资料包括正片、拍摄花絮(30s左右)、拍摄方案、调研报告、分镜头脚本等。

③正片需要有片名、字幕、工作人员名单等;片名简洁明了,一般不超过12个汉字,能够概括片子内容。

④主题突出,结构完整;构图工整、画面稳定;剪辑自然流畅,能够引起共鸣;视听语言运用得当;注重细节呈现,人物形象饱满。

⑤成片可以是横屏形式,建议宽高比16:9;也可以是竖屏形式。

⑥自己准备拍摄器材,要求30天左右完成实训项目,进度要求见表10-6。

<p style="text-align:center">表10-6　实训项目三进度要求</p>

时间	进度目标要求
7天	1. 组建团队,确定分工。 2. 搜集相关的视频和文字资料,观看相关视频案例。 3. 列出工作计划
7天	1. 寻找身边的案例,调研相关行业,确定拍摄人选。 2. 充分了解拍摄对象。 3. 汇报选题情况
3天	1. 制订拍摄方案和拍摄计划。 2. 汇报拍摄方案
7天	按照计划进行拍摄
5天	1. 视频素材整理,补拍镜头。 2. 视频剪辑。 3. 完成作品
1天	1. 分小组进行汇报。 2. 在一定范围内公开放映。 3. 老师进行点评和考核

四、参考案例

1．纪录片《了不起的匠人》三季

纪录片《了不起的匠人》系列自2016年在优酷网播出以来，受到了持续关注。该片以"治愈系"为主打风格，用"微记录"的方式，通过每年一季、每季13期的篇幅向观众讲述手工匠人的创作故事，呈现了各式精妙美奂的传统器物。《了不起的匠人2019》共50集，延续了该系列的风格特点，将现代化、年轻化的特色融入创作讲述中，以"手艺新番，少年归来"为主题，覆盖了剪纸、国画、面塑等诸多"老式"工艺和技法。

2．纪录片《讲究》

纪录片《讲究》共24集，2017年6月15日起在爱奇艺独播，以"匠人精神"记录"匠人故事"，定位于"新旧手艺，匠心情怀"，分三季精彩内容，分别呈现"榫卯""针刻""苗绣"等24种传统技艺的精湛工艺，揭示背后的细微故事，传递匠人们对待技艺精益求精的态度和执着的追求。《讲究》的主创团队说，他们不仅想把匠人的故事和技艺传播出去，还想让观众感受到匠人的态度和"讲究"的生活方式。该片在选题上有3种倾向：好故事，比如有强大的历史背景；有色彩，比如苏绣那样漂亮的作品；有个性，人物的表达和性格好。

3．8集系列节目《大国工匠》

《大国工匠》是中央电视台推出的系列人物主题报道，2015年"五一"起在《新闻联播》等多档节目播出，讲述了不同岗位劳动者用自己灵巧的双手匠心筑梦的故事，紧扣"大""小"两个字。"大"是用大行业、大成就鼓舞人心，"小"是用小人物、小细节打动人心。以小见大，见微知著，小人物，大情怀。

4．系列纪录片《寻找手艺》四季

系列纪录片《寻找手艺》是一部在行走中寻访、记录中国传统手艺的温暖之作。《寻找手艺》第一季寻找拍摄了199名手艺人的故事，在视频网站发布后爆火，好评如潮，站内播放量高达300多万人次，成为当时现象级的一部纪录片作品，后又陆续拍摄了三季。

5．抖音电商"看见手艺计划"

2020年10月23日，抖音电商正式推出"看见手艺计划"，该计划依托兴趣电商模式，发挥平台内容、流量和技术优势，通过资源支持、官方培训、平台活动等多项举措，助力传统手工艺被更多人看见，手艺人获得新发展。2022年2月21日，抖音电商又推出"与大师同行"活动，携手国家级非遗传承人、工艺美术大师等不同行业的手艺人，通过短视频和直播展示老手艺，推介非遗产品，共同保护、传承传统技艺。

实训项目四　产品之美：鞋服短视频

产品短视频很像传统的影视广告，在形式上短而美、小而精，在本质上具有社交属性，是一种分享互动。

一、主题：产品之美

鞋服产业是温州的特色产业，也是温州的支柱产业，因此温州享有"中国鞋都""国际时尚之都""中国纽扣之都"的美誉。2021年温州鞋类出口额约为228.9亿元，2021年温州服装行业总产值约为650亿元。鞋服产品比较适合用短视频的形式表现，因为鞋服产品不仅与人们的生活息息相关，还与穿搭、时尚紧密相关，所以鞋服企业特别重视短视频的投放。

常见的鞋服短视频类型如下。

（1）穿搭类短视频（帮受众解决问题）。穿搭示范、穿搭教学、美景穿搭、穿搭对比、街拍穿搭、剧情穿搭等。

（2）鞋服产品展示类。鞋服产品摆拍等。

（3）情景短剧（产品植入）。先流量后变现，可以把自己塑造成裁缝、打版师、服装设计师等。

（4）鞋服知识类短视频。涉及面料、版型、色彩、设计、相关故事等。

（5）手工才艺。复原一件衣服的制作流程、鞋服创意设计、旧物改造等。

（6）人物访谈。鞋服饰品行业相关人员的访谈。

（7）种草。专门给别人推荐商品引导他人购买的行为。

（8）鞋服企业文化。

二、设计目的

通过鞋服短视频的拍摄制作，提高学生运用短视频知识的能力，锻炼学生的短视频创意能力、拍摄技能和后期剪辑能力，同时，让学生了解温州鞋服企业的发展现状，感受温州人艰苦奋斗的创业精神。详见表10-7。

数字摄影摄像

表10-7　实训项目四设计目的

能力目标	知识目标	素质目标	能力训练任务
培养学生短视频创作的综合能力	1. 了解短视频制作的相关知识。 2. 了解鞋服产品的相关知识	了解温州鞋服企业的成长发展历史和现状，培养学生的创新创业精神	1. 掌握产品短视频的创意能力。 2. 掌握产品短视频的拍摄技能。 3. 掌握产品短视频的后期剪辑能力

三、设计要求

围绕鞋服产品进行短视频创作，用视听手段将鞋服产品的特色展现出来。以此为驱动，锻炼学生拍摄制作产品短视频的技能。具体要求如下。

①以鞋服产品为表现对象，可以来源于企业的真实项目，也可以根据兴趣和实际情况确定具体产品。根据鞋服产品的属性和特点，确定拍摄风格，需要填写选题创意单。

②片长60s内，需要提交的资料包括正片、拍摄方案、分镜头脚本等。

③正片需要有片名（或短视频标题）、字幕、工作人员名单等；片名简洁明了，能够概括片子内容，一般不超过12个汉字；标题要有吸引力，接地气，可以适当夸大；需要3～5个标签，要与短视频内容密切相关；需要设计封面，封面对于观众来说是第一印象，要有吸引力。

④短视频能够突出产品特色，注重产品细节呈现；构图整洁美观、画面稳定；剪辑自然流畅，视听语言运用得当。

⑤成片可以是横屏形式，建议宽高比16∶9；也可以是竖屏形式。

⑥自己准备相关拍摄器材，要求6天左右完成实训项目，进度要求见表10-8。

表10-8　实训项目四进度要求

时间	进度目标要求
第1天	1. 组建团队，确定分工。 2. 搜集相关的视频和文字资料，观看相关视频案例。 3. 列出工作计划
第2天	1. 选定一件或两件具体的鞋服产品，可以来源于企业的真实需求，也可以自己选定鞋服产品。 2. 做好拍摄前的准备工作

续表

时间	进度目标要求
第3天	1. 制订拍摄方案、拍摄计划和脚本。 2. 汇报拍摄方案
第4天	按照计划进行拍摄
第5天	1. 视频素材整理，补拍镜头。 2. 视频剪辑。 3. 完成作品
第6天	1. 分小组对本项目进行汇报。 2. 在一定范围内公开放映。 3. 老师进行点评和考核

数字摄影摄像

参考文献

［1］孟志军，江山永，张舒，等. 微电影制作［M］. 北京：中国轻工业出版社，2022.

［2］冷冶夫，刘新传. 微电影创作基础［M］. 北京：中国传媒大学出版社，2016.

［3］费格斯·肯尼迪. 无人机之眼［M］. 王真，刘航，译. 北京：中国摄影出版社，2019.

［4］王翎子. 短视频创作：策划、拍摄、剪辑［M］. 北京：人民邮电出版社，2021.

［5］任长箴. 纪录片调研是什么［J］. 数码影像时代，2017（04）：112.

［6］冷冶夫. 正能量微电影如何选材［J］. 数码影像时代，2015（07）：111.

［7］张菁，关玲. 影视视听语言［M］. 3版. 北京：中国传媒大学出版社，2021.

［8］秋叶. 短视频实战一本通［M］. 北京：人民邮电出版社，2020.

［9］吴家凯. 黑白风光［J］. 中国摄影家，2021（04）：76-81.

［10］刘杨. 技术视域下的摄影媒介认知与创作审视［J］. 中国摄影家，2022（07）：68-73.

［11］李振宇，赵晓航. 画意摄影图谱——让摄影走近绘画［M］. 北京：中国摄影出版社，2019.

［12］李凡. 风光摄影的美学表达［M］. 北京：中国摄影出版社，2019.

［13］布赖恩·迪尔格. 解码好照片：知觉的科学［M］. 付党生，译. 北京：中国摄影出版社，2020.

［14］克思斯·加特库姆. 摄影实验：52个任务清单［M］. 丁艳华，译. 北京：中国摄影出版社，2020.

［15］戴尔·威尔逊. 卖出好照片［M］. 田彩霞，译. 北京：中国摄影出版社，2020.

［16］托德·帕帕乔治. 摄影的核心［M］. 郑晓红，译. 北京：中国摄影出版社，2020.

［17］孟志军. 微电影的传播学解析［J］. 新闻界，2011（08）：99-101.

［18］孟志军. 城市形象的影像构建与传播策略［J］. 电影文学，2018（15）：25-27，140.

［19］孟志军. 时间的力量——延时摄影［J］. 新闻知识，2016（03）：59-61.

［20］孟志军. 类型与边界：非物质文化遗产的影视表达［J］. 新闻界，2015（12）：37-42.

［21］孟志军. 移动学习在高职课堂的应用与探索［J］. 今传媒，2021（05）：145-147.

［22］孟志军. 翻转课堂在传媒专业实践类课程中的应用与探索［J］. 新闻知识，2018（01）：76-78.